캐릭터 의상
멋지게 그리기
캐주얼웨어에서 학생복까지

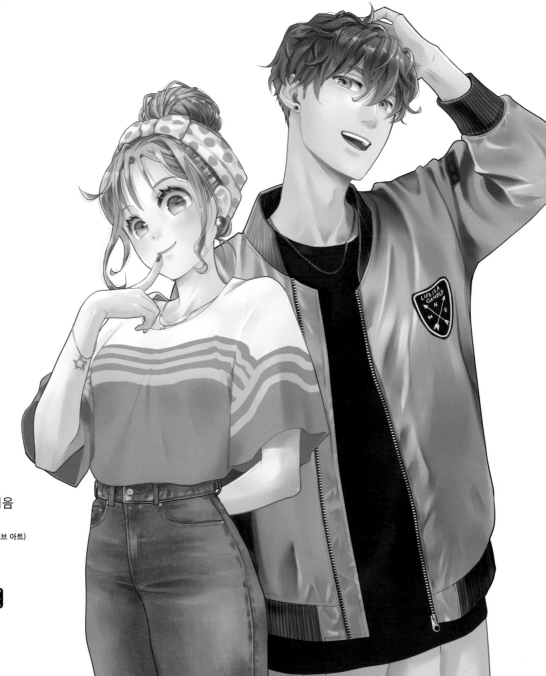

라비마루 지음
운세츠 감수
(마사모드 아카데미 오브 아트)
김재훈 옮김

AK HOBBY BOOK

멋진 옷 그리는 법을 마스터하고 캐릭터의 복장을 멋지게 꾸며보자

..

캐릭터 일러스트를 그리는 사람은 누구나,
「더 멋지고, 귀엽게」
「캐릭터를 더 매력적으로」
이런 생각을 할 것입니다.

캐릭터의 매력을
몇 배 이상 높일 수 있는 큰 요소가
바로 「옷」입니다.
사람은 저마다 성격과 취미가 다르고,
패션의 취향 또한 다양합니다.
캐릭터의 개성에 어울리는 의상은
무심코 시선이 따라가게 되는 매력을 발산합니다.

이 책은 실제 의복의 형태와 특징을 관찰하고
일러스트에 활용하는 방법을 설명합니다.
흔한 캐주얼웨어부터 학생복까지
옷을 멋지게 그리는 테크닉을 소개합니다.

전속 스타일리스트가 된 기분으로
캐릭터의 패션을
멋지게 연출해보세요.

실제 인물을 통해 배운다

캐주얼웨어의 기본을 알아본다

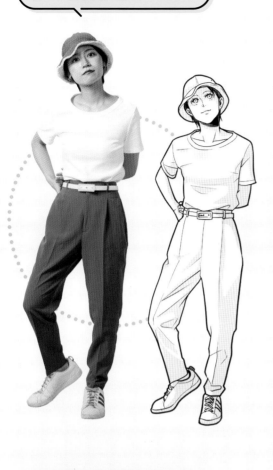

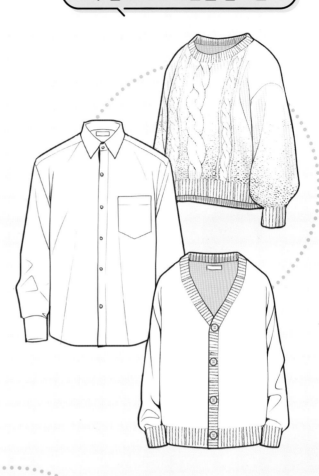

다채로운 의상을 그린다

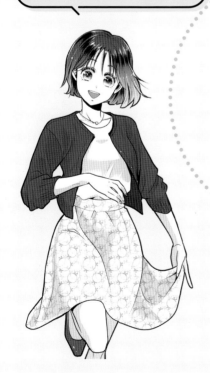

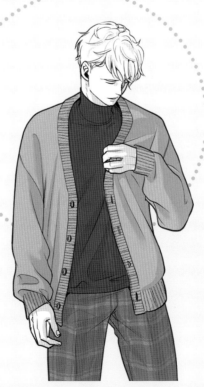

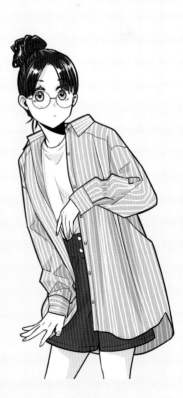

그리는 요령은 「관찰」과 「데포르메」

실제 옷을 보고 그대로 그려도 멋진 일러스트가 되기는 쉽지 않습니다.
옷을 잘 보고 특징을 파악하는 「관찰」과 불필요한 정보를 생략해서 그리는 「데포르메」가 중요합니다.

POINT 1 　실제 인물과 옷을 관찰한다

옷의 형태와 주름은 불규칙하고 어려워 보이지만, 「옷감이 당겨져서 주름이 생긴다」, 「옷감이 넉넉하면 구부러진 형태가 된다」 등의 규칙이 있습니다. 실제 인물과 옷을 자세히 관찰하고 특징을 잡아보세요.

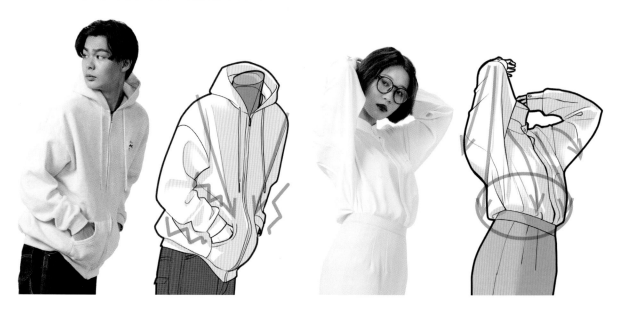

POINT 2 　옷의 구조와 특징을 알자

옷이 어떤 구조인지 알면, 「왜 이런 형태인지」를 쉽게 파악할 수 있습니다. 「주름이 생기는 원리」도 이해하기 쉬워집니다.

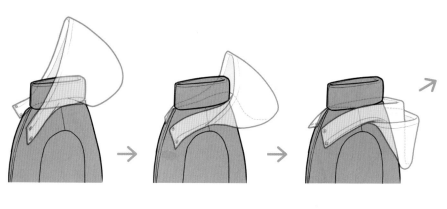

필요한 선만 구분해서 데포르메

실제 옷의 주름과 굴곡을 그대로 그리면, 선이 너무 많아서 멋지게 보이지 않을 때도 있습니다.
그리고 싶은 그림체에 알맞게 필요한 선만 구분해서 그리면 보기 좋은 일러스트가 됩니다.

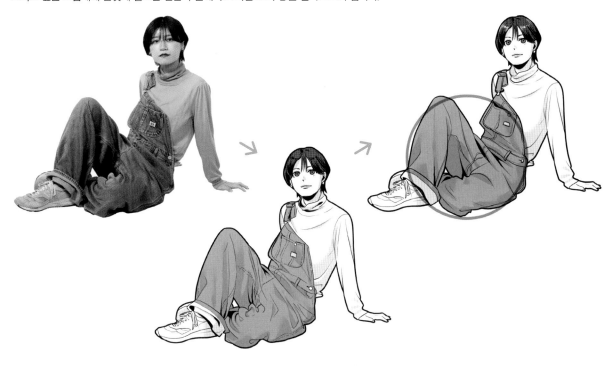

움직임에 따른 변화를 잡는다

캐릭터가 움직이면 옷의 형태가 달라지고, 옷감이 당겨져서 주름의 형태도 달라집니다.
움직임에 알맞은 옷의 형태와 주름을 그리면 생동감 있는 캐릭터가 됩니다.

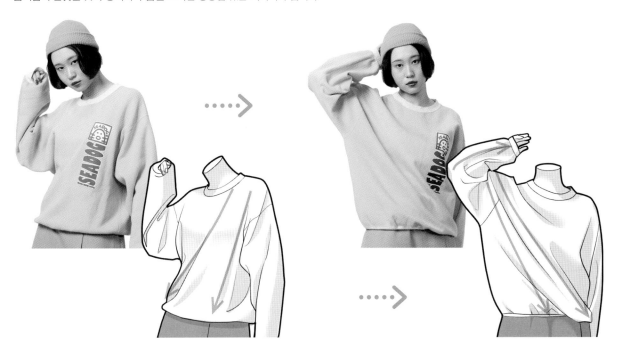

CONTENTS

CHAPTER

01

옷을 관찰하고
일러스트를 그린다

상하의를 코디네이트한다

실제 인물과 사진을 잘 관찰하고, 옷의 실루엣과 주름의 흐름을 파악해보세요.
모든 주름을 그리는 것이 아니라 필요한 주름만 구분해서 그리는 것이 중요합니다.

→ 멘즈 코디

티셔츠&팬츠

사이즈가 다른 티셔츠를 입은 팬츠룩 3종. 팬츠는 각각 재질이 다르므로, 주름의 형태도 다릅니다. 실제로 그리기 전에 사진을 잘 관찰하고 포인트를 파악해보세요.

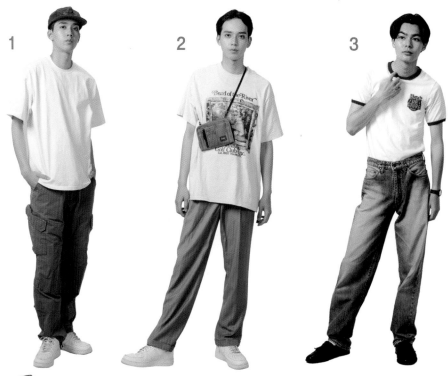

1은 높은 오른쪽 어깨를 기점으로 비스듬한 주름이 내려옵니다. 2는 셔츠를 누르는 가방을 중심으로 주름의 흐름이 생깁니다. 3에 나타나는 주름의 기점은 어깨와 허리입니다.

한쪽 다리로 체중을 지탱하는 콘트라포스토 포즈에서는 다른 방향으로 기우는 어깨와 허리를 기점으로 주름이 생깁니다.

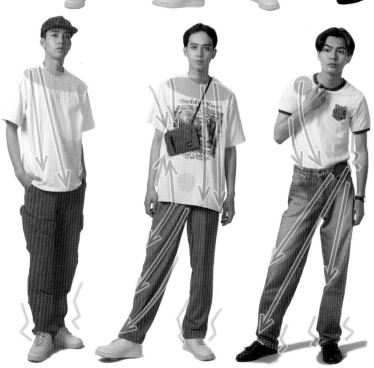

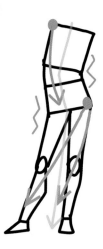

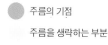
● 주름의 기점
　주름을 생략하는 부분
→ 주름의 흐름

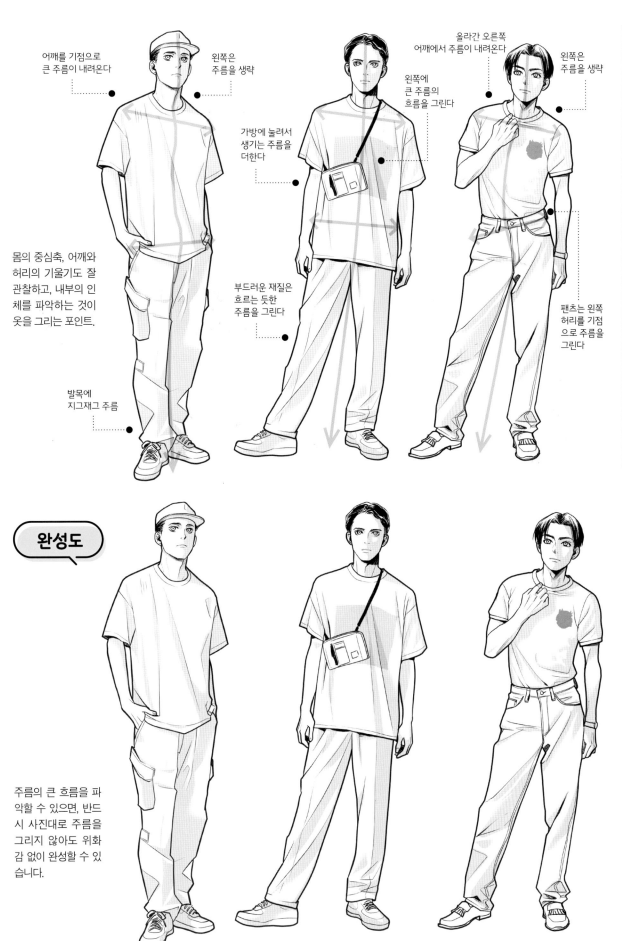

어깨를 기점으로
큰 주름이 내려온다

왼쪽은
주름을 생략

올라간 오른쪽
어깨에서 주름이 내려온다

왼쪽은
주름을 생략

가방에 눌려서
생기는 주름을
더한다

왼쪽에
큰 주름의
흐름을 그린다

몸의 중심축, 어깨와
허리의 기울기도 잘
관찰하고, 내부의 인
체를 파악하는 것이
옷을 그리는 포인트.

부드러운 재질은
흐르는 듯한
주름을 그린다

팬츠는 왼쪽
허리를 기점
으로 주름을
그린다

발목에
지그재그 주름

완성도

주름의 큰 흐름을 파
악할 수 있으면, 반드
시 사진대로 주름을
그리지 않아도 위화
감 없이 완성할 수 있
습니다.

셔츠 블라우스&팬츠

셔츠 블라우스 밑단을 하의에 넣은 셔츠인 스타일, 셔츠 앞을 잠그지 않고 겹쳐 입는 레이어드.
각 주름의 형태가 크게 다르므로 자세히 관찰해보세요.

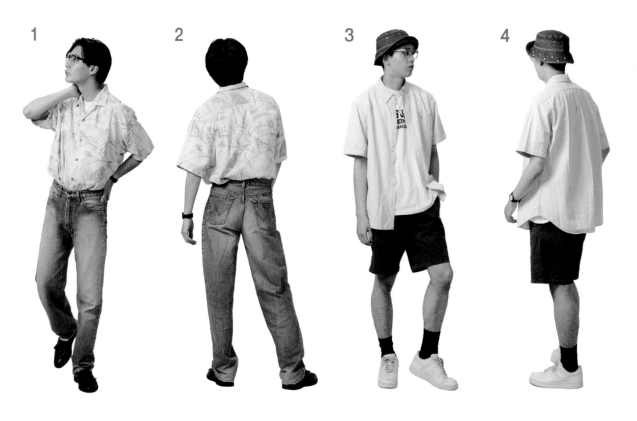

셔츠인은 어깨와 허리를 기점으로 주름이 생깁니다(1과 2). 밑단을 하의에 넣지 않으면 어깨에서 시작된 주름이 밑단까지 내려옵니다(3과 4). 단,
3은 주머니에 손을 넣은 상태이므로, 왼쪽에 생긴 큰 흐름의 주름은 중간에 끊깁니다.

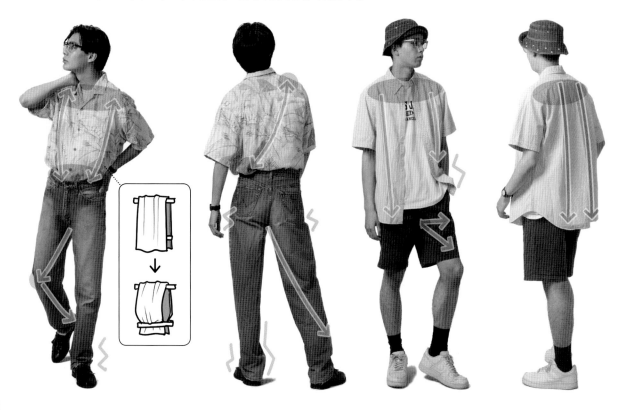

어깨와 허리의 높은 위치에서 생긴 주름은 물론이고, 무릎을 구부리면 생기는 주름, 옷이 발 위에서 겹치면서 생기는 지그재그 주름도 잊지 말고 그립니다.

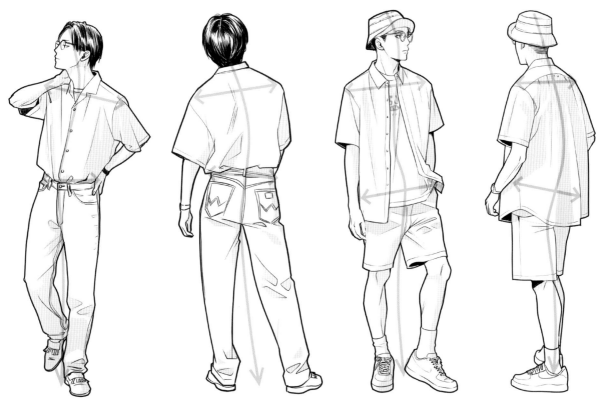

완성도

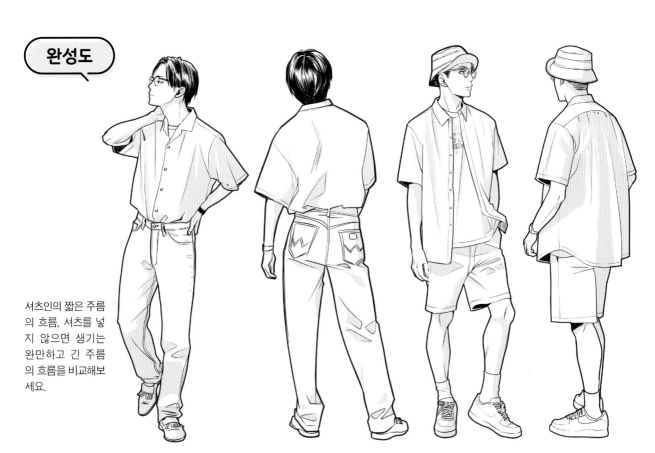

셔츠인의 짧은 주름의 흐름, 셔츠를 넣지 않으면 생기는 완만하고 긴 주름의 흐름을 비교해보세요.

레이디스 코디

티셔츠&팬츠

여성의 티셔츠&팬츠, 셔츠인 스타일.
포즈에 따라서 크게 달라지는 주름의 흐름을 관찰해보세요.

1

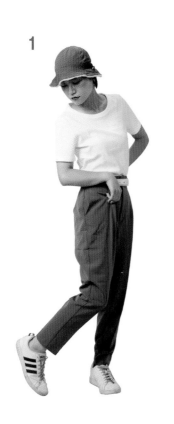

2

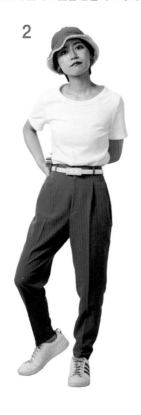

3

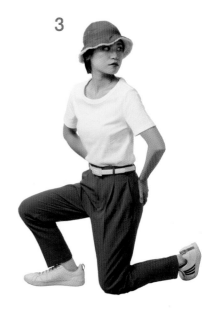

1은 몸통을 간략하게 나타내면 몸의 왼쪽이 길고 오른쪽은 압축되므로, 몸의 오른쪽에 주름이 많아집니다. 2는 가슴을 펴면 티셔츠가 좌우로 당겨져서 주름이 생깁니다. 3은 크게 움직인 다리 관절을 기점으로 주름이 생깁니다.

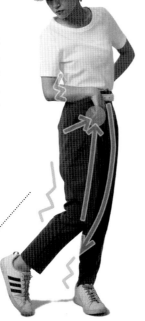

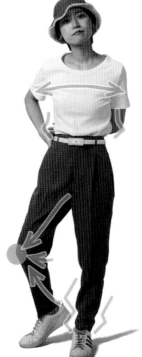

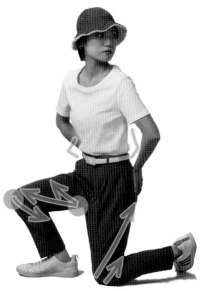

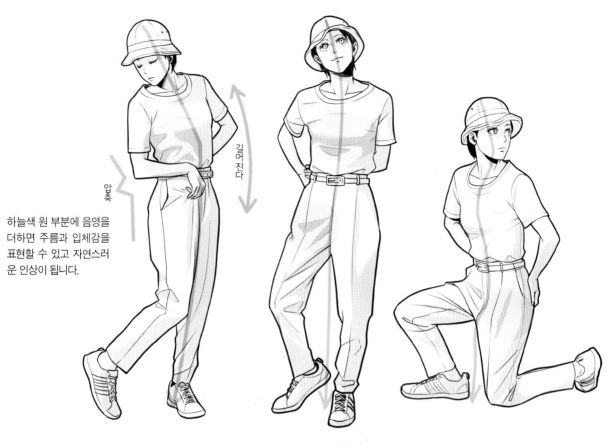

압축

길어진다

하늘색 원 부분에 음영을 더하면 주름과 입체감을 표현할 수 있고 자연스러운 인상이 됩니다.

완성도

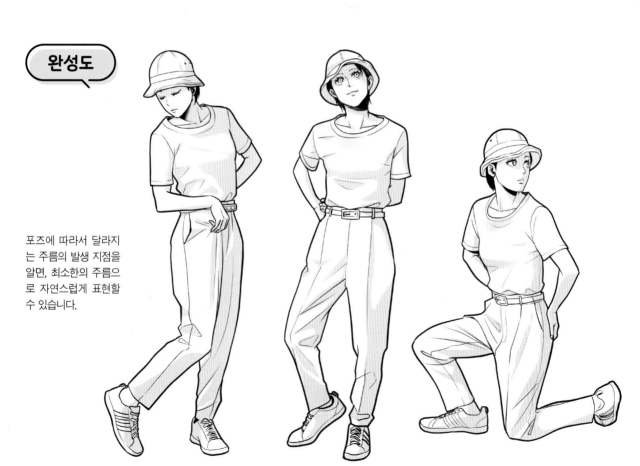

포즈에 따라서 달라지는 주름의 발생 지점을 알면, 최소한의 주름으로 자연스럽게 표현할 수 있습니다.

맨투맨 셔츠&스커트

두꺼운 맨투맨 셔츠와 스커트의 조합입니다. 두께와 볼륨감을 잘 관찰하고 주름이 피는 부분을 파악하세요.

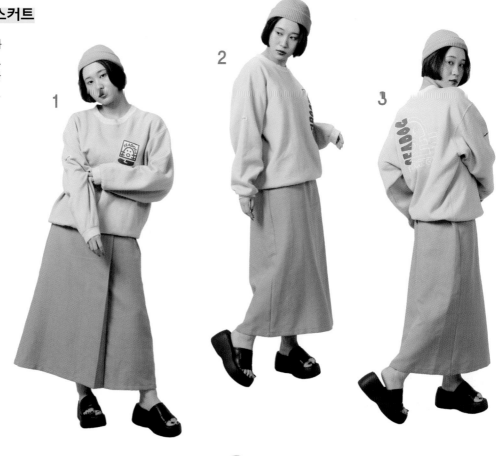

두꺼운 맨투맨 셔츠는 모서리나 주름이 둥그스름합니다. 질긴 재질의 스커트는 긴 주름이 생기지 않습니다.

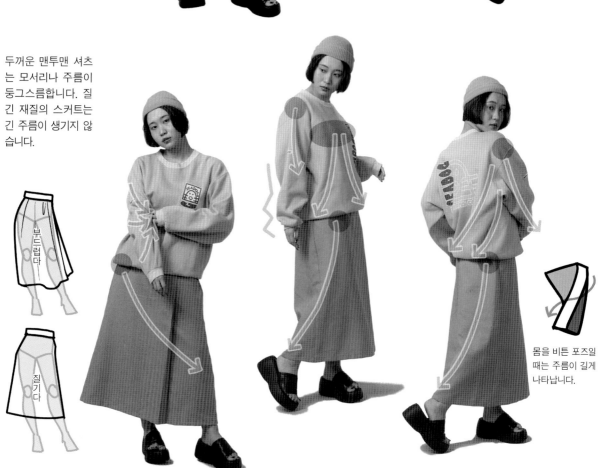

몸을 비튼 포즈일 때는 주름이 길게 나타납니다.

약간 오버사이즈인 맨투맨 셔츠는 옷감이 뭉쳐서 큰 주름이 생깁니다.
질긴 재질의 스커트 주름은 또렷한 선으로 그리면 질감이 잘 나타나지 않습니다. 음영으로 주름의 흐름을 표현하세요.

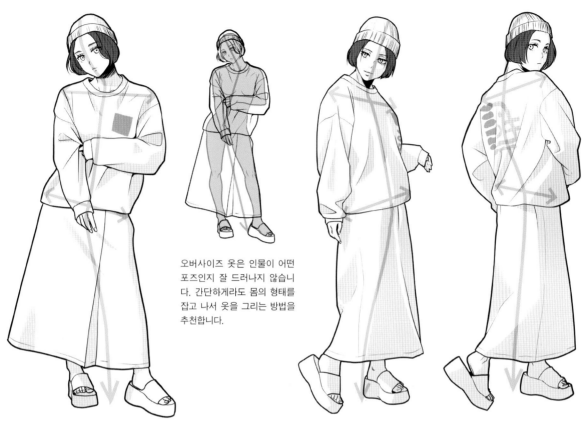

오버사이즈 옷은 인물이 어떤 포즈인지 잘 드러나지 않습니다. 간단하게라도 몸의 형태를 잡고 나서 옷을 그리는 방법을 추천합니다.

완성도

재질과 크기 차이를 제대로 표현했는지 확인하고, 주름의 수를 알맞게 조절하세요.

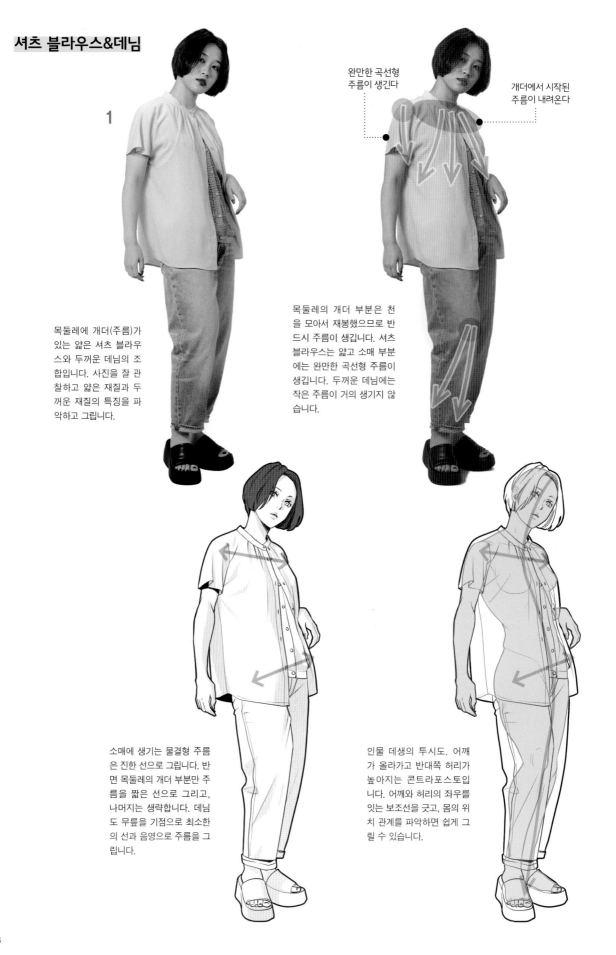

1

완만한 곡선형
주름이 생긴다

개더에서 시작된
주름이 내려온다

목둘레에 개더(주름)가 있는 얇은 셔츠 블라우스와 두꺼운 데님의 조합입니다. 사진을 잘 관찰하고 얇은 재질과 두꺼운 재질의 특징을 파악하고 그립니다.

목둘레의 개더 부분은 천을 모아서 재봉했으므로 반드시 주름이 생깁니다. 셔츠 블라우스는 얇고 소매 부분에는 완만한 곡선형 주름이 생깁니다. 두꺼운 데님에는 작은 주름이 거의 생기지 않습니다.

소매에 생기는 물결형 주름은 진한 선으로 그립니다. 반면 목둘레의 개더 부분만 주름을 짧은 선으로 그리고, 나머지는 생략합니다. 데님도 무릎을 기점으로 최소한의 선과 음영으로 주름을 그립니다.

인물 데생의 투시도. 어깨가 올라가고 반대쪽 허리가 높아지는 콘트라포스토입니다. 어깨와 허리의 좌우를 잇는 보조선을 긋고, 몸의 위치 관계를 파악하면 쉽게 그릴 수 있습니다.

2

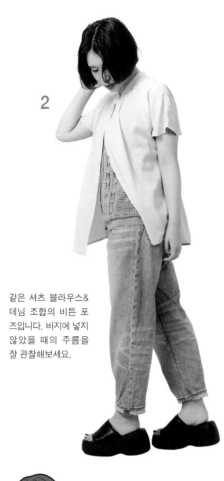

같은 셔츠 블라우스&
데님 조합의 비튼 포
즈입니다. 바지에 넣지
않았을 때의 주름을
잘 관찰해보세요.

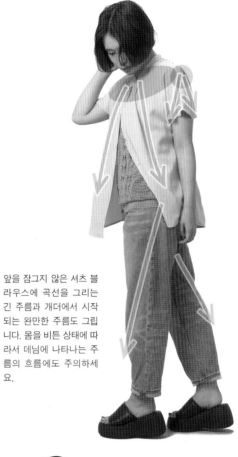

앞을 잠그지 않은 셔츠 블
라우스에 곡선을 그리는
긴 주름과 개더에서 시작
되는 완만한 주름도 그립
니다. 몸을 비튼 상태에 따
라서 데님에 나타나는 주
름의 흐름에도 주의하세
요.

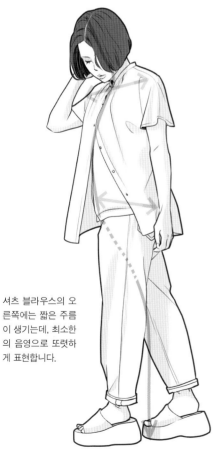

셔츠 블라우스의 오
른쪽에는 짧은 주름
이 생기는데, 최소한
의 음영으로 또렷하
게 표현합니다.

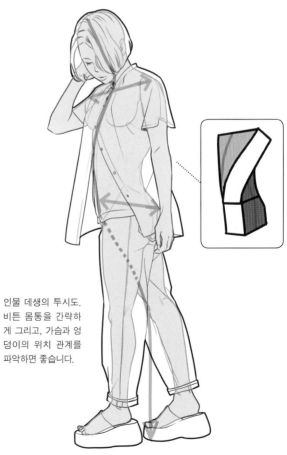

인물 데생의 투시도.
비튼 몸통을 간략하
게 그리고, 가슴과 엉
덩이의 위치 관계를
파악하면 좋습니다.

상의를 그린다

티셔츠처럼 얇고 부드러운 재질부터 두꺼운 재질까지 다채롭습니다.
각 주름의 형태가 다르므로, 차이를 잘 관찰해보세요.

→ **멘즈 아이템**

티셔츠 약간 넉넉한 크기의 티셔츠. 동작에 따라서 주름의 흐름과 형태가 달라집니다.
그리기 전에 주름이 어디에서 어디로 흐르는지 잘 파악하는 것이 중요합니다.

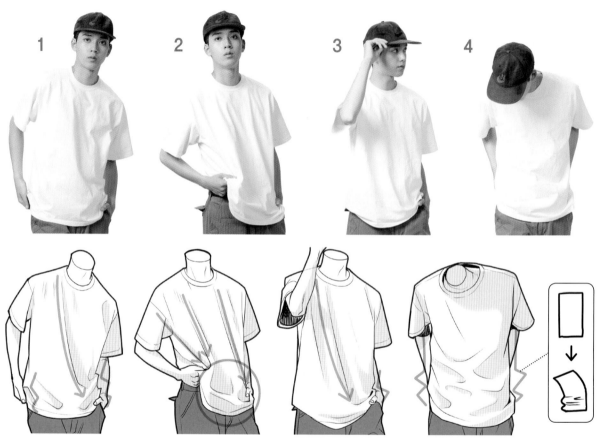

◯ ∿ 옷감이 뭉쳐서 주름이 되는 부분
→ 주름의 흐름

완성도

빨간색과 파란
색의 선으로 표
시한 중요한 주
름만 그리면, 최
소한의 선으로
심플하게 표현
할 수 있습니다.

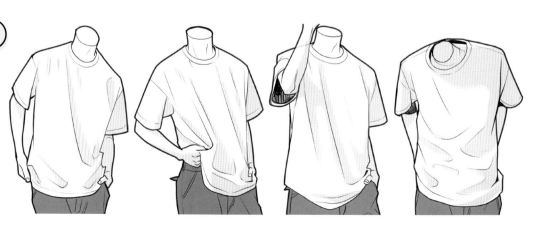

몸에 딱 맞는 티셔츠.
팔을 올리면 셔츠의 옷감이 위로 당겨져서 주름이 생깁니다.

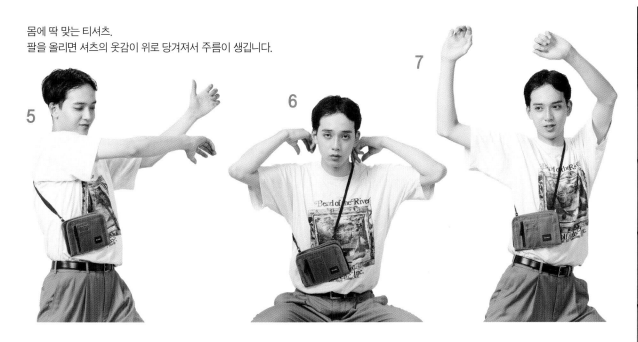

몸에 나타나는 주름의 흐름뿐 아니라 어깨 위에서 옷감이 겹쳐서 생기는 주름도 그립니다.
밑단을 바지에 넣으면 허리에 처진 주름이 생깁니다.

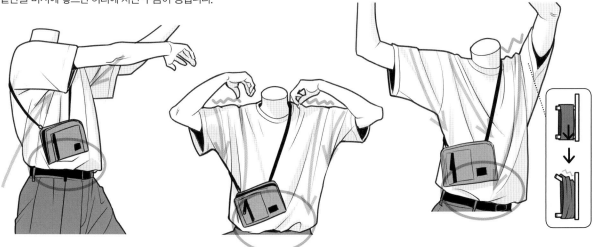

완성도 그림의 데포르메 강도에 따라서 주름을 더 줄여도 됩니다.

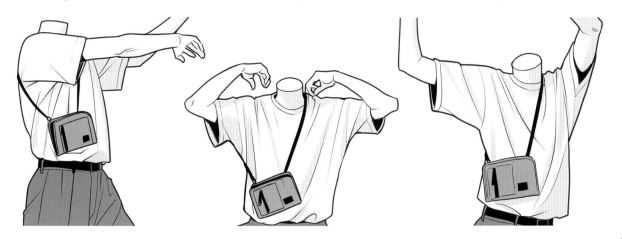

셔츠 블라우스

티셔츠 위에 셔츠 블라우스를 걸친 스타일.
셔츠 블라우스의 주름과 티셔츠의 주름이 항상 동일한 흐름이 되지 않는 점에 주의가 필요합니다.

앞을 잠그지 않은 셔츠 블라우스는 주름이 아래로 향하기 쉽고, 간혹 티셔츠와 다른 흐름이 됩니다.

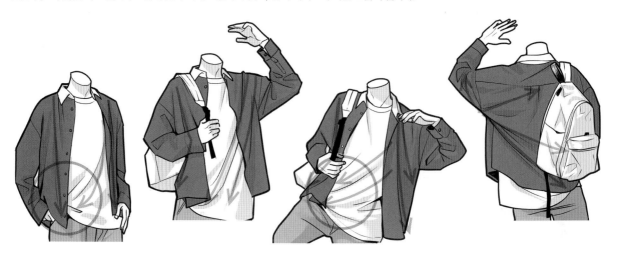

완성도

팔을 올린 포즈에서 셔츠 블라우스가 올라가면서 티셔츠와 떨어지는 점도 묘사의 중요 포인트입니다.

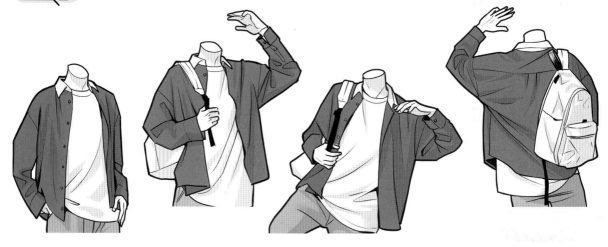

셔츠 블라우스의 밑단을 밖으로 뺀 모습과 비교.
사진을 잘 관찰하고 주름의 차이를 확인해보세요.

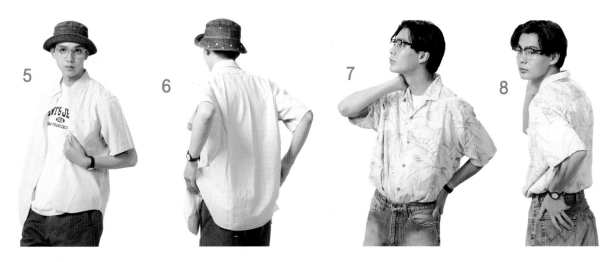

밖으로 빼서 입으면 주름의 흐름은 밑단으로 향합니다. 손으로 잡는 식의 동작을 하면, 그 부분을 기점으로 주름이 생깁니다. 밑단을 넣어 입으면 어깨에서 시작된 주름이 허리로 향합니다.

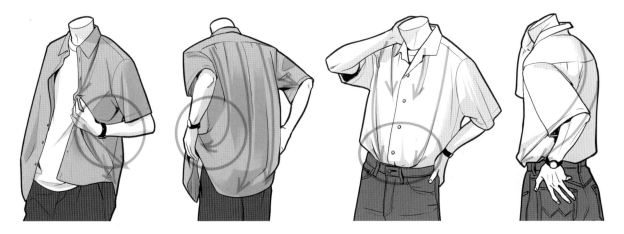

완성도 밑단을 바지에 넣으면 허리의 위치가 높아 보이지만, 실제 허리의 높이는 모두 같습니다.
전체의 실루엣도 셔츠인 스타일이나 아우터는 차이가 큽니다.

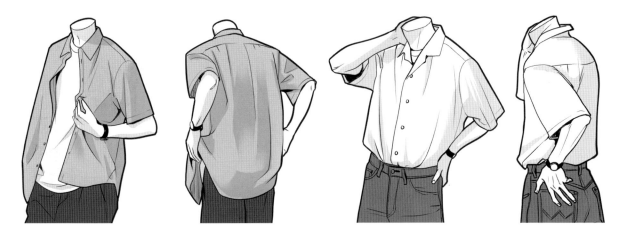

후드집업 후드를 쓴 것과 쓰지 않은 것, 지퍼를 잠근 것과 그렇지 않은 것에 따라서 인상이 크게 달라집니다.

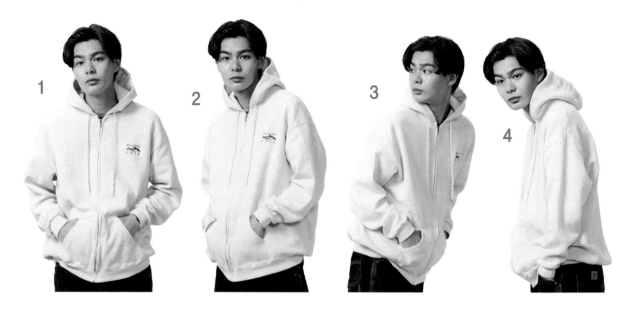

체형보다 넉넉한 사이즈이므로 옷감이 처져서 물결형 주름이 생깁니다.
주머니에 넣은 손을 약간 앞으로 밀면, 옷이 당겨져서 주름이 생깁니다.

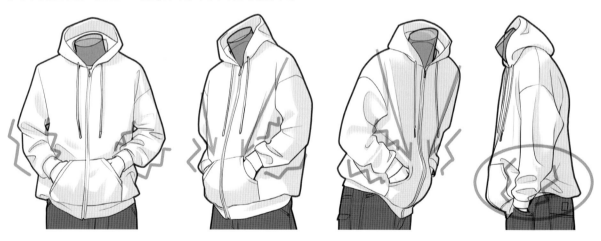

완성도 부드러운 재질 특유의 처진 주름은 우묵한 부분에 음영을 넣어서 입체감을 더합니다.

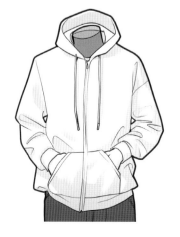 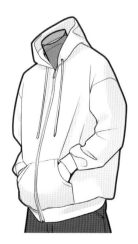 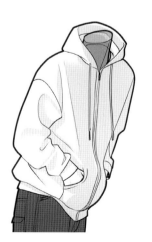 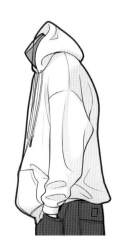

후드집업의 지퍼를 올리지 않은 상태. 좌우에 세로 방향의 주름이 생기기 쉽습니다.

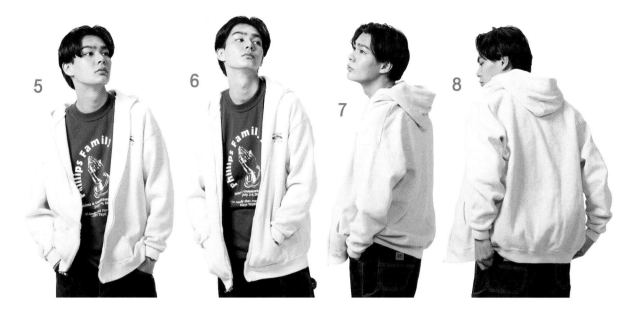

소매의 남는 옷감이 처져서 물결형 주름이 생기는 것은 후드집업의 지퍼를 올렸을 때와 같습니다.

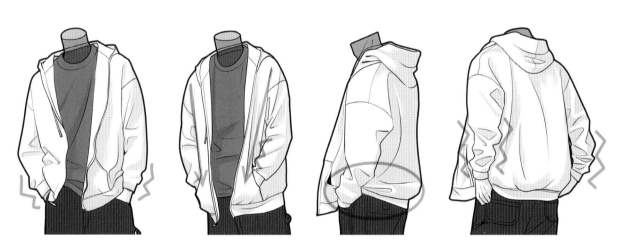

완성도 옆이나 뒤에서 본 모습을 잘 관찰해보세요. 넉넉한 옷감이 밑단에서 뭉쳐서 둥그스름한 실루엣을 만듭니다.

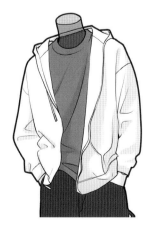 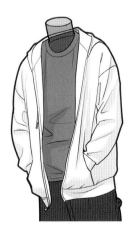 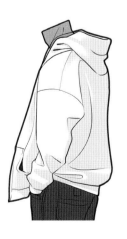 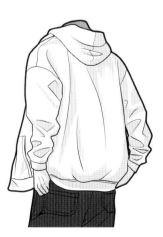

후드집업의 후드를 쓴 모습. 앞면의 주름뿐 아니라 후드의 입체감을 파악하는 것이 중요합니다.

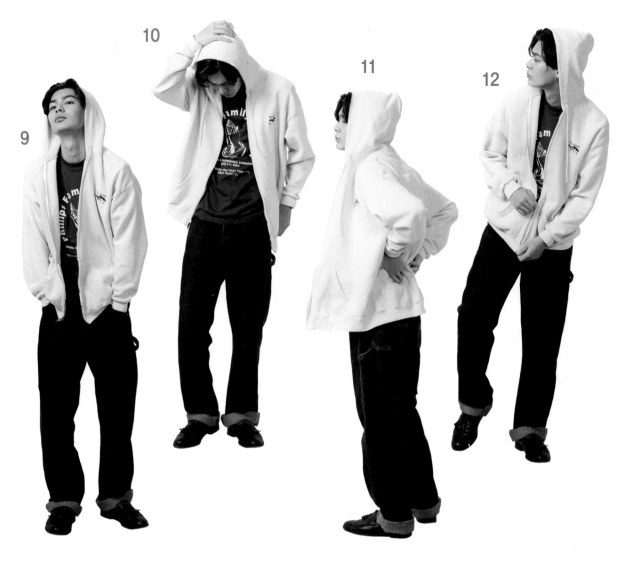

소매나 밑단에 옷감이 뭉쳐서 생긴 주름, 앞면에 생기는 주름의 흐름은 P22~23과 같습니다.
단, 후드를 쓴 포즈에서는 후드와 앞면의 연결을 「목 뒤의 보이지 않는 부분까지」 상상하면서 형태를 잡습니다.

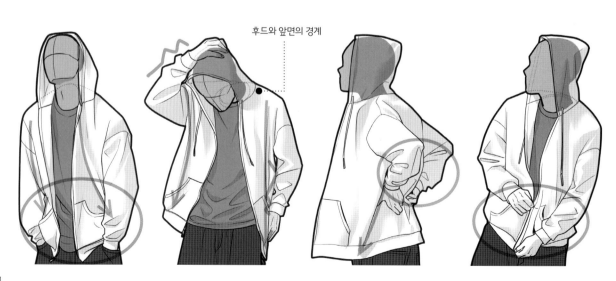

후드와 앞면의 경계

후드만 확대한 그림. 2장의 옷감을 이어 붙여서 만드는 후드를 쓰면 상자처럼 변합니다.
입체감 있게 제대로 그렸는지는 격자 모양의 보조선을 그려 넣으면 확인할 수 있습니다.

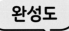

완성도

후드를 쓰고 있을 때, 후드에 나타나는 주름은 적습니다.
상자 모양을 제대로 파악하면, 적은 선으로도 설득력 있는 그림을 완성할 수 있습니다.

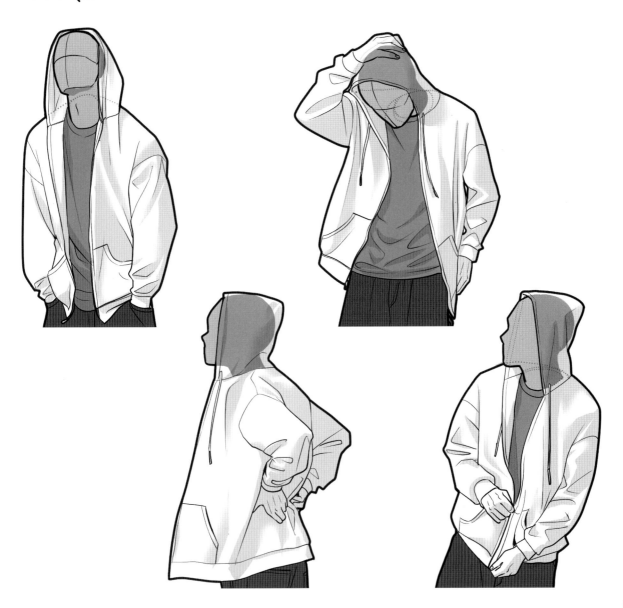

셔츠 재킷

보통의 셔츠보다 약간 두꺼운 셔츠 재킷.
작은 주름을 너무 많이 그리면 얇은 재질로 보이므로, 꼭 필요한 선만 그릴 필요가 있습니다.

두꺼운 재질이므로, 가장 큰 주름의 흐름만 그립니다. 밑단이 올라가는 부분은 뒤로 이어지는 옷감의 흐름을 가정하고 묘사합니다(2). 사진에서 복잡한 부분은 간략하게 그려도 됩니다(4).

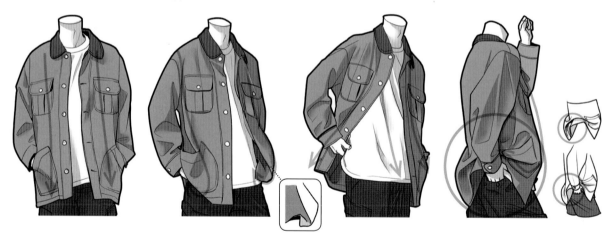

완성도 셔츠 블라우스(P20)와 비교하고, 두께의 차이가 잘 표현되었는지 확인해보세요.

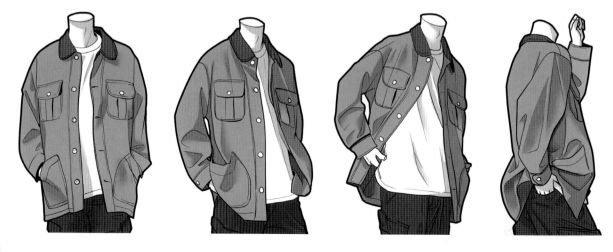

그림체에 알맞게 그려보세요.
주름을 줄일 뿐 아니라 전체의 실루엣이나 세밀한 부분의 형태까지 간략하게 묘사해도 됩니다.

사진에 가까운 묘사

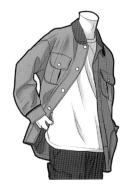
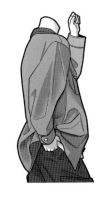

보기 좋게 변환

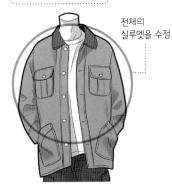
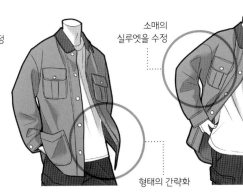

전체의
실루엣을 수정

소매의
실루엣을 수정

형태의 간략화

형태의 간략화

약한 데포르메

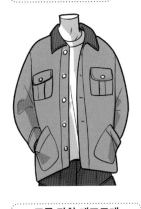
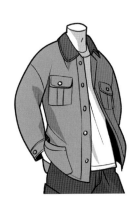
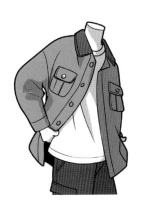
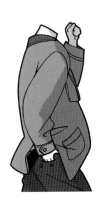

조금 강한 데포르메

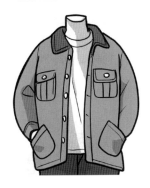
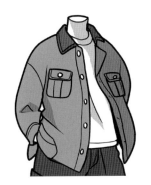
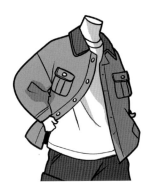

다운점퍼

방한용 다운점퍼. 속에 깃털을 넣고 퀼팅 가공을 한 것이 많습니다.
깃털이 들어가 불룩하므로, 셔츠처럼 긴 주름이 잘 나타나지 않습니다.

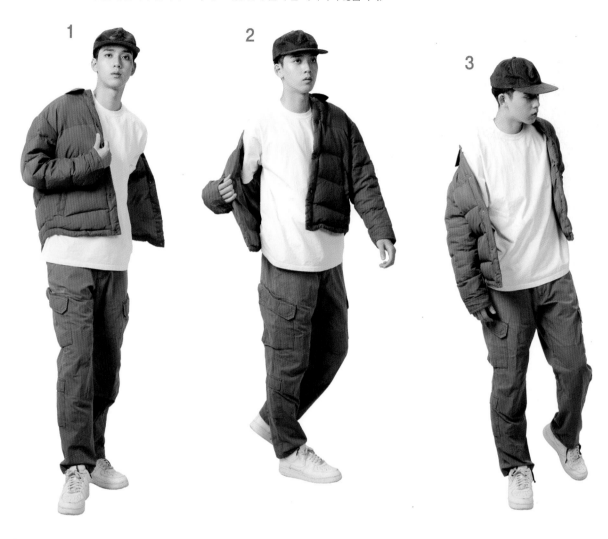

속의 셔츠에는 큰 주름이 생기지만, 다운점퍼의 앞면에는 주름의 흐름이 잘 나타나지 않습니다.
단, 팔을 굽히면 소매 안쪽에 주름이 생깁니다(1). 또한 퀼팅으로 불룩해진 부분에 우묵한 작은 주름이 생깁니다(2).

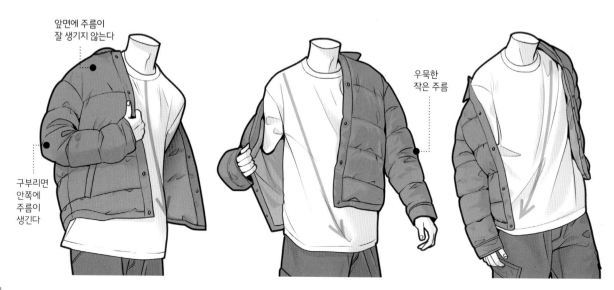

앞면에 주름이
잘 생기지 않는다

구부리면
안쪽에
주름이
생긴다

우묵한
작은 주름

완성도

깃털을 넣고 일정 간격으로 재봉했으므로, 실루엣은 울룩불룩한 것이 특징입니다. 채색으로 음영을 더해 입체감을 살립니다.

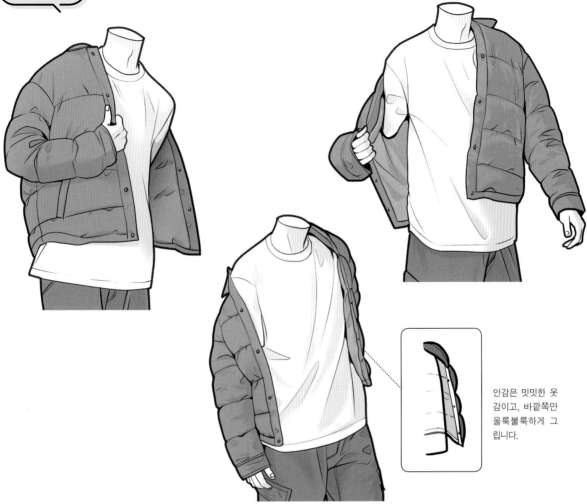

안감은 밋밋한 옷감이고, 바깥쪽만 울룩불룩하게 그립니다.

소매의 비교

셔츠부터 다운점퍼까지 소매의 차이를 비교해보세요.
옷감의 두께, 크기 등에 따라서 실루엣과 주름의 형태가 크게 달라집니다.

| 딱 맞는 셔츠 | 풍성한 블라우스 | 두꺼운 맨투맨 셔츠 | 질긴 재킷 | 울룩불룩한 다운점퍼 |

셔츠 블라우스

신축성이 있는 재질로 약간 넉넉하게 만든 셔츠 블라우스. 세로 방향의 주름이 많이 나타납니다. 가로 방향의 주름은 거의 없습니다.

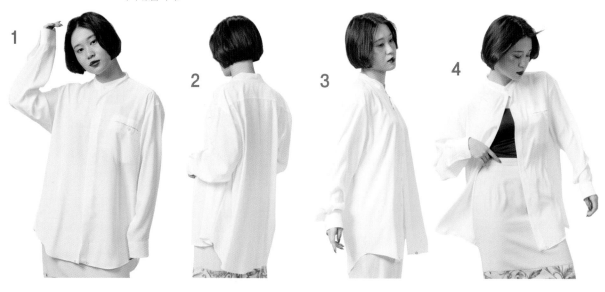

셔츠 밑단을 밖으로 꺼낸 상태이므로, 폭포처럼 아래로 떨어지는 주름의 흐름이 생깁니다.
넉넉한 사이즈인 만큼 소매에도 처진 부분에 주름이 생깁니다.

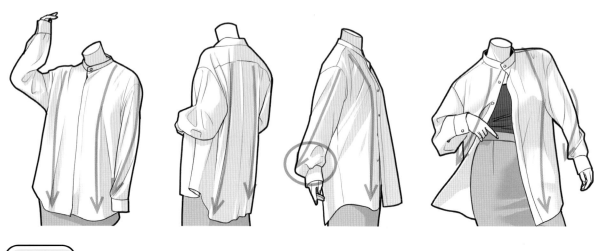

완성도 세로 방향의 주름, 넉넉한 옷 사이즈에 알맞게 불룩한 소매 묘사로 부드러운 질감을 표현합니다.

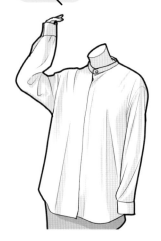
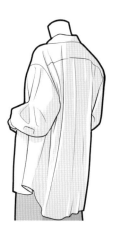
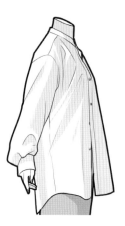
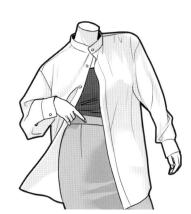

같은 셔츠 블라우스의 밑단을 스커트에 넣은 모습. 주름이 크게 바뀌었습니다.

주름의 흐름은 스커트 허리 부분에 집중됩니다.
몸을 비트는 식으로 움직이면, 허리 부분에서 셔츠의 밑단이 휘어집니다.

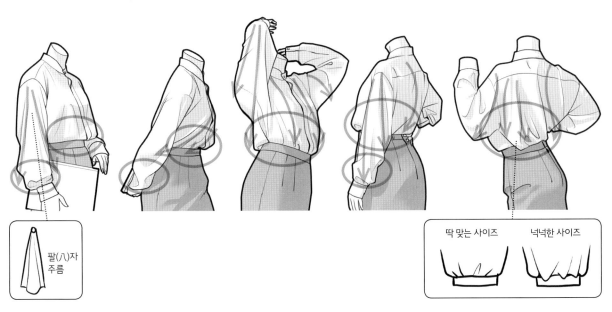

팔(八)자
주름

딱 맞는 사이즈 넉넉한 사이즈

완성도 넉넉한 사이즈는 독특한 실루엣을 만듭니다.
어디에 주름이 생기는지 잘 관찰하고 묘사하세요.

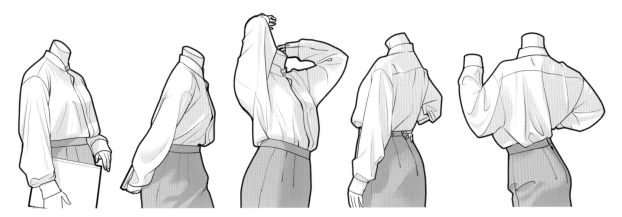

넉넉한 셔츠 블라우스는 세로 방향의 주름이 많이 생기지만, 그림체에 따라서 주름이 방해 요소로 작용하기도 합니다. 주름의 수를 줄이고 데포르메를 활용하는 심플한 방법을 살펴보겠습니다.

사진에 가까운 묘사

사진에 충실한 실루엣으로 그린 것. 그림체에 따라서는 나쁘지 않은 표현이지만, 강약의 조절이 약간 부족합니다.

보기 좋게 변환

가슴과 엉덩이의 곡선을 강조한 실루엣으로 데포르메. 주름을 더 간략하게 표현하면 깔끔하고 보기 좋은 그림이 됩니다.

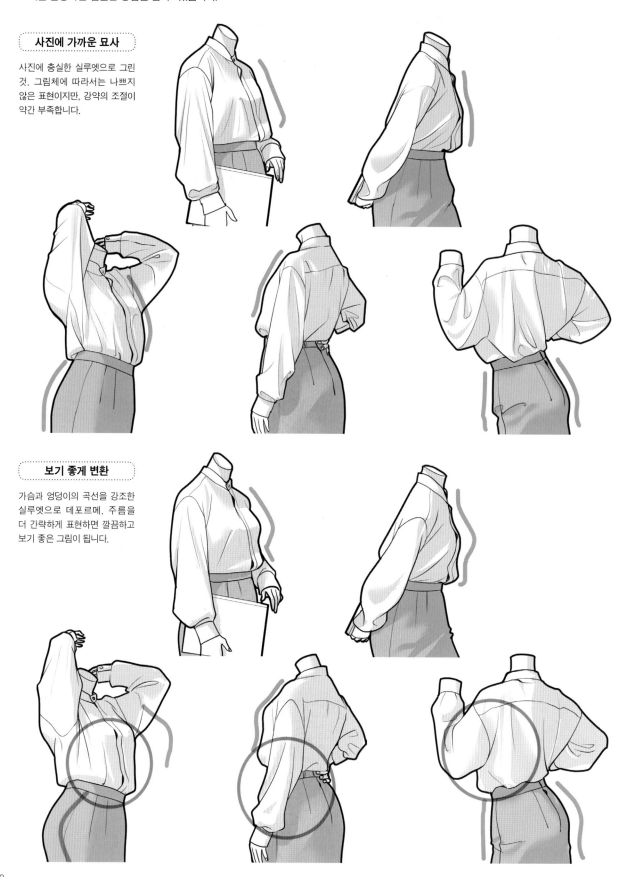

맨투맨 셔츠

넉넉한 사이즈의 맨투맨 셔츠.
두꺼운 옷감에 나타나는 독특한 주름이 티셔츠나 셔츠 블라우스와 구분되는 포인트입니다.

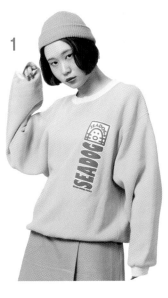

1

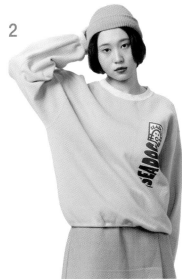

2

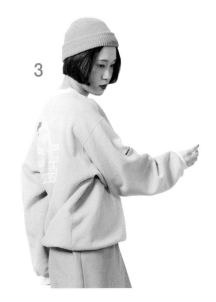

3

두꺼운 옷감이므로 작은 주름은 생기지 않지만, 넉넉한 사이즈는 옷감이 남아서 큰 주름의 흐름이 많이 생깁니다.

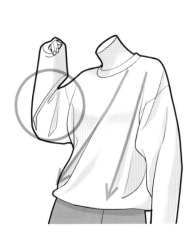

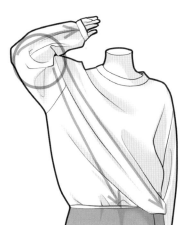

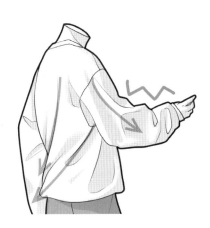

완성도 두꺼운 옷감은 당겨지거나 휘어진 곳에서 큰 굴곡이 생기는 점을 확인하세요.

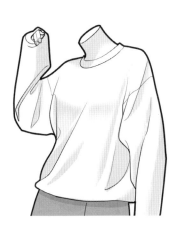

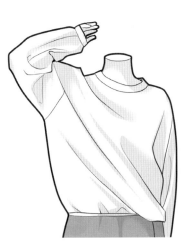

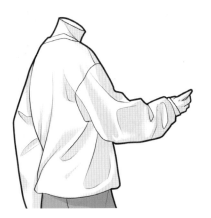

두꺼운 옷감은 작은 주름이 적은 탓에 주름의 흐름을 구분하기가 힘들지도 모릅니다.
그러나 「어디에서 어디로 당겨지는지」를 관찰하면 흐름을 파악할 수 있습니다.

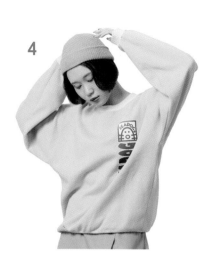 4

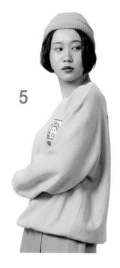 5

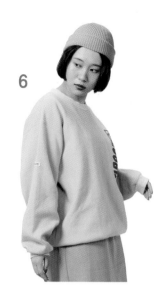 6

두 팔을 올리면 좌우 어깨에서 내려오는 주름4, 비튼 포즈에서 나타나는 주름5, 팔을 내린 포즈에서 옷감이 두꺼워서 나타나는 팔(八)자 주름6
을 볼 수 있습니다.

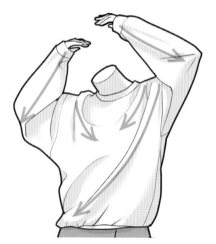

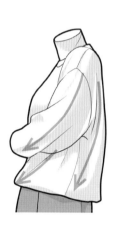

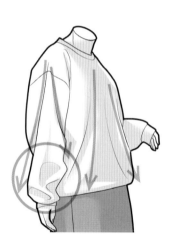

완성도
주름이 커서, 주름 안쪽에 음영이 진한 부분도 있습니다.
음영 채색으로 두꺼운 옷감의 느낌을 더해보세요.

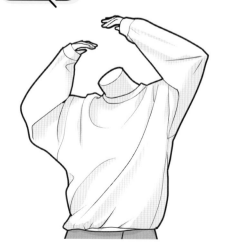

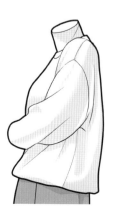

같은 포즈로 옷감의 두께에 따른 차이를 표현해보세요.
맨투맨 셔츠다운 느낌을 표현하는 몇 가지 포인트가 있습니다.

맨투맨 셔츠

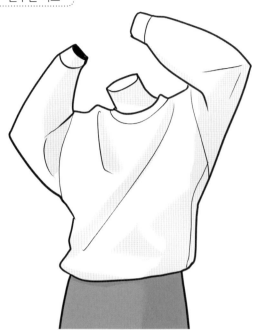

· 주름의 수를 최소화
· 모서리를 둥그스름하게
· 몸의 라인이 명확하지 않다

일반 티셔츠

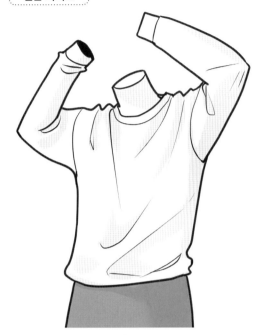

· 주름의 수가 많다
· 처지는 부분은 작은 물결형
· 몸의 라인이 어느 정도 드러난다

맨투맨 셔츠

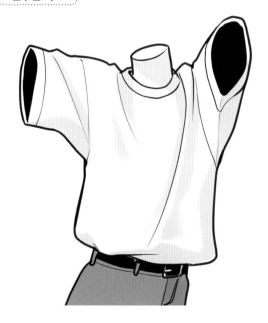

일반 티셔츠

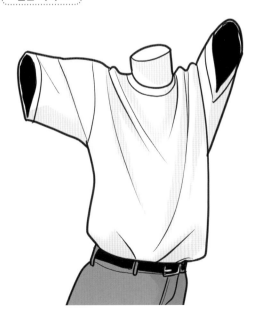

위의 포인트를 활용해 다른 포즈도 그려보세요.
포인트를 알아두면, 사진 자료가 없을 때도 옷의 특징을 그릴 수 있습니다.

긴 소매 니트

봄, 가을에 입는 얇은 니트. 신축성이 있고 부드러운 질감을 표현해보세요.

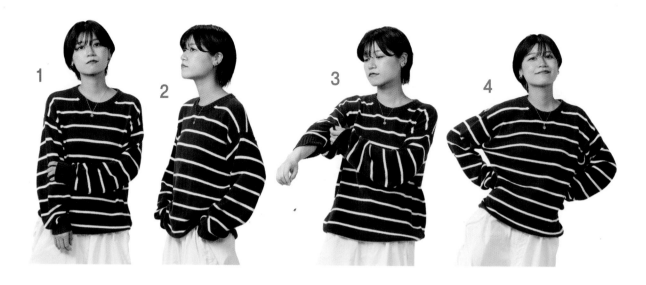

맨투맨 셔츠와 비슷하지만, 옷감이 얇습니다.
처지는 부분에 큰 굴곡이 거의 생기지 않습니다

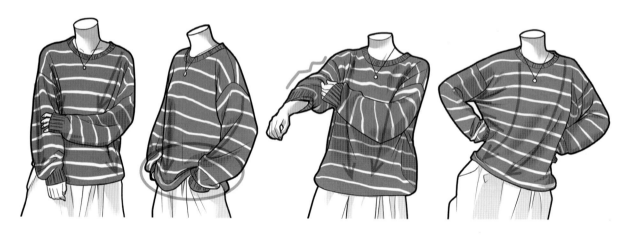

완성도　목둘레와 소매에 고무뜨기 부분을 연상시키는 선을 그려 넣으면 니트 느낌이 됩니다. 니트의 특징을 더 강조하고 싶을 때는
뜨개질한 느낌의 문양을 추가하면 됩니다.

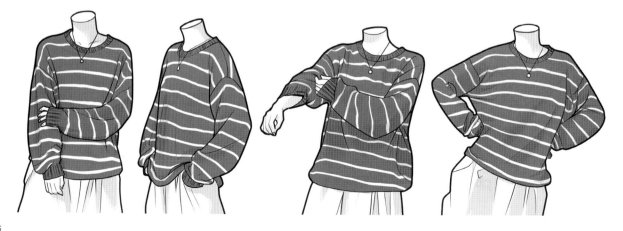

사진의 니트는 몸통의 폭이 넓고 넉넉한 사이즈.
몸통의 폭이 넓으면, 표면에 큰 주름이 나타나기 쉽습니다.

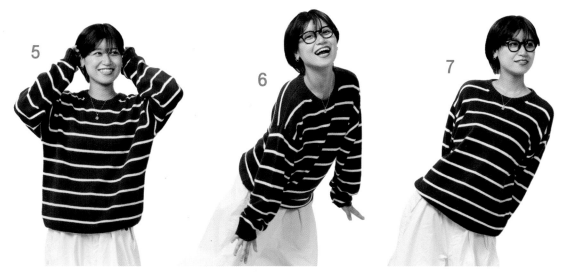

팔을 올리면 몸통의 옷감이 압축되면서 어깨 위로 물결형 주름이 생깁니다.
소매 부분에도 남는 옷감이 처져서 주름이 생깁니다

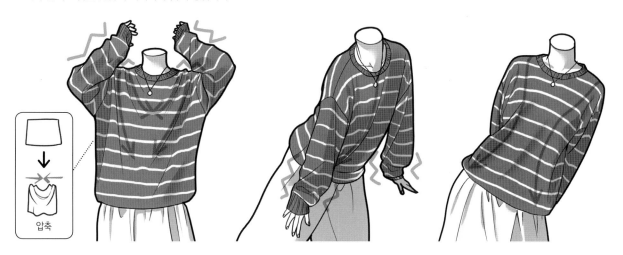

압축

완성도 작은 주름은 셔츠 블라우스보다 적습니다.
맨투맨 셔츠보다 굴곡이 적고, 매끄러운 실루엣입니다.

하의를 그린다

팬츠나 스커트 등의 하의.
걷거나 웅크리는 동작으로 크게 바뀌는 주름을 그려보세요.

→ **멘즈 아이템**

데님 팬츠

데님은 약간 두껍고 질기며, 잡아당겨진 듯한 독특한 주름이 생깁니다.

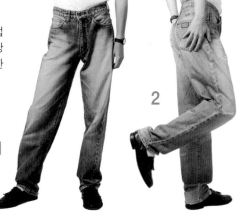
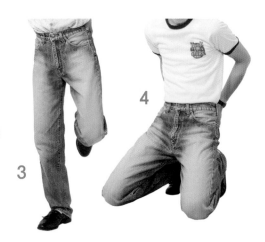

처진 부분의 물결형 주름은 약간 각진 형태로 그리면 데님다운 느낌이 됩니다.

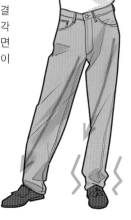
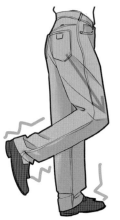
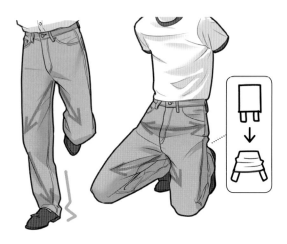

완성도

전체 실루엣을 직선에 가까운 선을 중심으로 그리면 데님다운 인상이 됩니다.

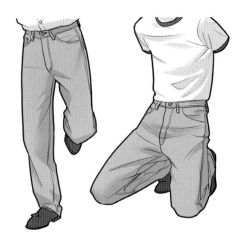

사진의 데님은 딱 맞는 사이즈. 여유가 없으므로, 잡아당겨진 느낌의 주름이 생기기 쉽습니다.

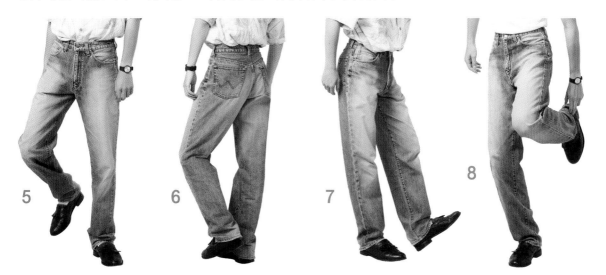

6은 엉덩이의 곡선과 굽힌 무릎에 당겨져서 생긴 주름이 나타난 모습입니다.
8은 허벅지를 원기둥이라고 생각하면 주름의 방향을 파악하기 쉽습니다.

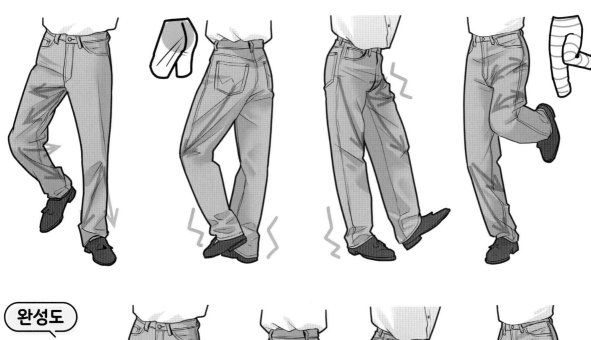

완성도

완만한 주름이 아니라 약간 직선에 가까운 주름 묘사로 당겨진 느낌을 연출할 수 있습니다.

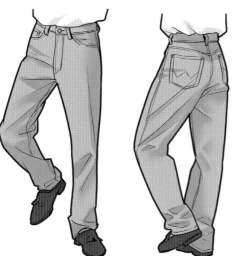
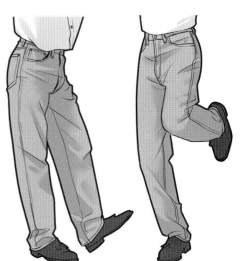

슬랙스

데님과 대조적으로 부드러운 재질의 슬렉스. 곡선 주름이 생깁니다.

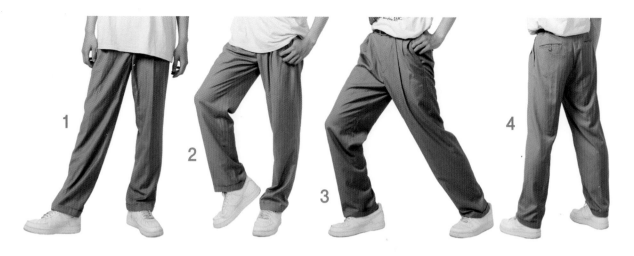

데님과 마찬가지로 가랑이 부분과 무릎이 주름의 기점이지만, 나타나는 주름은 크게 다릅니다.

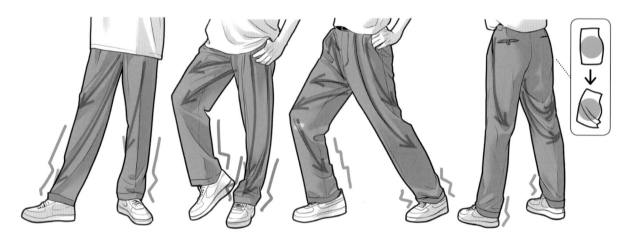

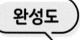 곡선 주름이 부드럽고 넉넉한 슬렉스의 느낌을 만듭니다.

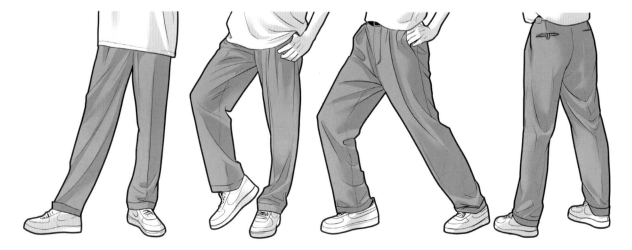

움직임이 있는 포즈. 얇고 부드러운 재질 특유의 작은 주름이 많이 생깁니다.

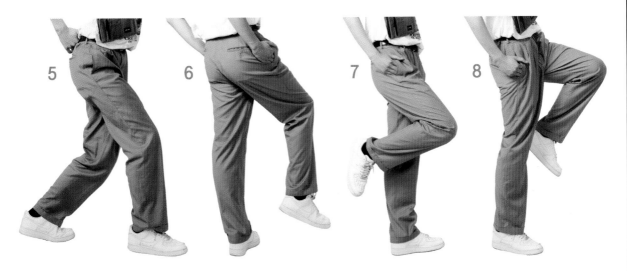

주름이 많아서 흐름을 잡기 어렵지만, 엉덩이와 무릎 등 옷감이 당겨지는 부분을 기점으로 중요한 주름을 파악합니다.

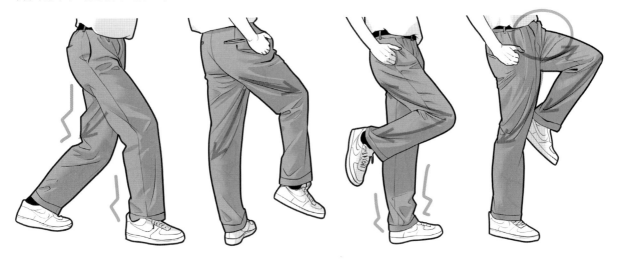

완성도 밑단 부분의 처진 주름은 너무 뾰족하게 그리지 않는 편이 슬렉스다운 느낌이 잘 나타납니다.

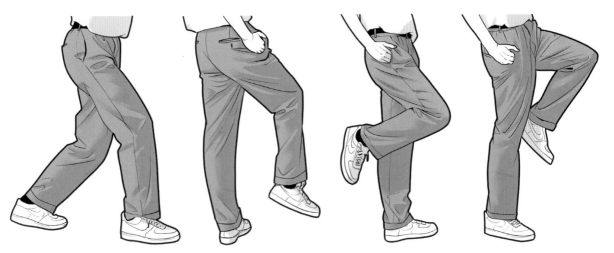

쪼그려 앉은 포즈. 무릎과 엉덩이가 옷감을 당기는 힘이 더 강해집니다.

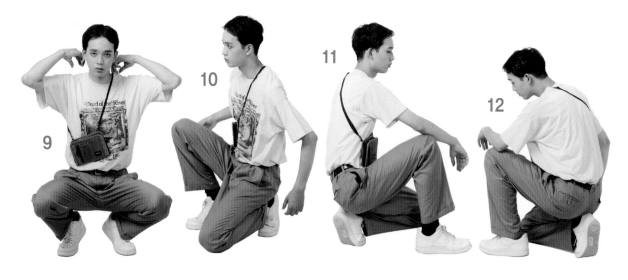

허벅지 위는 옷감이 당겨진 주름이 적지만, 옆면에 주름의 흐름이 생깁니다. 골반 부분에는 가로 방향의 주름도 생깁니다(9와 10).

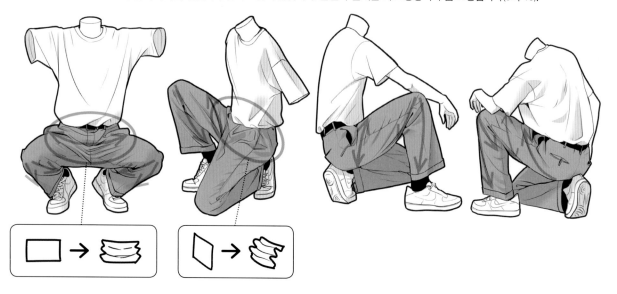

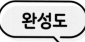 완성도 ┊ 아래의 포즈에서는 슬랙스의 밑단이 올라가고, 다리를 따라서 삼각형이 되는 부분이 잘 나타나므로 잊지 말고 묘사하세요.

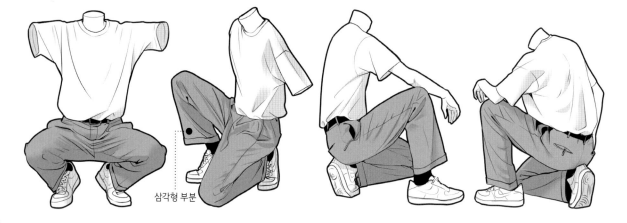

삼각형 부분

치노 팬츠

면으로 만들어진 치노 팬츠.
데님도 치노 팬츠도 면 재질이지만, 사진의 치노 팬츠는 P38의 데님보다 얇습니다.

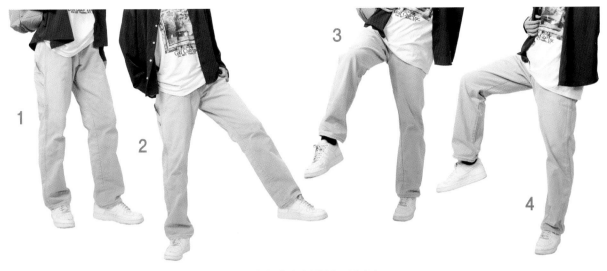

1

2

3

4

15의 무릎을 올린 포즈에 주목하세요. 무릎에 천을 씌운 느낌의 팔(八)자 주름을 그립니다.

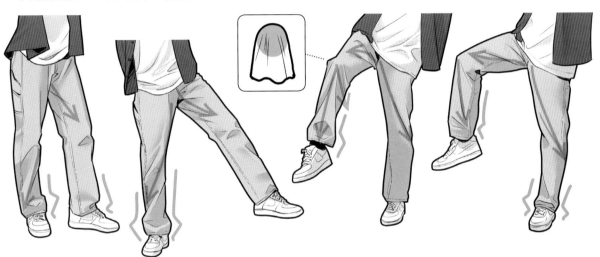

완성도

일러스트에서는 데님과 구분하기가 제법 어렵습니다.
당겨진 주름을 적게 그려서 「깔끔한 팬츠」의 인상을 표현합니다.

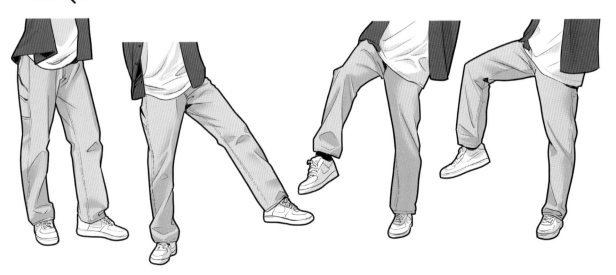

카고 팬츠

큰 주머니가 많이 달린 두꺼운 팬츠입니다.
넉넉한 사이즈지만, 옷감이 질겨서 슬렉스와 다른 주름이 생깁니다.

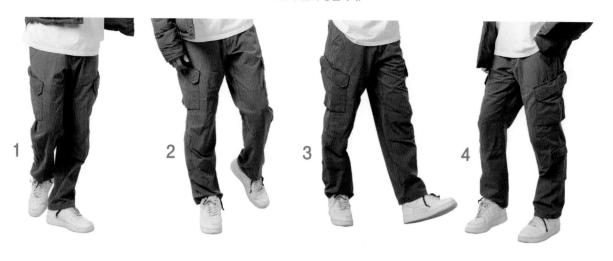

질긴 옷감 특유의 직선에 가까운 주름이 생기지만, 넉넉한 사이즈이므로, P38의 데님 같은 당겨진 주름은 적습니다.

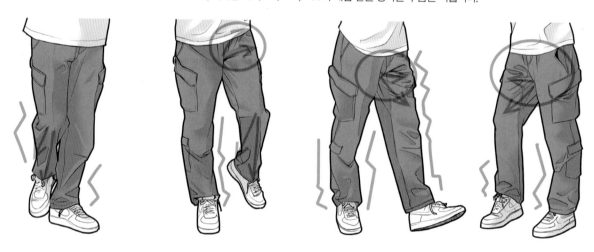

완성도 전체의 실루엣과 밑단의 처진 주름을 직선으로 그리면, 카고 팬츠다운 느낌이 강해집니다.

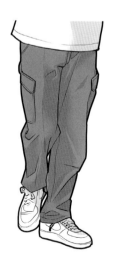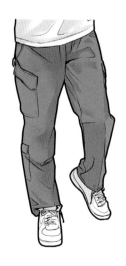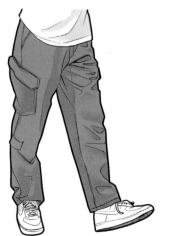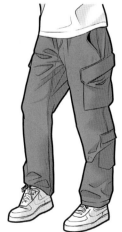

하프 팬츠 여름에 어울리는 길이가 짧은 하의입니다.
무릎에 닿지 않는 길이이므로, 무릎이 기점인 주름이 나타나지 않습니다.

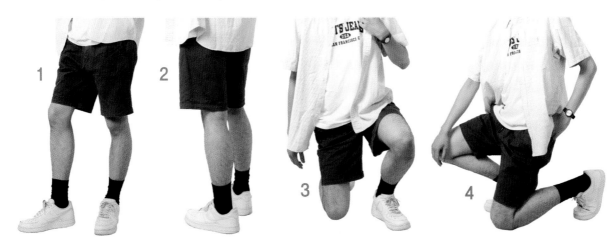

서 있는 포즈의 주름은 최소화. 웅크리면 가랑이를 기점으로 허리에 주름이 생깁니다.

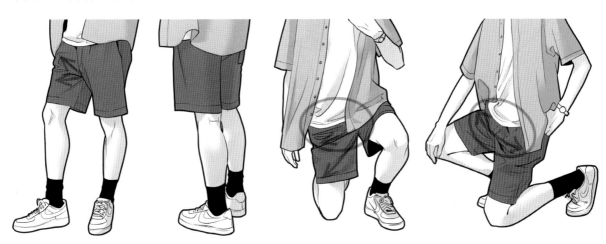

완성도 길이가 짧은 만큼 실루엣을 정확하게 파악하고 심플한 선으로 표현하세요.

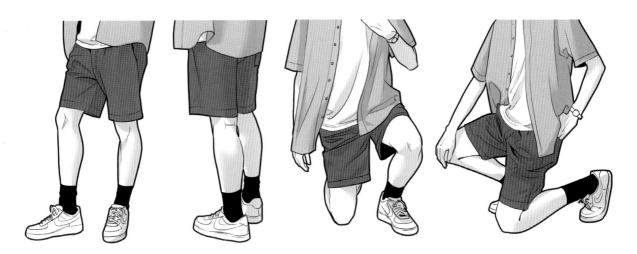

와이드 팬츠 밑단을 좁힌 타입의 와이드 팬츠. 1과 2는 밑단을 조인 상태, 3과 4는 조이지 않은 상태입니다.

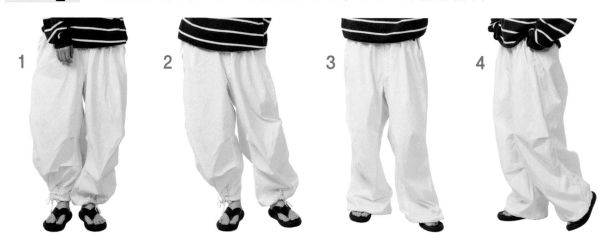

밑단을 조일 때는 허리와 밑단으로 주름이 집중되고, 약간 불룩한 실루엣이 됩니다.

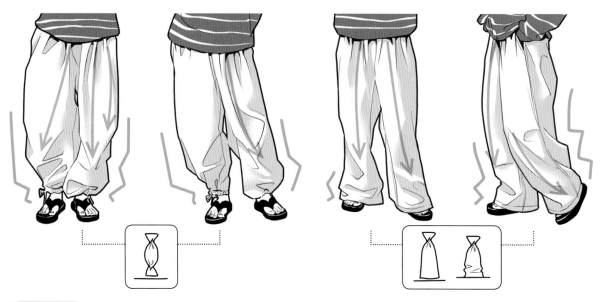

완성도 조인 밑단에는 복잡한 주름이 많이 생기지만, 일러스트에서는 어느 정도 생략해서 그리는 편이 깔끔해 보입니다.

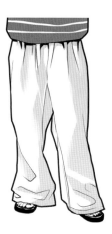
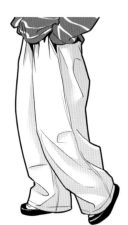

밑단을 조이지 않은 상태입니다. 넉넉한 사이즈이므로, 몸의 라인은 거의 드러나지 않습니다. 6의 뒷모습에서 엉덩이의 곡선이 도드라지지 않는 점에 주의하세요.

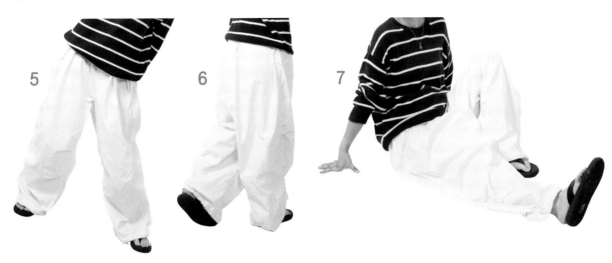

허리의 개더(주름) 부분에는 작은 세로 주름이 많이 나타나지만, 밑단으로 향하는 큰 주름의 흐름은 제한적입니다.

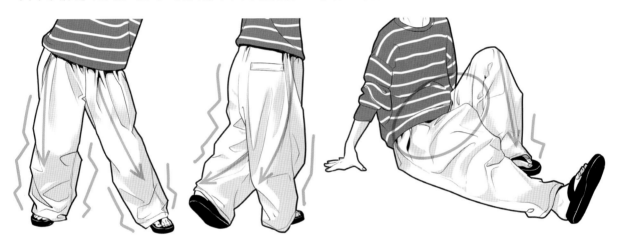

완성도 7의 앉은 자세에서는 넉넉한 부분이 지면으로 처진다는 점도 놓치지 않고 그리면 좋습니다.

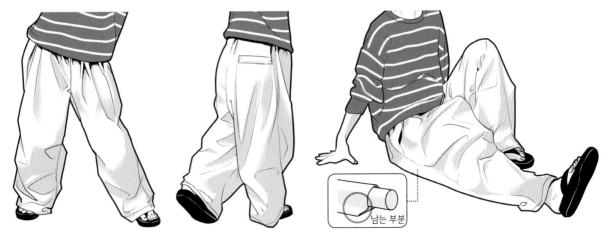

남는 부분

테이퍼 팬츠 발쪽으로 갈수록 좁아지는 디자인 팬츠입니다. 턱이라는 주름 장식이 들어간 것을 흔히 볼 수 있습니다.

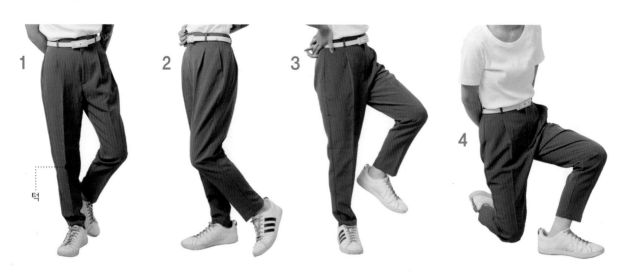

허리는 약간 여유가 있지만, 발쪽으로 갈수록 좁아져 몸의 라인이 드러납니다.
가랑이 부분과 무릎을 기점으로 당겨진 주름이 생깁니다.

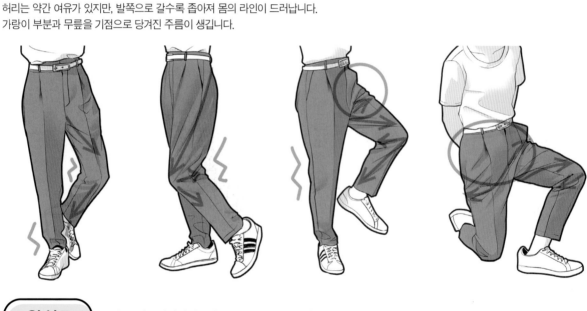

완성도 어른스러운 인상의 깔끔한 팬츠이므로, 주름 표현을 최대한 줄이는 편이 더 멋지게 보입니다.

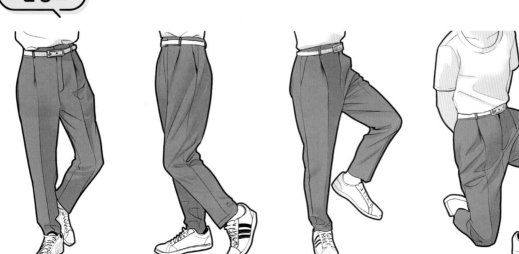

롱스커트

좁은 플리츠가 없는 심플한 롱스커트.
사진의 아이템은 질긴 재질이므로, 몸의 라인이 드러나지 않습니다.

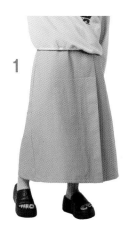 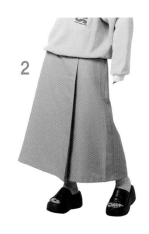 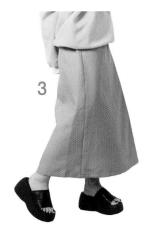 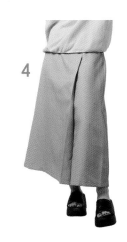

스커트 내부의 다리는 어떻게 되어 있는지 간략하게 그려보는 것을 추천합니다.
4는 무릎이 앞으로 나오므로, 무릎을 기점으로 전체적으로 퍼지는 주름의 음영이 나타납니다.

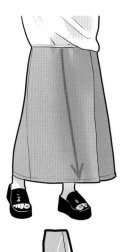 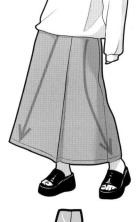 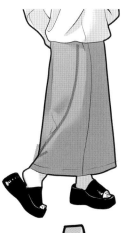 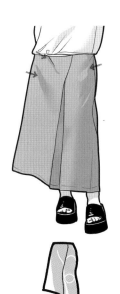

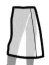

완성도 질긴 옷감이므로 반드시 다리를 따라가는 것은 아니며, 사다리꼴 실루엣을 유지하는 점도 잊지 마세요. 얇은 옷감과 구분되는 포인트입니다.

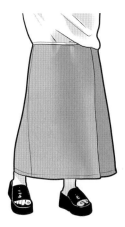 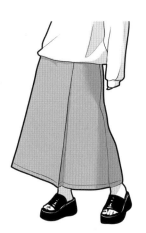 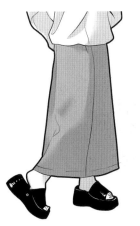 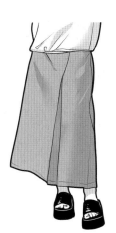

멜빵바지

어깨끈이 있는 상하의가 합쳐진 의복.
한쪽 어깨끈을 풀면 편안한 느낌이 됩니다.

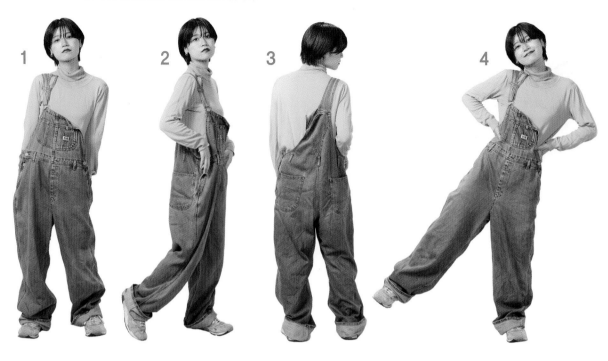

1 2 3 4

사진의 멜빵바지는 데님 재질. 와이드 팬츠와 비슷한 크기로 옷감의 중력의 영향을 받는 만큼 세로 주름의 흐름이 나타납니다.

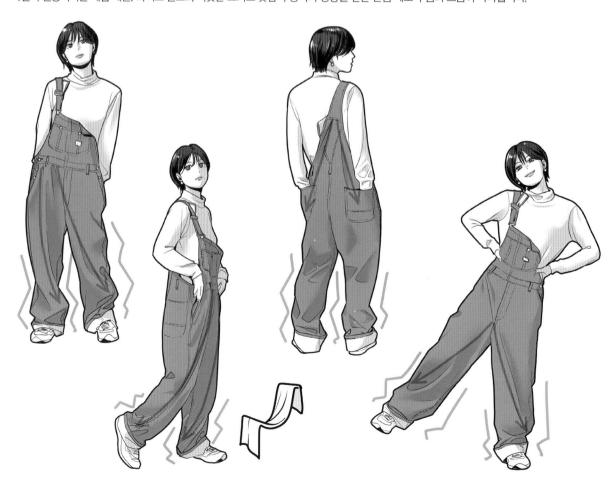

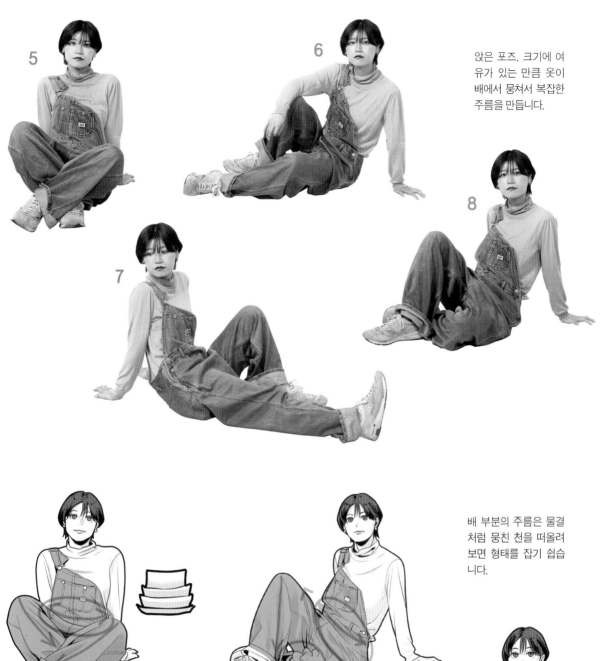

앉은 포즈. 크기에 여유가 있는 만큼 옷이 배에서 뭉쳐서 복잡한 주름을 만듭니다.

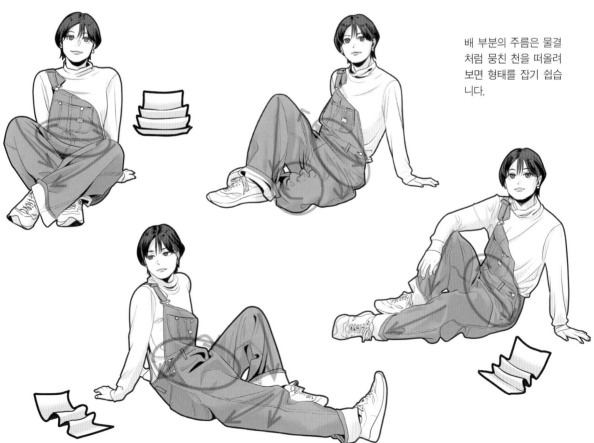

배 부분의 주름은 물결처럼 뭉친 천을 떠올려 보면 형태를 잡기 쉽습니다.

그림체에 알맞게 하의의
묘사를 조절하세요. 실루
엣을 간략하게 그리거나
주름을 중요한 부분에만
넣는 식으로 사진에 없는
데포르메를 더해도 좋습
니다.

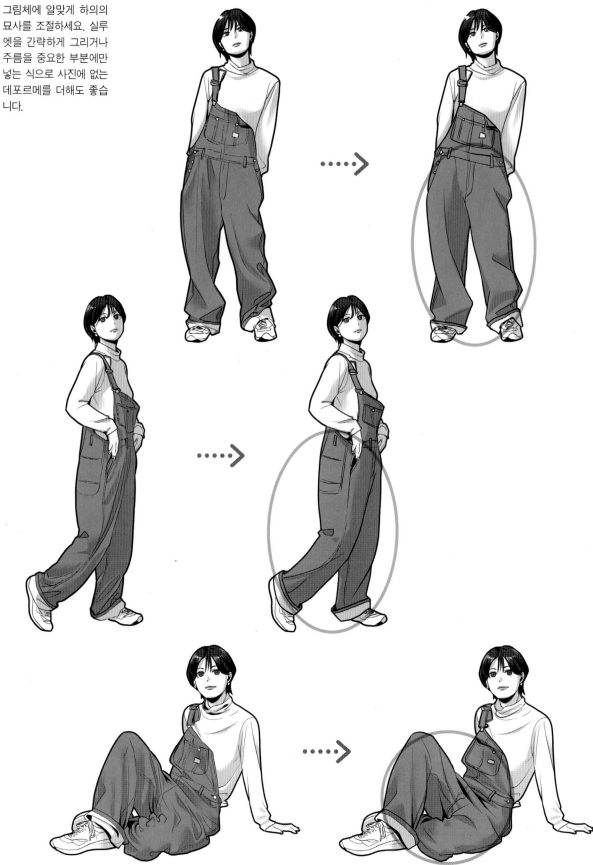

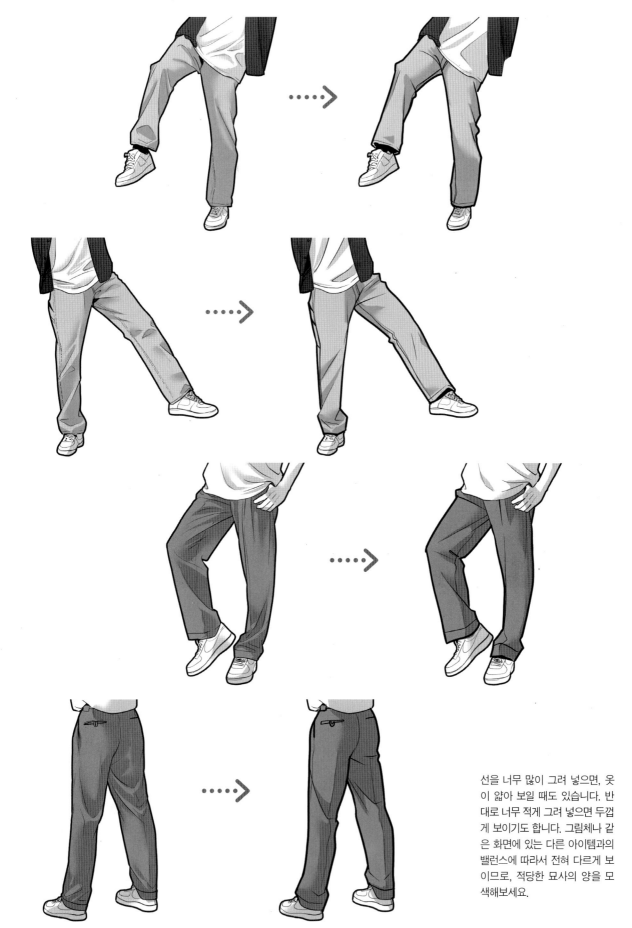

선을 너무 많이 그려 넣으면, 옷이 얇아 보일 때도 있습니다. 반대로 너무 적게 그려 넣으면 두껍게 보이기도 합니다. 그림체나 같은 화면에 있는 다른 아이템과의 밸런스에 따라서 전혀 다르게 보이므로, 적당한 묘사의 양을 모색해보세요.

소품을 그린다

안경과 모자, 가방 등 패션을 구성하는 소품.
간략한 도형으로 형태를 파악하고 입체감 있는 묘사를 마스터하자

→ 안경

(입체감 있게 그리는 요령)

안경 렌즈는 얼굴에 붙어 있는 것이 아니라 약간 앞으로 나와서 코 위에 얹힌 상태입니다.
약간 어려운 느낌이지만, 얼굴과 안경을 단순한 상자라고 생각하면 그리기 쉽습니다.

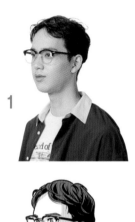

1

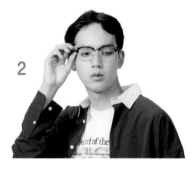

2

3

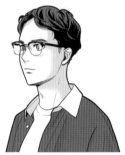

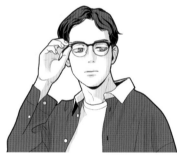

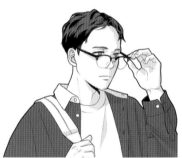

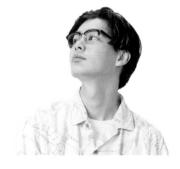

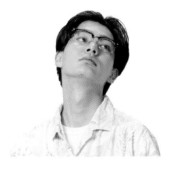

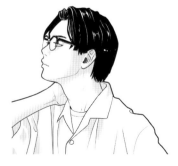

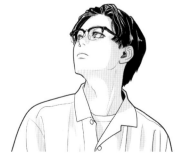

「네모난 상자」를 기준으로 약간 앞으로 나온 안경을 그려보세요.
렌즈가 얼굴에 달라붙지 않고 자연스러운 인상이 됩니다.

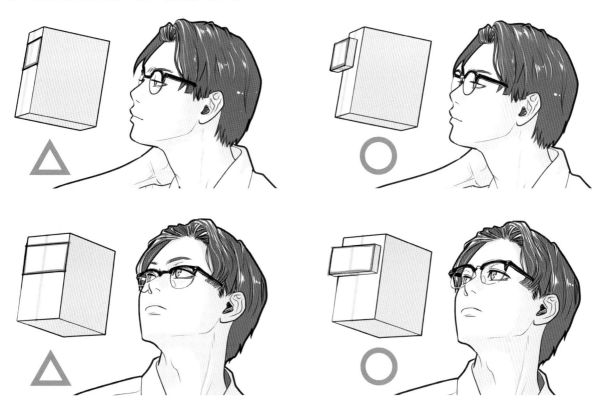

다양한 각도에서 본 예. 사진을 보고 그릴 때도 일단 「네모난 상자」로 바꿔보세요.
얼굴과 안경의 위치 관계를 파악하기 쉬울 것입니다.

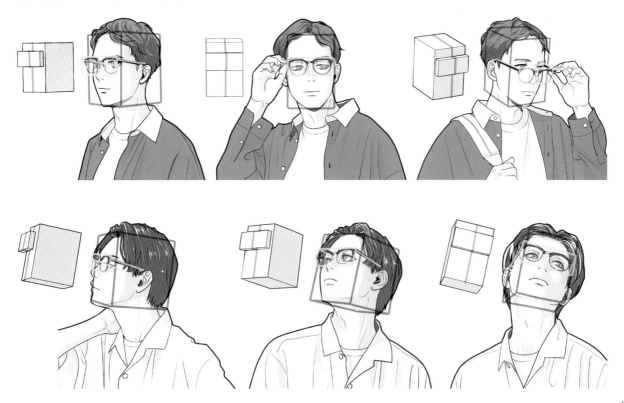

흘러내린 안경을 밀어 올리거나 손으로 붙잡거나 벗는 등 안경을 만지는 동작은 다채롭습니다.
적당히 활용하면 생동감 있는 일러스트를 그릴 수 있습니다.

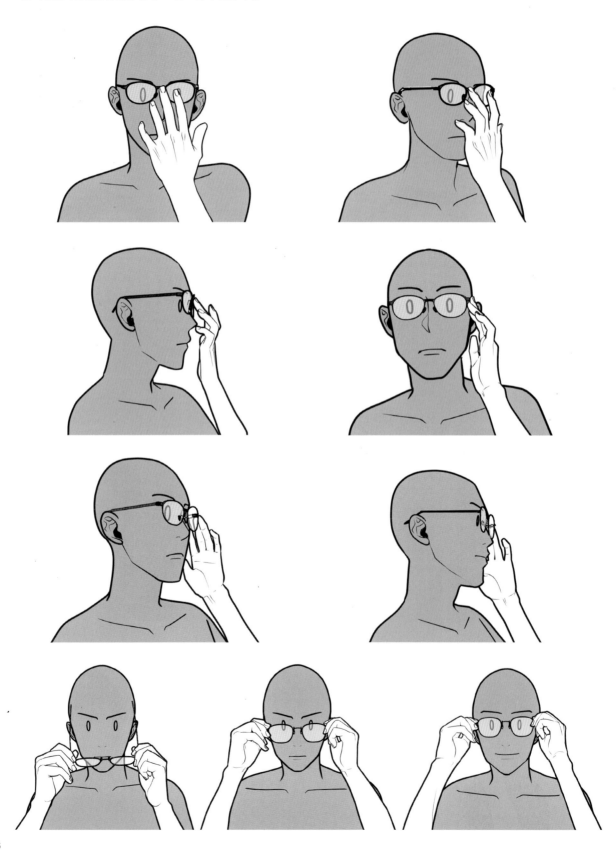

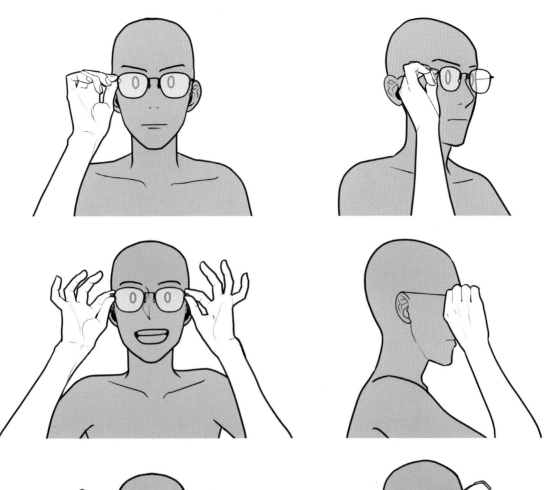

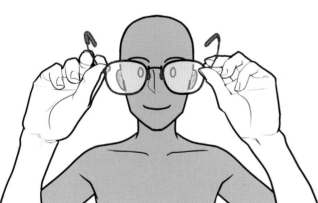

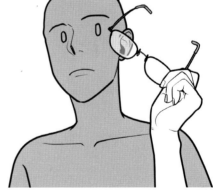

상대에게 안경을 씌워주는 동작.

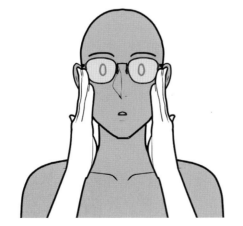

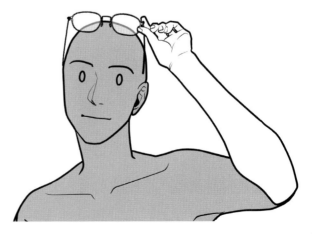

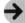 # 모자

챙이 있는 모자는 캐주얼한 복장에 잘 어울리는 대표적인 모자입니다.

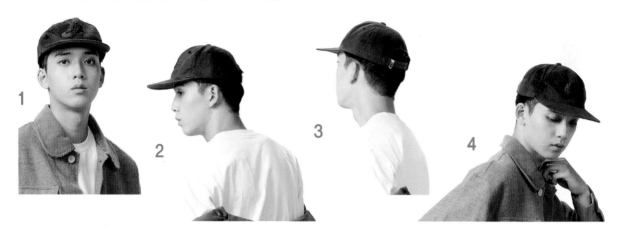

모자 윗부분이 보이는 범위, 챙의 방향을 잘 관찰하고 간략하게 그려보세요.

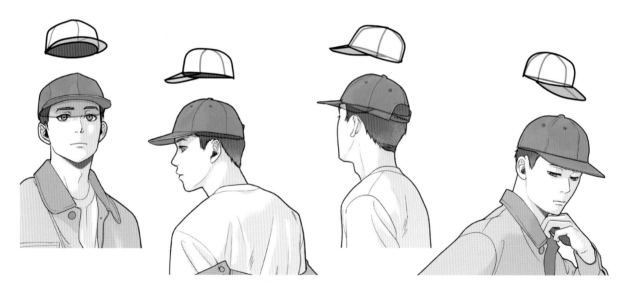

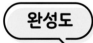 간략한 그림으로 형태를 잡고 나서 그리면, 자연스러운 느낌의 그림이 됩니다.

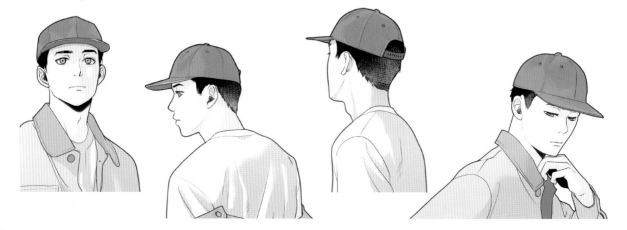

사진의 모자는 6장의 천을 이어 붙여서 만든 것. 재봉선을 그릴 때의 보조선 역할을 합니다.

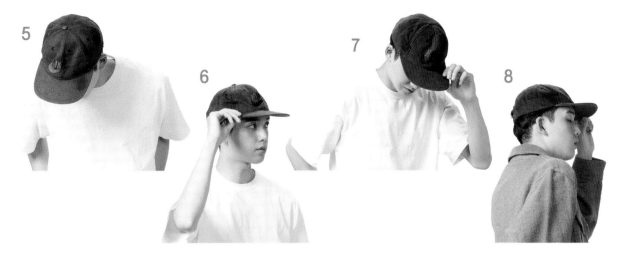

사진에서는 머리를 덮는 부분(빨간색 부분)이 보이지 않지만, 보이지 않는 부분도 생각하면서 그리는 것이 중요합니다.

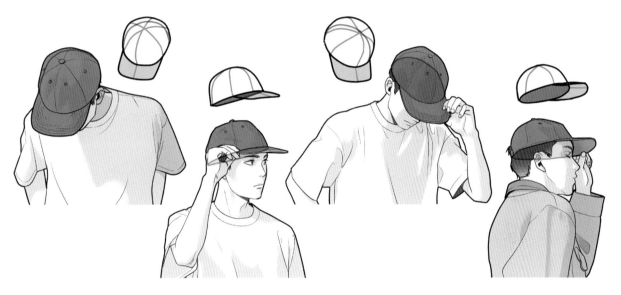

완성도 모자의 크기가 어색하지 않은지, 머리의 형태에 위화감은 없는지 꼼꼼하게 확인하세요.

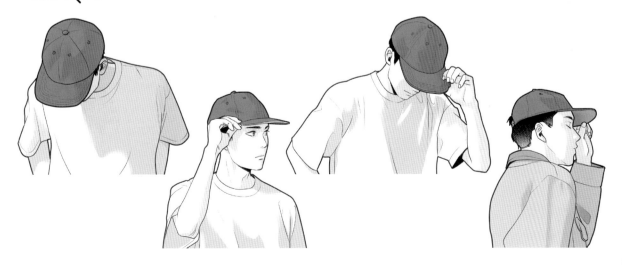

기본적으로 챙은 얼굴 정면으로 향합니다(머리에 대충 얹었을 때를 제외). 안경은 상자로 파악했지만, 모자의 챙은 판자로 잡아보세요. 얼굴면(빨간색 판)과 챙(파란색 판)이 앞으로 나오게 그립니다.

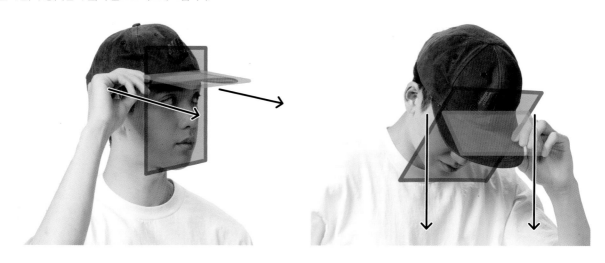

챙의 형태 차이

챙은 완만한 곡선인 것과 밋밋한 판자 모양인 것이 있습니다. 취향에 맞는 것을 선택하세요.

곡선 챙 　　　　　　　　　　　　　　밋밋한 챙

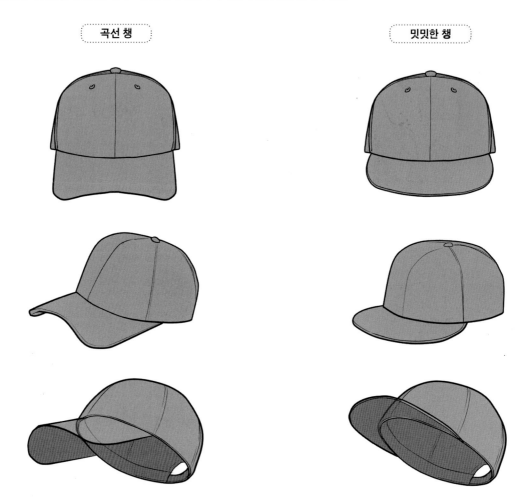

모자를 잡는 포즈

안경과 마찬가지로 모자를 만지는 동작을 넣으면 생동감 있는 화면을 만들 수 있습니다.
턱을 당기거나 드는 동작과 함께 이뤄지므로, 머리의 각도에 주의해서 자연스러운 동작을 모색해보세요.

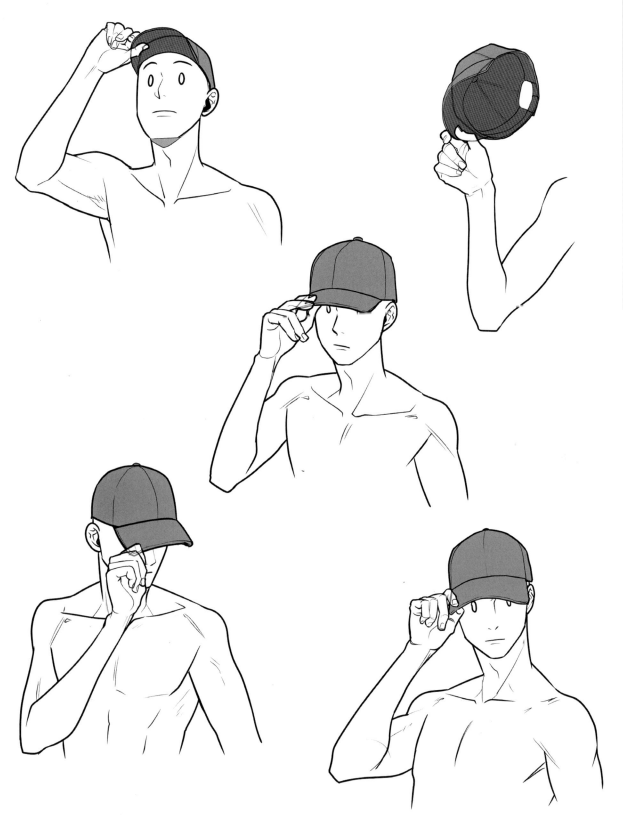

백팩 스포티한 스타일에 잘 어울리는 백팩.
가방 본체의 두께를 그리는 것은 물론이고 어깨끈 묘사도 중요한 포인트입니다.

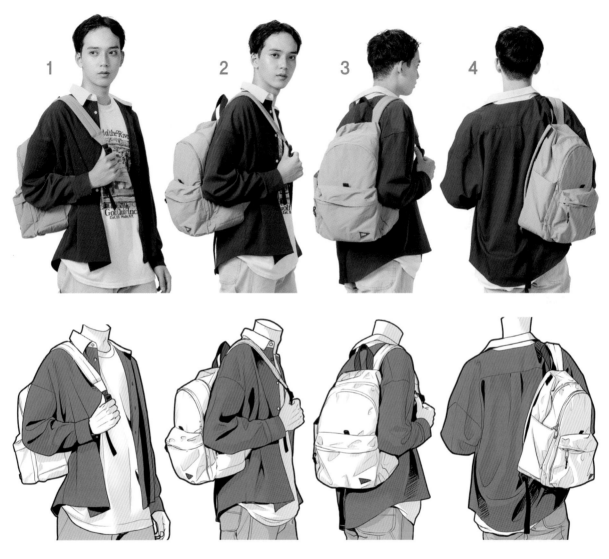

전형적인 백팩을 여러 각도에서 본 모습. 둥그스름한 상자 모양이지만, 짊어지면 물건의 무게에 따라서 형태가 달라집니다.

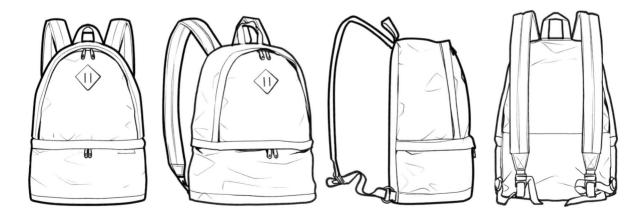

어깨끈을 잡는 동작. 짐을 끌어올릴 때 어깨끈을 잡는 손은 대부분 몸에서 떨어집니다.
다양한 동작을 관찰하고 특징을 파악해보세요.

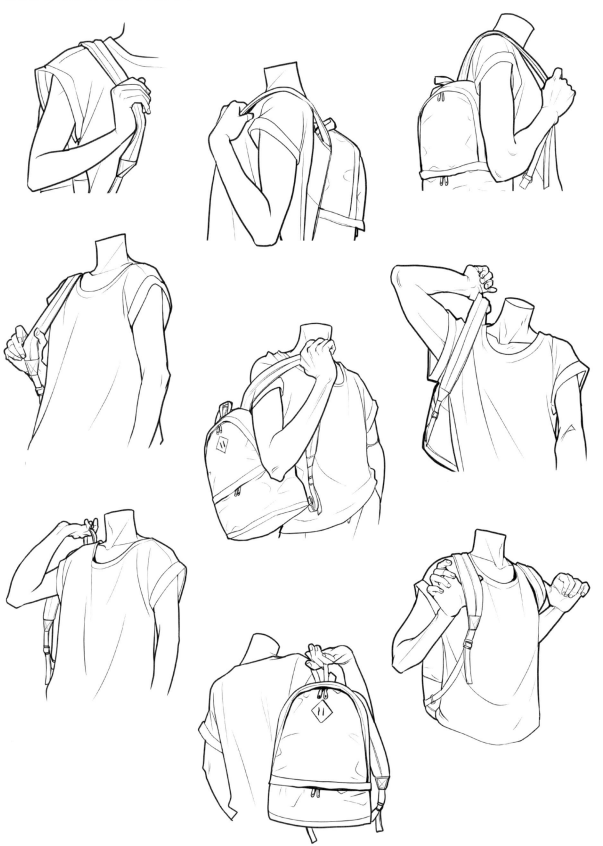

메신저백

캐주얼 패션에 악센트 역할을 하는 작은 가방.
밑의 셔츠가 눌려서 생기는 주름을 그리면 리얼한 인상이 됩니다.

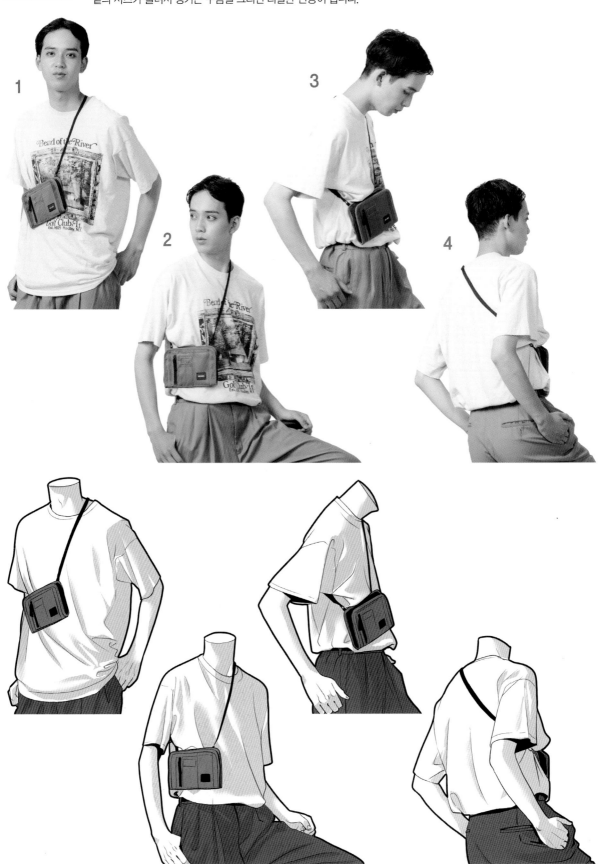

STEP 05

소매 표현

옷의 소매는 움직임에 따라서 주름의 변화가 큰 부분입니다.
사진을 잘 관찰하고, 주름이 생기는 위치를 파악하고 표현해보세요.

→ 사진을 관찰하고 그린다

팔을 뻗은 상태. 소매가 팽팽하게 당겨지면 주름이 적지만, 소매를 어깨 쪽으로 올리거나 걷어 올리면 옷감이 뭉쳐서 주름이 많아집니다.

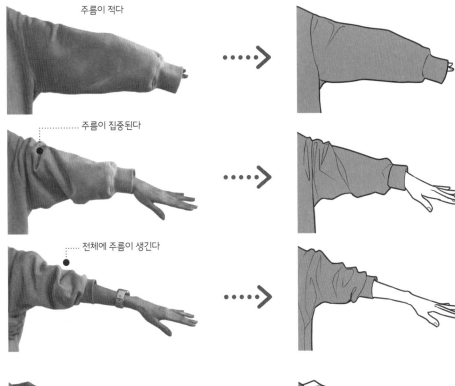

주름이 적다

주름이 집중된다

전체에 주름이 생긴다

소매를 잡아당기는 포즈. 손으로 옷감을 당기면 잡은 부분을 기점으로 주름이 집중됩니다.

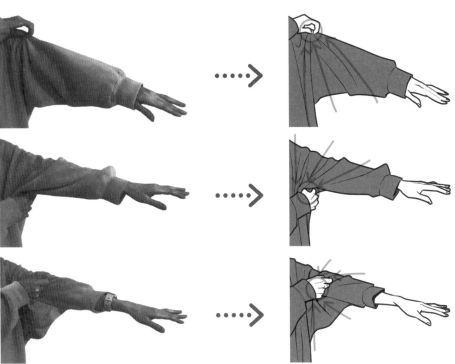

팔을 뻗었을 때와 구부렸을 때의 변화. 팔을 뻗어서 옷감이 당겨지면, 소매가 몸통에 붙어 있는 겨드랑이 아래로 주름이 집중됩니다. 팔을 구부리면 옷감이 남는 윗부분에 뭉친 주름이 생깁니다. 팔꿈치 안쪽에도 주름이 집중됩니다.

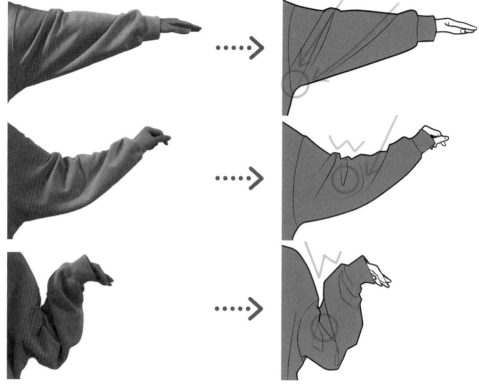

그림체에 알맞게 정보량을 조절합니다. 리얼한 주름을 하나씩 선으로 그려도 좋지만, 심플한 그림체라면 선을 줄이는 편이 좋습니다. 실루엣의 윤곽을 강조하고 내부의 주름은 회색으로 칠해서 표현하는 등 여러 방법을 시험해 보세요.

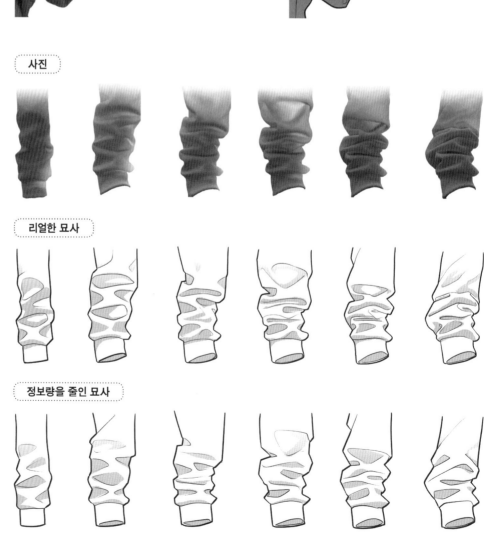

사진

리얼한 묘사

정보량을 줄인 묘사

주름의 형태를 파악하기 힘들 때는 다음의 순서를 시험해보세요. 사진을 관찰하고 우묵한 부분에 색을 칠합니다(1). 실루엣(소매 전체의 형태)을 선화로 그립니다(2). 색을 칠한 부분과 칠하지 않은 부분의 경계를 그려 넣고, 주름을 묘사합니다(3).

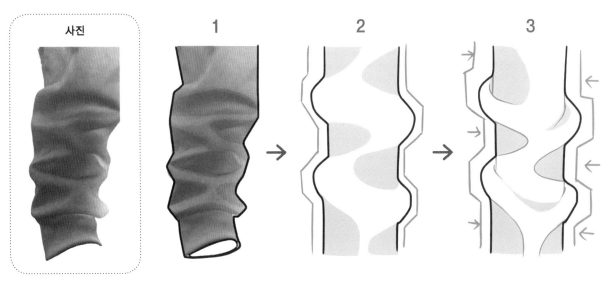

주름의 패턴을 기호처럼 그리는 방법도 있습니다. 교대로 홈을 그리고, 바깥쪽에 돌출된 선을 연결하고, 겹치는 부분을 지우면 완성입니다. 소맷부리는 두꺼운 옷에는 주름이 거의 생기지 않습니다.

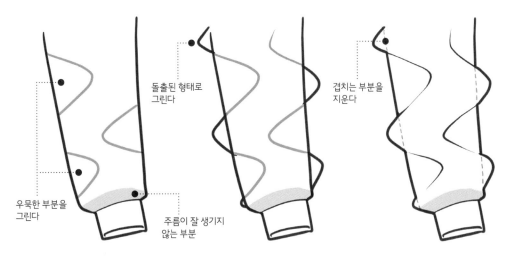

우묵한 부분을 그린다

돌출된 형태로 그린다

주름이 잘 생기지 않는 부분

겹치는 부분을 지운다

주름의 형태가 너무 비슷한 느낌이라면, 홈을 조금 불규칙하게 그리면 됩니다. 소매를 하이 앵글로 보았을 때 생기는 작은 홈 같은 디테일을 그려 넣어도 좋습니다.

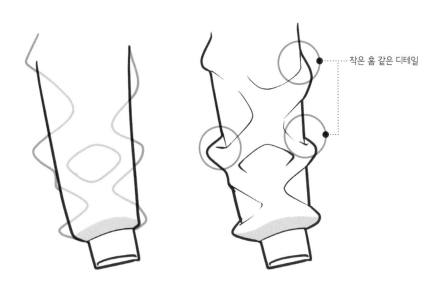

작은 홈 같은 디테일

사진에서 본 특징만 그린 예. 「옷감이 안쪽으로 접힌다」, 「소매 아래쪽에 주름이 뭉친다」라는 특징을 이전 페이지의 데포르메 묘사로 표현해보세요.

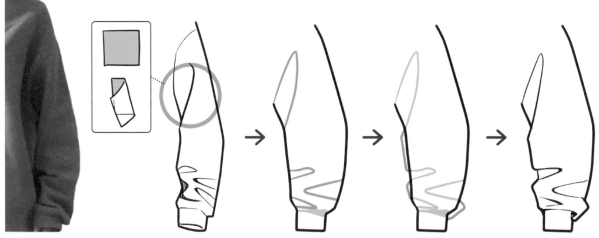

이쪽의 특징은 옷감이 강하게 압축되어서 생긴 주름과 소매의 옷감이 겹치는 부분입니다. 소매 아래쪽의 울퉁불퉁한 형태를 강조하면 그럴 듯합니다.

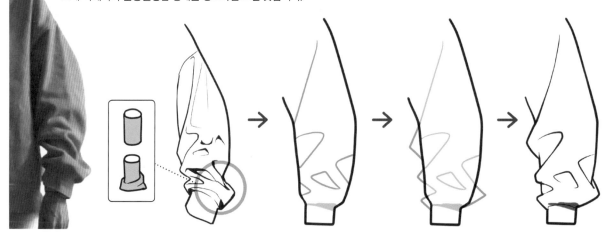

사진에서는 소매 안쪽에 복잡한 주름이 있습니다. X자 주름의 중심이 올라간 것을 의식하면서 주위에 홈을 그립니다. 바깥쪽에는 돌출뿐 아니라 작은 홈도 그려서 복잡한 주름을 표현하세요.

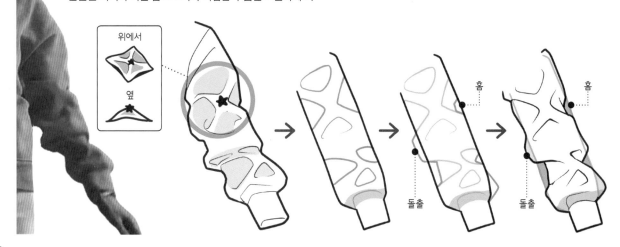

— (주름의 패턴) —

옷에 자주 나타나는 주름 패턴은 다음의 3가지입니다. 마름모형과 삼각형, Y형, 옆면을 감싸는 주름입니다. 이 3가지를 조합하면 다양한 주름을 표현할 수 있습니다.

마름모형과 삼각형 Y형 옆면을 감싸는 주름

같은 주름 패턴이라도 각도에 따라서 형태가 달라집니다. 로우앵글에서는 돌출된 부분의 밑면이 잘 보입니다. 하이앵글에서는 돌출된 부분의 윗면이 잘 보입니다.

정면 로우앵글 하이앵글

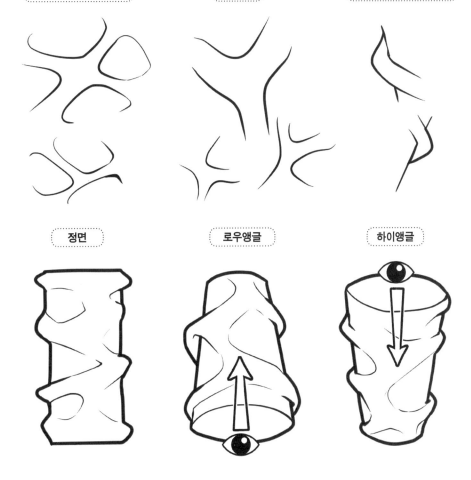

패턴을 실제로 적용해 보세요. 사진을 잘 관찰하고 「이 주름은 어떤 패턴에 해당하는지」 파악하는 것이 중요합니다.

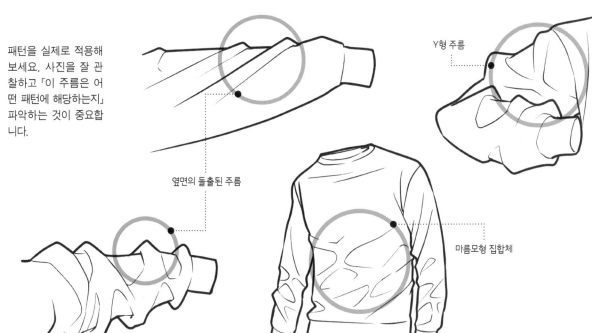

Y형 주름

옆면의 돌출된 주름

마름모형 집합체

익숙해지면 그림체에 알맞게 필요한 주름만 선택할 수 있게 됩니다.
주름이 많은 부분과 적은 부분을 구분하고 「적은 부분의 주름은 생략하자」라고 판단할 수 있게 됩니다.

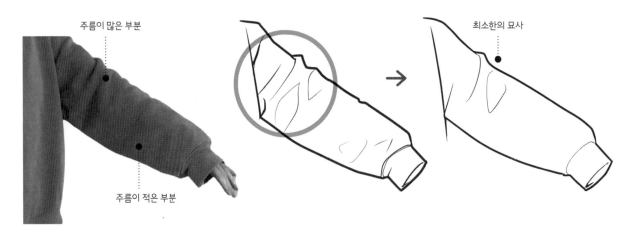

실제로는 주름이 많이 생기는 부분이라도 일러스트로 표현할 때는 적은 선으로 대강 묘사할 수 있습니다.

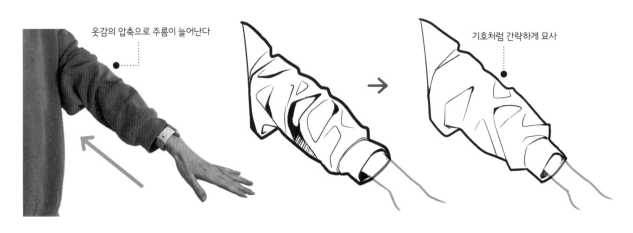

소매를 올려서 주름이 더 많아진 예. 이럴 때는 작은 지그재그가 이어지는 실루엣을 그리고, 홈과 돌출의 주름 패턴을 대강 그리기만 해도 표현할 수 있습니다.

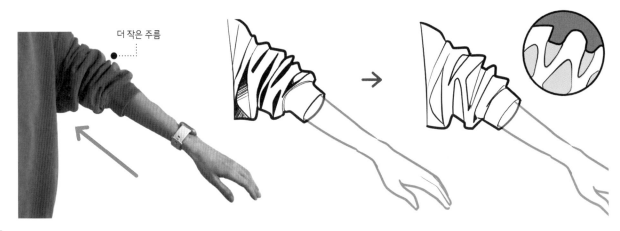

주름 표현의 예

옷의 실루엣(전체의 형태)을 그리면서 주름을 그려 넣어보세요.
주요 주름은 「옷감이 당겨지는 부분」, 「옷감이 처지는 부분」, 「비튼 부분」에 생깁니다.

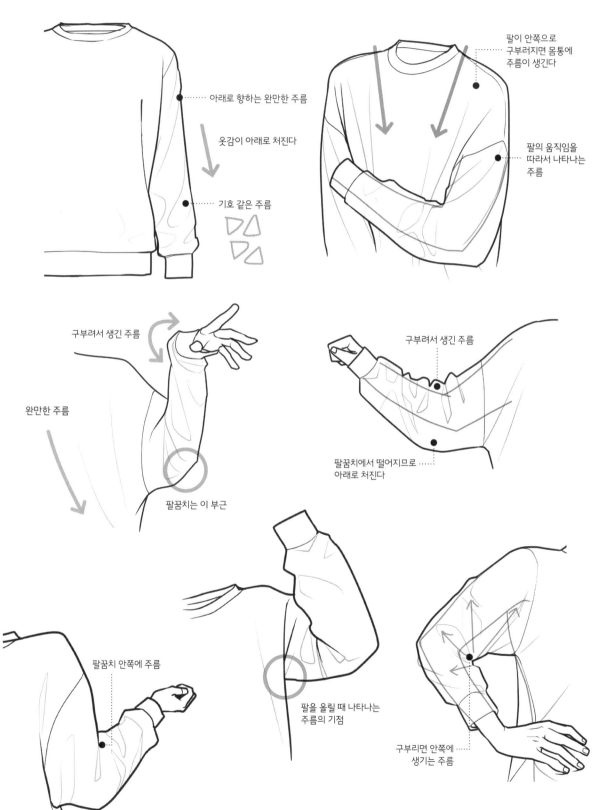

아래로 향하는 완만한 주름

옷감이 아래로 처진다

기호 같은 주름

팔이 안쪽으로
구부러지면 몸통에
주름이 생긴다

팔의 움직임을
따라서 나타나는
주름

구부려서 생긴 주름

완만한 주름

팔꿈치는 이 부근

구부려서 생긴 주름

팔꿈치에서 떨어지므로
아래로 처진다

팔꿈치 안쪽에 주름

팔을 올릴 때 나타나는
주름의 기점

구부리면 안쪽에
생기는 주름

앞 페이지의 주름을 그려 넣고, 회색으로 음영을 더한 예. 리얼한 그림체에 적합합니다.

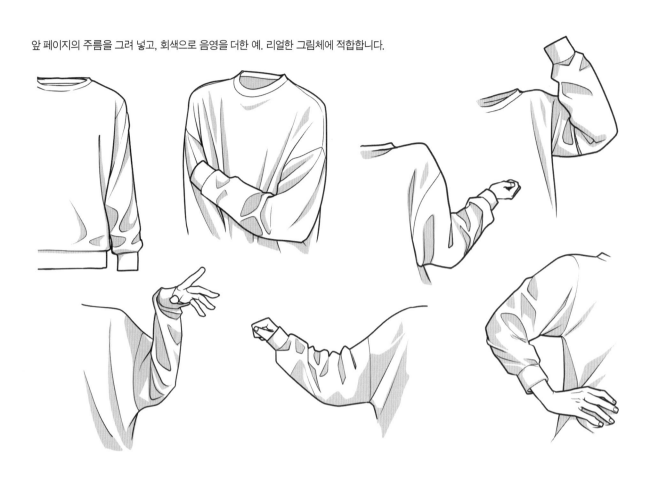

이쪽은 최소한의 선과 음영으로 완성한 예. 만화의 확대 장면과 심플한 그림체에 적합합니다.

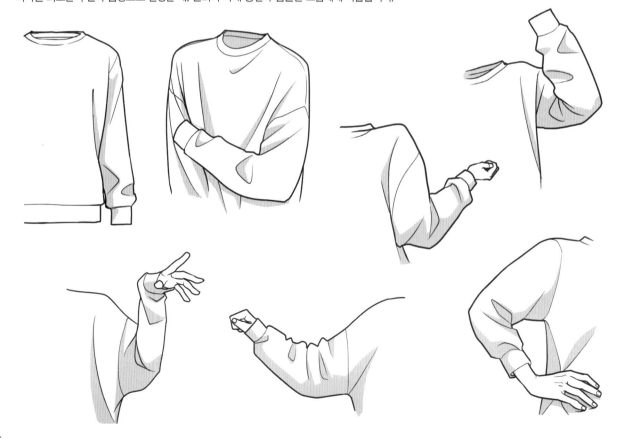

주름을 선택하는 방법

어떻게 하면 최소한의 주름으로 몸과 옷의 상태를 표현할 수 있을지 생각해보세요. 오른쪽의 예에서는 팔꿈치 안쪽의 주름, 몸통 가운데로 쏠린 세로 방향의 주름을 그려서 「팔을 구부린 상태」를 표현했습니다.

팔꿈치 안쪽의 주름

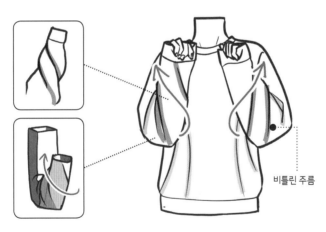

리얼한 묘사

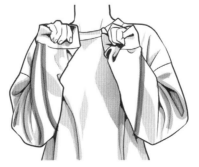

심플한 묘사

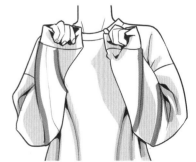

이쪽은 손을 바깥쪽으로 돌린 포즈의 예. 소매에 비틀린 주름을 묘사하면 「손을 바깥쪽으로 돌린 상태」를 표현할 수 있습니다. 「어떤 묘사가 보는 사람에게 정보를 전달할 수 있을지」 생각하면서 주름을 선택해보세요.

비틀린 주름

리얼한 묘사

심플한 묘사

정보량이 많은 「리얼한 묘사」와 정보량이 적은 「심플한 묘사」의 예. 정보량을 줄일 때는 주름의 수를 줄이거나 홈의 형태를 생략하고, 선이 아니라 회색으로 표현하면 좋습니다.

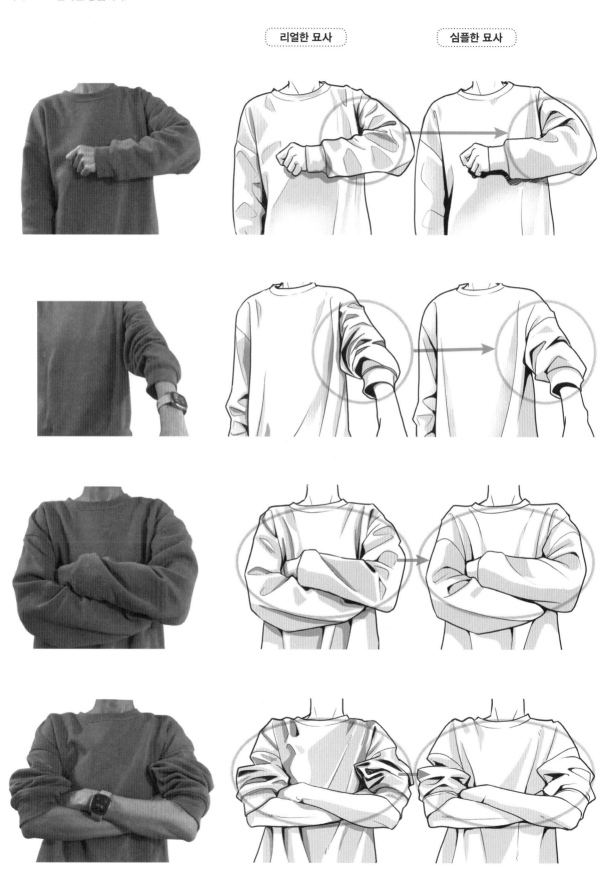

CHAPTER

02

다채로운 상의를 그린다

셔츠 블라우스

앞을 단추로 잠그는 타입의 얇은 상의.
심플한 것부터 화려한 것까지 스타일이 풍부한 아이템입니다.

→ **멘즈 셔츠 블라우스**

—(**스탠더드**)—

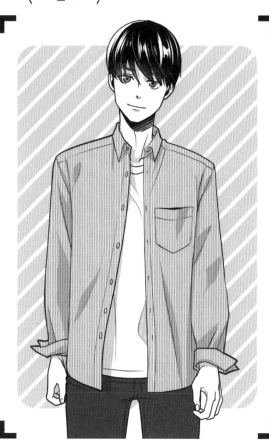

재킷처럼 사용할 수 있는 베이직 셔츠 블라우스.
유행을 잘 타지 않는 스탠더드 사이즈입니다

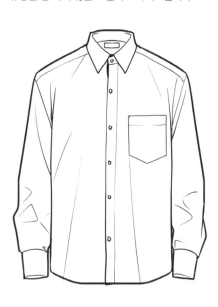

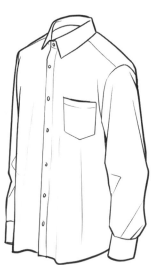

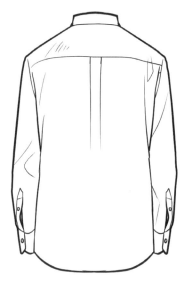

오버사이즈

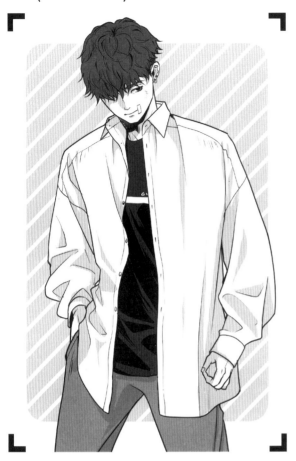

현재(2020년대 전반) 유행 중인 스타일. 어깨의 재봉선이 낮은 위치로 내려와 적당히 힘을 뺀 캐주얼한 느낌이 인상적입니다.

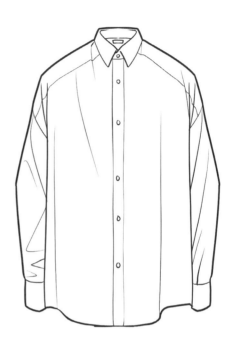

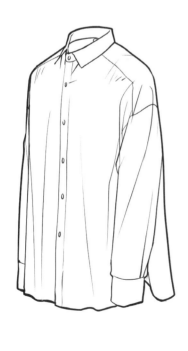

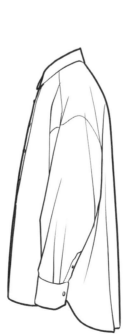

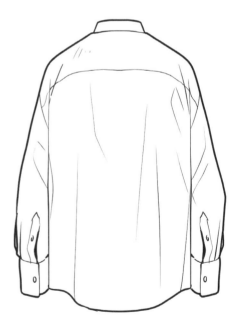

축 늘어진 부드러운 재질의 셔츠입니다. 모서리 부분이 없고 품위 있는 인상이며, 학문 분야에 종사하는 남성에게 잘 어울립니다.

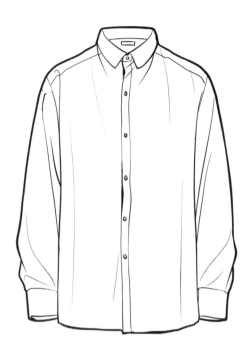

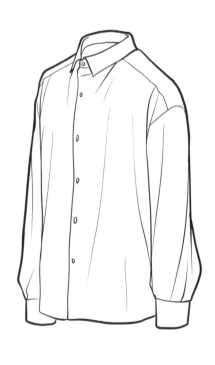

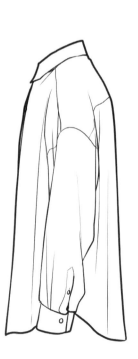

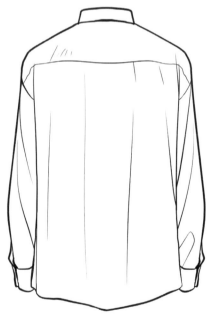

멘즈 블라우스를 구분하는 포인트

종류와 소재에 따라서 주름의 형태와 세부 디테일이 달라집니다. 각각의 특징을 파악하고 그려보세요.

스탠더드

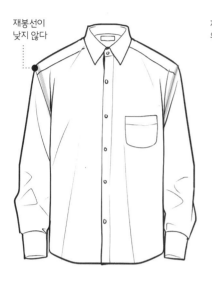

재봉선이
낮지 않다

딱 맞는 크기의 셔츠는 어깨의 재봉선이
크게 내려오지 않습니다.

오버사이즈

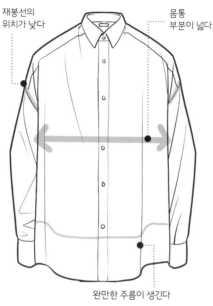

재봉선의
위치가 낮다

몸통
부분이 넓다

완만한 주름이 생긴다

오버사이즈에서는 어깨의 재봉선이 아래
로 내려오고, 사이즈가 커서 세로 주름이
많이 나타납니다.

신축성이 있는 셔츠

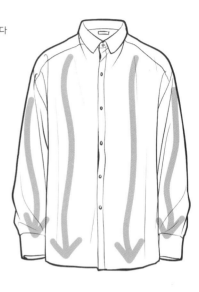

부드러운 재질이므로, 곡선형 주름을 그
리면 질감을 표현할 수 있습니다.

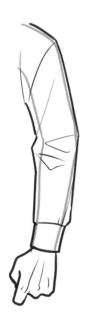

몸에 딱 맞는 스탠더드 셔츠의 소매. 주
름에 모서리를 뾰족하게 그리면 곱게 다
림질한 인상이 됩니다.

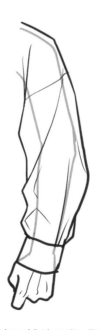

오버사이즈 셔츠의 소매는 품이 넉넉해
서 큰 주름이 생깁니다.

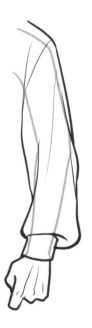

신축성이 있는 셔츠는 아래로 축 늘어지
므로, 사이즈에 관계없이 주름이 아래로
모이기 쉽습니다.

옷깃이 조금씩 벌어지는 그림. 옷깃의 앞부분이 어떻게 겹치는지 관찰해보세요.

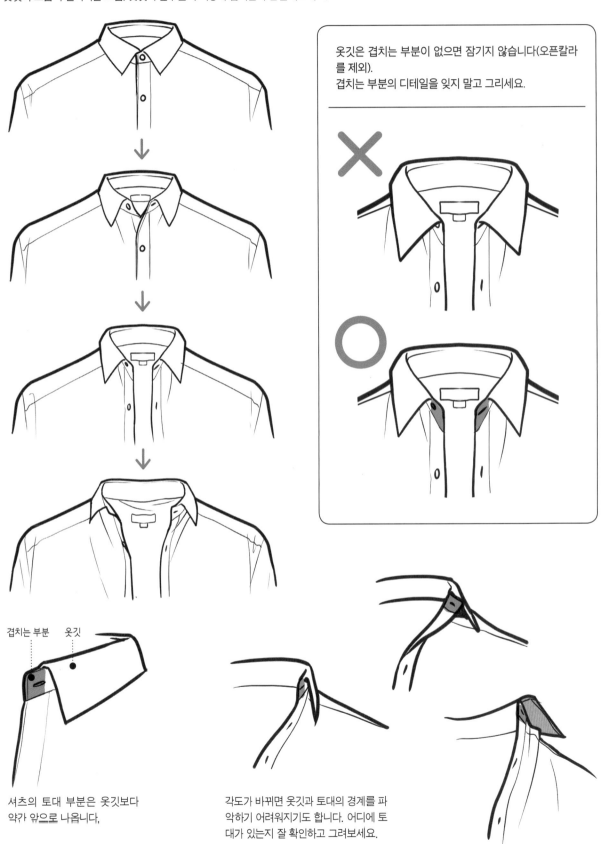

옷깃은 겹치는 부분이 없으면 잠기지 않습니다(오픈칼라를 제외).
겹치는 부분의 디테일을 잊지 말고 그리세요.

겹치는 부분 옷깃

셔츠의 토대 부분은 옷깃보다 약가 앞으로 나옵니다.

각도가 바뀌면 옷깃과 토대의 경계를 파악하기 어려워지기도 합니다. 어디에 토대가 있는지 잘 확인하고 그려보세요.

셔츠의 소매에는 슬
리브 플래킷이라는
부분이 있습니다. 이
디테일을 제대로 그
리면 셔츠의 느낌이
강해집니다

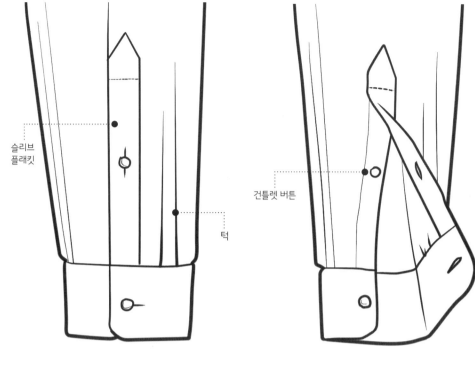

슬리브
플래킷

건틀렛 버튼

턱

슬리브 플래킷은 소
지 쪽에 있습니다. 정
면에서 팔을 내리고
있을 때는 보이지 않
지만, 팔을 들면 보입
니다.

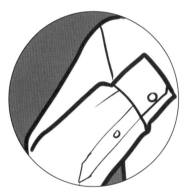

오른쪽 그림은 왼쪽
소매를 뒤에서 본 모
습. 소매 부분의 천은
팔 안쪽에서 바깥쪽
으로 겹칩니다.

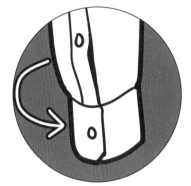

등에 다트와 플리츠라는 디테일이 있는 셔츠도 있습니다. 백 다트는 등을 조여주는 재봉선이므로, 슬림한 셔츠에서 볼 수 있습니다. 사이드 플리
츠나 센터 플리츠는 어깨와 팔을 움직이기 쉽게 하는 역할입니다.

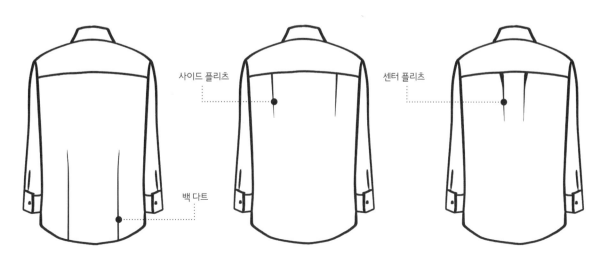

사이드 플리츠

센터 플리츠

백 다트

(스탠더드)

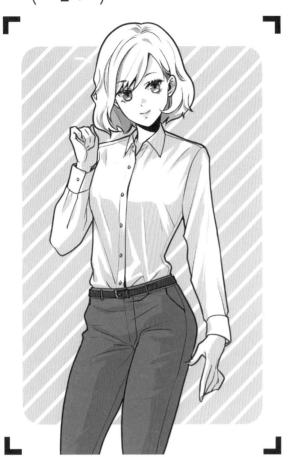

딱 맞는 사이즈의 셔츠 블라우스. 딱 맞는 사이즈는 업무용이라는 인상이 있습니다.

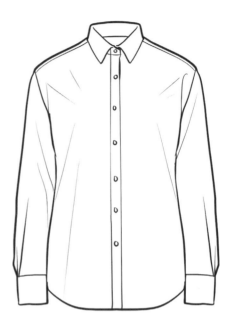

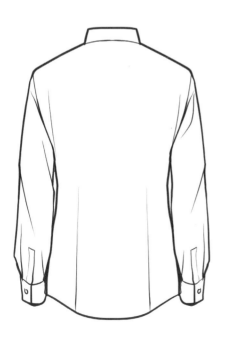

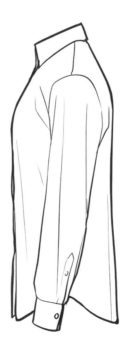

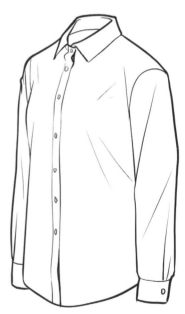

남성용과 달리 가슴의 돌출이 있으므로, 가슴에서 전체로 퍼지는 주름이 생깁니다. 가슴의 돌출을 강조하고 싶을 때는 음영으로 표현합니다(P86 참조).

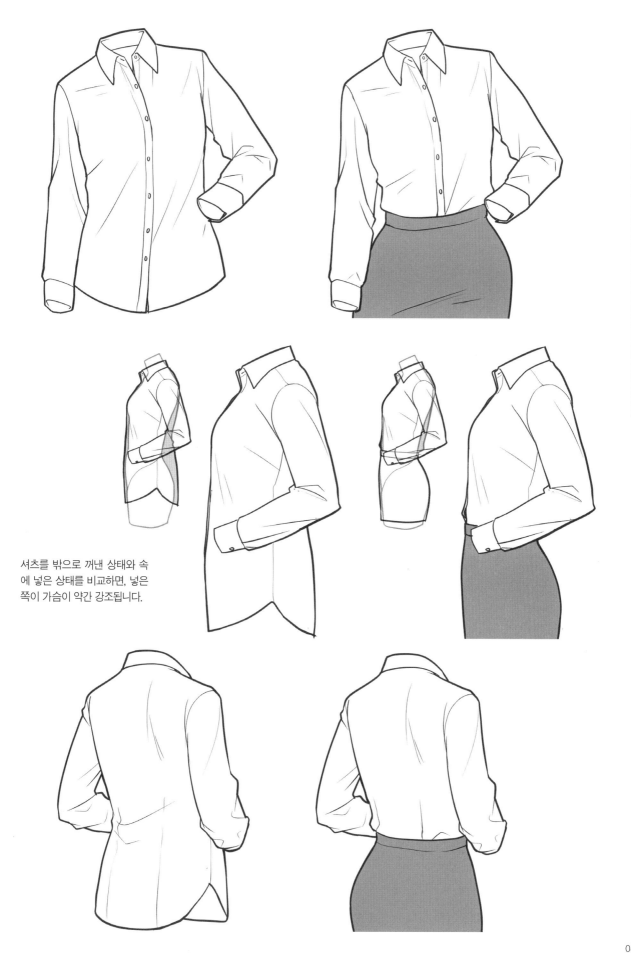

셔츠를 밖으로 꺼낸 상태와 속
에 넣은 상태를 비교하면, 넣은
쪽이 가슴이 약간 강조됩니다.

귀여움과 섹시함을 연출할 수 있는 프릴 장식이 달린 신축성 있는 블라우스. 부드러운 재질 특유의 흐르는 듯한 주름이 포인트입니다.

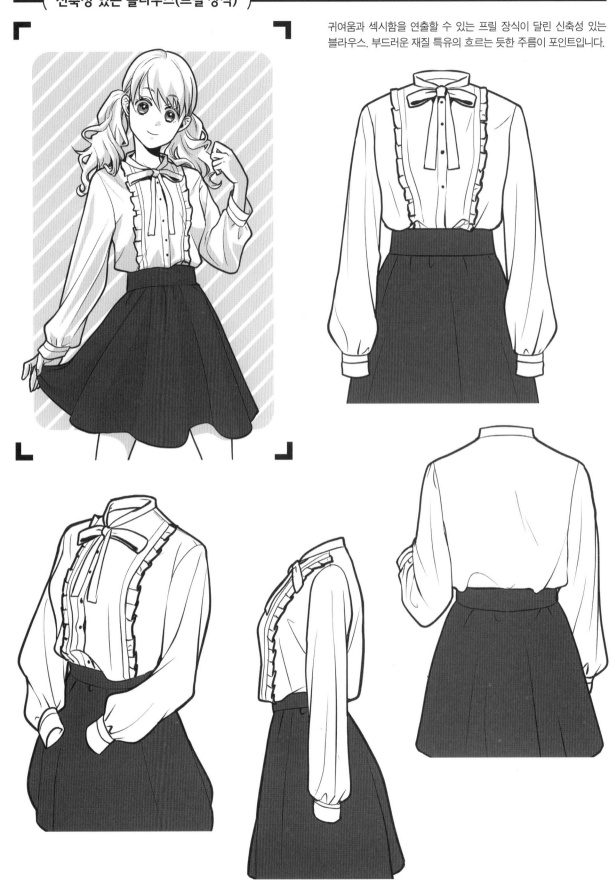

오버사이즈

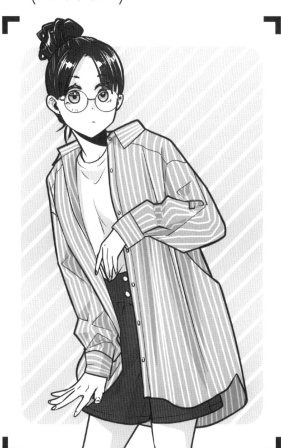

현재(2020년 전반) 유행 중인 스타일.
사이즈가 커서 몸의 라인은 거의 드러나지 않습니다

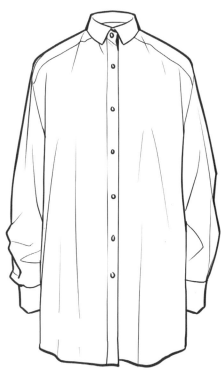

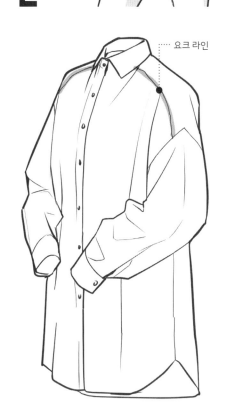

요크 라인

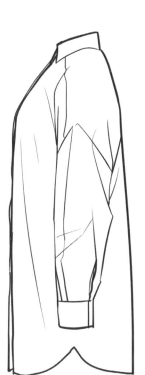

요크 라인

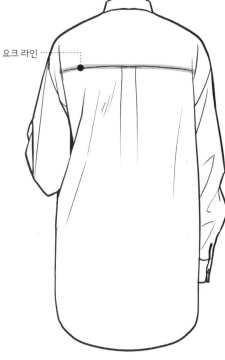

레이디스 블라우스는 가슴의 두께와 허리의 굴곡을 고려해, 다트를 추가해 만들어지는 것이 많습니다.
몸에 딱 붙는 만큼 인체 라인이 잘 드러납니다.

멘즈

레이디스

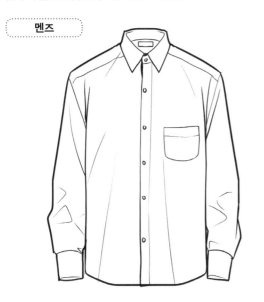
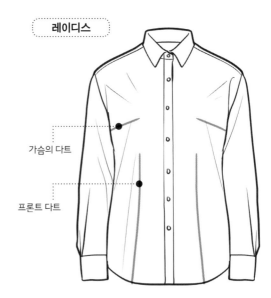

가슴의 다트

프론트 다트

──(가슴의 음영 표현)─────

가슴의 돌출을 선으로만 표현하기 힘들 때는 회색으로 음영을 더합니다.
가슴 밑에 생기는 음영으로 입체감을 표현하세요.

보통

가슴이 크다

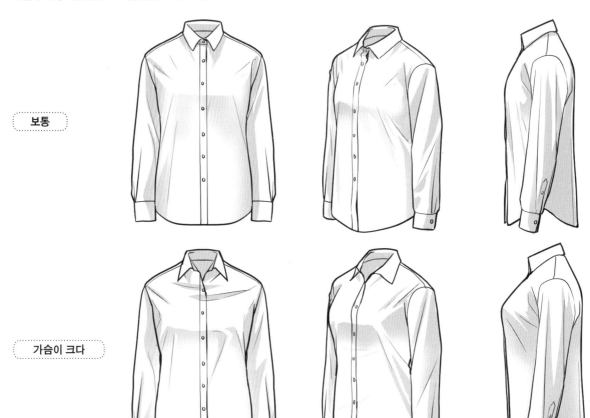

가슴 묘사의 힌트

큰 가슴의 입체감을
표현하기 힘들 때는
삼각형으로 변환해서
형태를 잡아보세요.

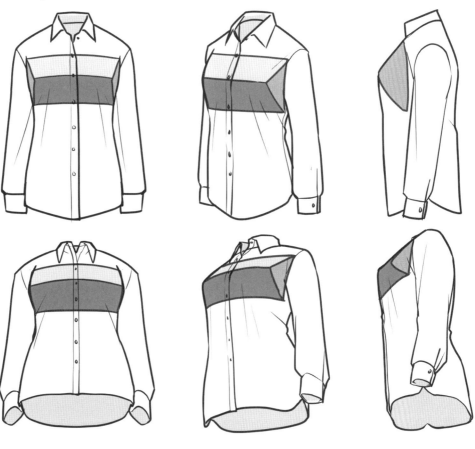

옆으로 당겨진 주름을
약간 그려 넣으면, 가
슴이 커서 블라우스에
여유가 없는 모습을 표
현할 수 있습니다.

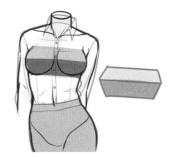
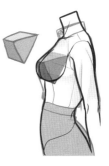

가로 방향의 주름

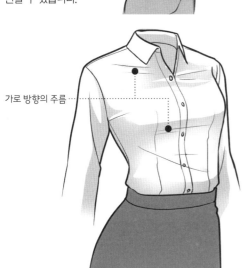
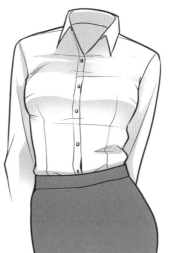
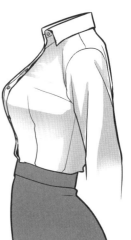

블라우스를 대충 걸쳤을 때는 옷깃의 형태를 잡기 어려울 수도 있습니다.
리본 모양의 옷깃이 목 뒤를 감싸고 있는 느낌으로 형태를 잡아보세요.

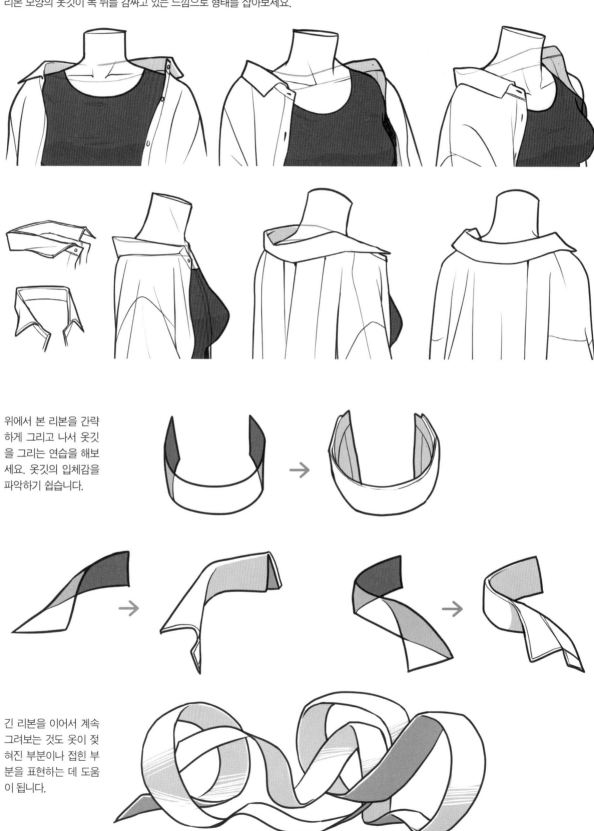

위에서 본 리본을 간략하게 그리고 나서 옷깃을 그리는 연습을 해보세요. 옷깃의 입체감을 파악하기 쉽습니다.

긴 리본을 이어서 계속 그려보는 것도 옷이 젖혀진 부분이나 접힌 부분을 표현하는 데 도움이 됩니다.

그 외 그리는 법의 힌트

스탠더드

오버사이즈

신축성 있는 블라우스

레이디스 블라우스 3종류를 비교. 스탠더드는 몸에 딱 맞아서 인체 라인이 드러나기 쉬운 반면, 오버사이즈는 인체 라인이 잘 드러나지 않습니다. 신축성이 있는 블라우스는 세로로 긴 주름이 나타나는 것이 특징입니다.

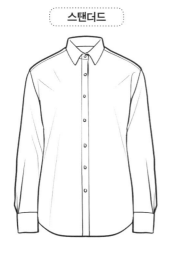
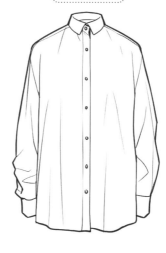
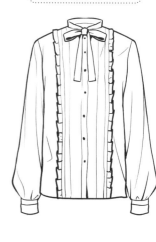

셔츠의 밑단을 꺼내 입은 모습과 셔츠인 스타일을 비교. 밑단을 꺼내면, 가슴에서 바로 아래로 떨어집니다. 밑단을 넣어 입으면 허리의 굴곡이 드러나고 가슴의 돌출도 쉽게 알 수 있습니다.

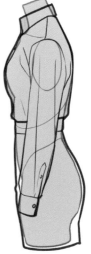

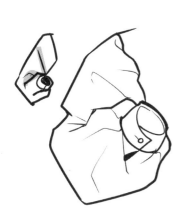
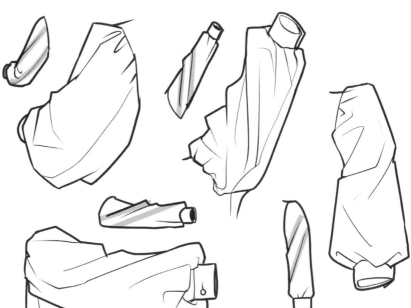

신축성 있는 블라우스에서는 불룩한 형태의 소매인 「퍼프 슬리브」를 흔히 볼 수 있습니다. 주름이 복잡해 보이지만, 옷감이 당겨진 방향은 보통 소매와 같습니다.

니트웨어

털실 등으로 짜서 만든 방한성이 높은 기본 아이템.
니트 특유의 부드러운 질감을 표현해보세요.

→ 니트의 종류

일반적인 니트웨어

터틀넥

긴 옷깃을 접어서
입는 니트. 옷깃
은 목에 밀착됩니
다.

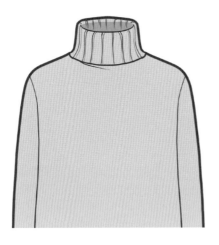

하이게이지

가느다란 실로 짠
얇은 니트. 품위
있는 스타일에 어
울립니다.

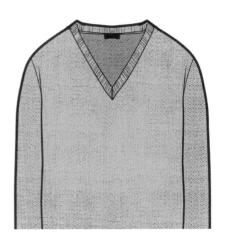

로게이지

굵은 실로 짠 니
트. 넉넉한 볼륨
감이 있습니다.

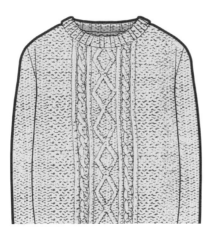

하이넥

옷깃 부분이 높은
니트. 터틀넥과
달리 접지 않습니
다.

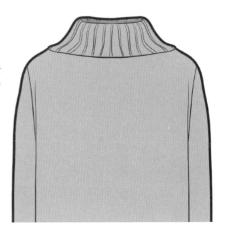

오프 터틀

하이넥이나 터틀넥
과 유사하지만, 옷
깃 주위에 여유가
있습니다.

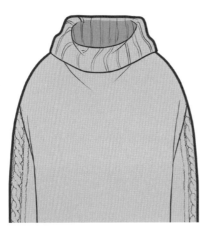

(뜨개질 방식)

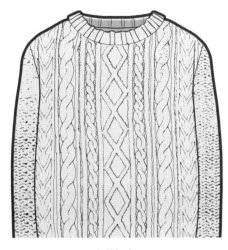

케이블 니트

새끼줄 무늬가 들어간 니트. 입체감이 잘 나타납니다.

팝콘 니트

작은 원형 장식이 달린 니트. 둥글게 뜬 부분의 크기와 밀도는 다양합니다.

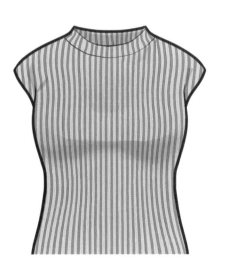

리브 니트

세로 방향의 입체적인 이랑이 생기는 「리브 뜨기」의 니트. 신축성이 높습니다.

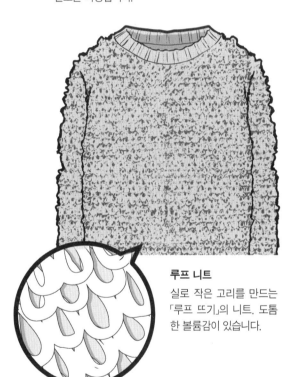

루프 니트

실로 작은 고리를 만드는 「루프 뜨기」의 니트. 도톰한 볼륨감이 있습니다.

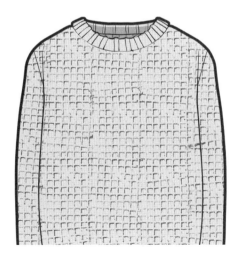

와플 니트

입체적인 격자무늬가 생기는 「와플 뜨기」의 니트. 캐주얼한 스타일에 어울립니다.

주로 겹쳐서 입는 옷. 문양을 그려 넣거나 텍스처(톤)를 더해 니트 느낌을 묘사합니다.

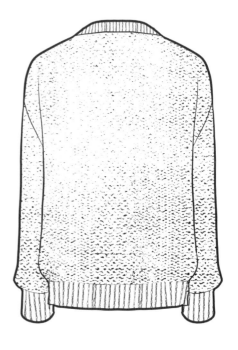

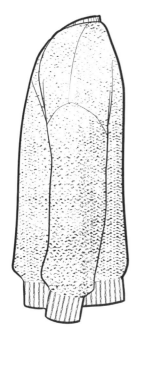

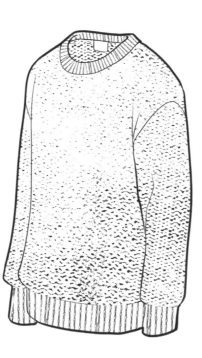

(오버사이즈)

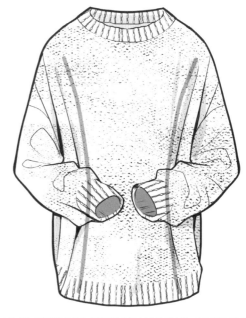

넉넉한 크기의 니트. 몸통의 폭이 넓어서 남는 옷감이 처지므로, 세로 방향의 주름이 생깁니다.

재봉선

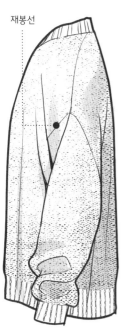

오버사이즈에서 몸통과 소매의 이음새는 상당히 낮은 위치에 있습니다.

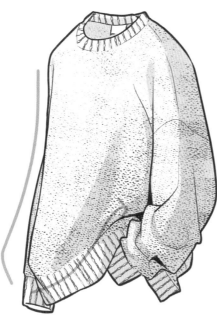

기장이 긴 것도 주머니에 손을 넣었을 때, 밑단이 위로 올라가게 그립니다.

앞을 열 수 있는 타입의 니트.
앞을 잠근 상태와 잠그지 않은 상태를 비교해보세요.

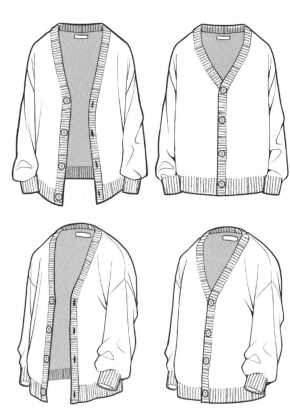

앞을 열면 옷감이 아래
로 떨어지지만, 잠그면
살짝 불룩한 실루엣이
됩니다.

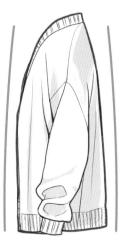

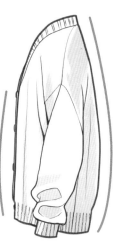

실루엣

앞을 열면 밑단이 퍼지므로, 뒷
모습의 실루엣에도 차이가 생
깁니다.

실루엣

맨투맨 셔츠에서 니트를 그린다

스탠더드 오버사이즈 두께가 있다

만화에서 니트를 그릴 때는 맨투맨 셔츠의 형태를 그리고 나서 니트의 디테일을 그려보세요. 간단하게 니트를 그릴 수 있습니다.

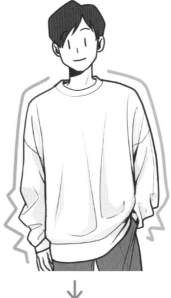
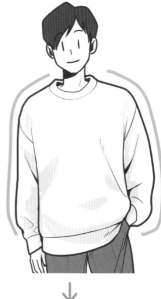

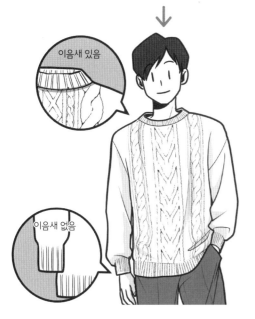

이음새 있음

이음새 없음

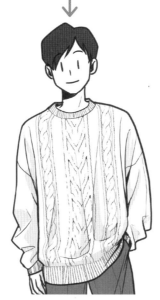

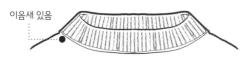

이음새 있음

이음새가 있는 곳은 목둘레. 이음새의 유무를 구분하면 더 리얼해지지만, 만화에서는 오로지 취향입니다.

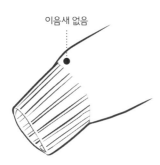

이음새 없음

디지털 일러스트는 니트 소재의 브러시로 간단히 문양을 더할 수 있습니다.

(스탠더드 니트)

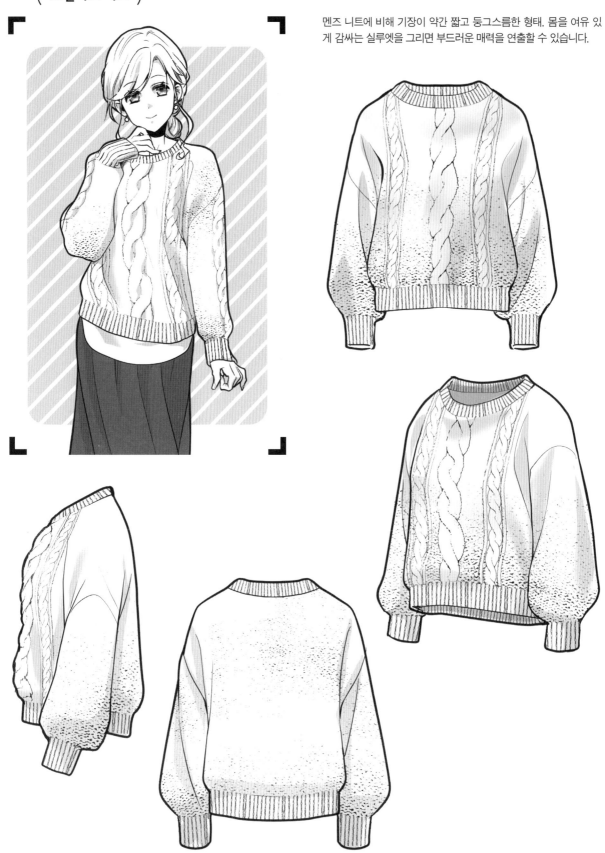

멘즈 니트에 비해 기장이 약간 짧고 둥그스름한 형태. 몸을 여유 있게 감싸는 실루엣을 그리면 부드러운 매력을 연출할 수 있습니다.

─(니트 카디건)─

얇아서 청초한 인상의 카디건. 이번에는 무늬를 생략하고, 밑단과 소매에만 리브 뜨기의 디테일을 그려서 니트 느낌을 표현했습니다.

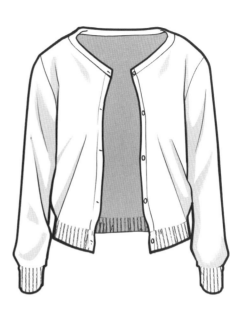

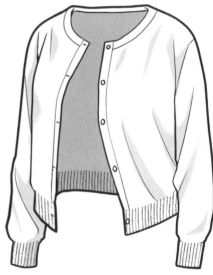

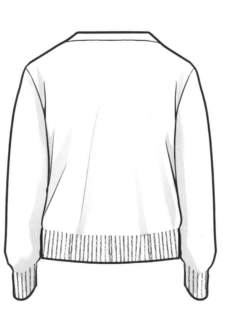

레이디스 니트는 다양한 디자인이 있고, 실루엣(전체의 형태)도 다양합니다.
가슴의 돌출과 몸의 입체감을 표현하는 음영을 더합니다.

짧은 니트

신축성이 적고 가슴 밑
에 공간이 생깁니다.

신축성이 있는 니트

리브 뜨기 등의 니트는
몸의 라인이 드러납니다.

오프 숄더

어깨를 드러낸 타입의
니트. 어깨는 리브 뜨기
인 것이 많습니다.

오프 숄더의
어깨는 벨트
처럼 형태를
잡으면 입체
감이 생깁니
다.

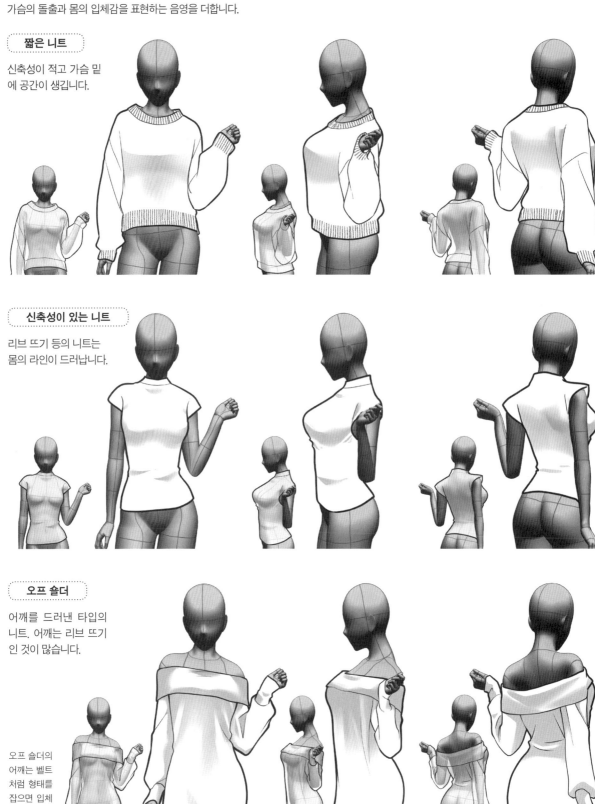

 완성도 문양을 더할 때는 평면적이지 않도록 몸의 입체감에 알맞게 그리세요.

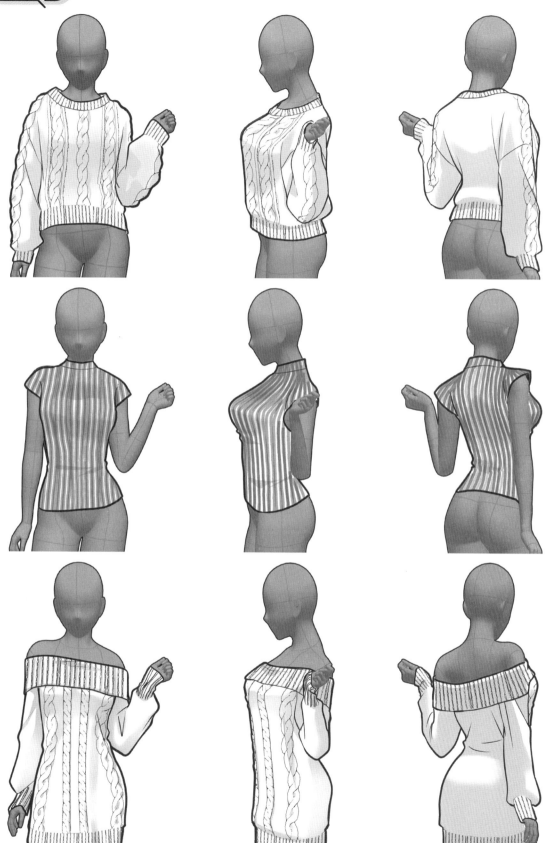

레이디스 니트는 길이가 짧고 둥그스름한 형태로 그리면 여성스러운 인상이 됩니다.
멘즈 니트와 형태를 비교해보세요.

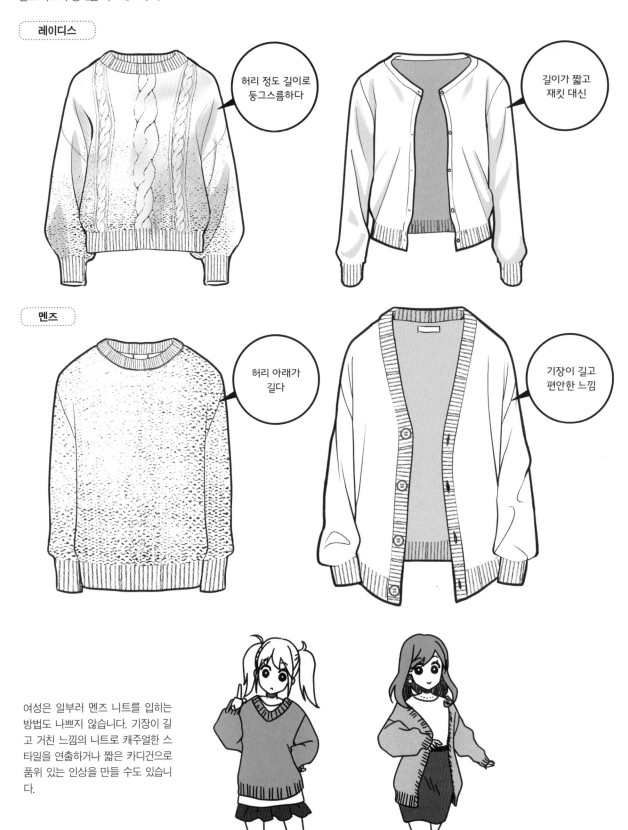

레이디스

허리 정도 길이로
둥그스름하다

길이가 짧고
재킷 대신

멘즈

허리 아래가
길다

기장이 길고
편안한 느낌

여성은 일부러 멘즈 니트를 입히는 방법도 나쁘지 않습니다. 기장이 길고 거친 느낌의 니트로 캐주얼한 스타일을 연출하거나 짧은 카디건으로 품위 있는 인상을 만들 수도 있습니다.

다양한 니트. 기장의 길이와 사이즈에 따라서 인상이 크게 달라집니다. 짧은 니트로 귀여운 실루엣을 만들거나 긴 니트로 헐렁하게 입는 식으로 다양한 연출을 연구해보세요.

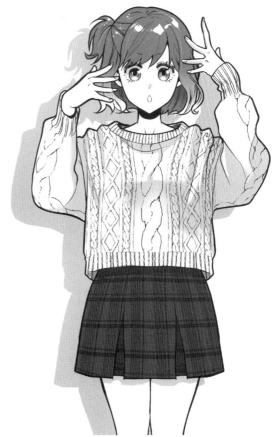

맨투맨 셔츠

두꺼운 면 재질의 상의.
요즘 인기 있는 오버사이즈를 중심으로 설명합니다.

오버사이즈

오버사이즈의 맨투맨 셔츠는 여유가 있고 몸통과 소매에 독특한 주름이 생깁니다. 자세히 관찰해보세요.

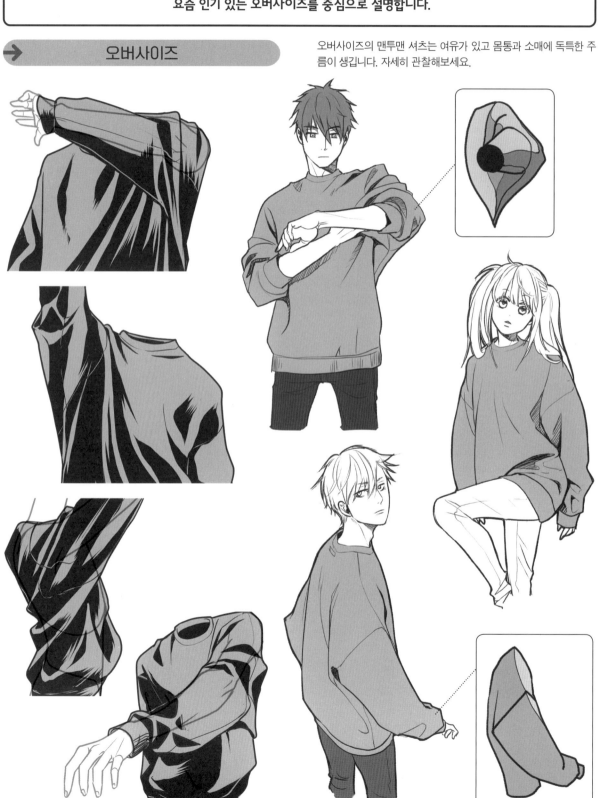

─(등의 주름 묘사)─

오버사이즈의 맨투맨 셔츠는 단순하게 사이즈가 큰 것이 아니라 몸통의 폭과 암 홀(소매 연결 부위)을 크게 만든 것입니다. 몸에 딱 맞는 사이즈와 다른 주름의 형태를 관찰하고 그려보세요.

팔을 앞으로 모은다

몸통의 옷감이 앞으로 당겨지고 인체 라인이 드러납니다. 앞으로 당겨지므로 가로 방향의 주름이 생깁니다.

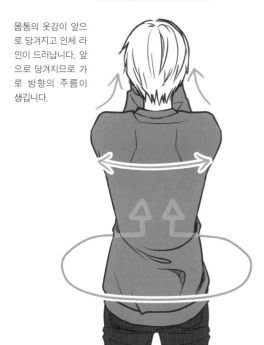

팔을 뒤로 당긴다

넉넉한 몸통의 옷감이 등으로 모여서 세로 방향의 주름이 생깁니다.

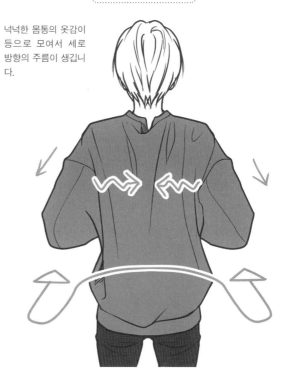

팔을 뒤로 당겨서 옆으로 뻗는다

팔을 당기고 있으므로 등에 옷감이 뭉쳐서 세로 방향의 주름이 나타납니다.

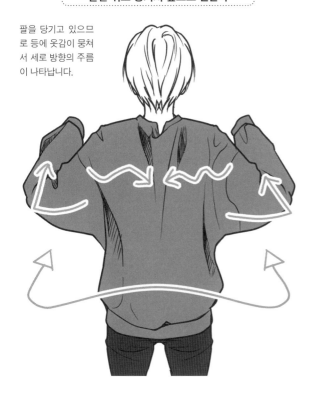

팔을 앞으로 내밀고 옆으로 뻗는다

팔을 앞으로 내밀어 등의 옷감이 당겨지면서 가로 방향의 주름이 생깁니다.

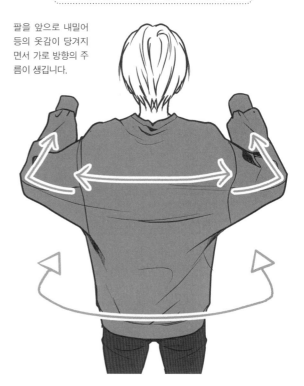

옷을 갈아입는 장면에서는 밑단을 올리거나 당기는 동작에 따라서 주름이 나타납니다.

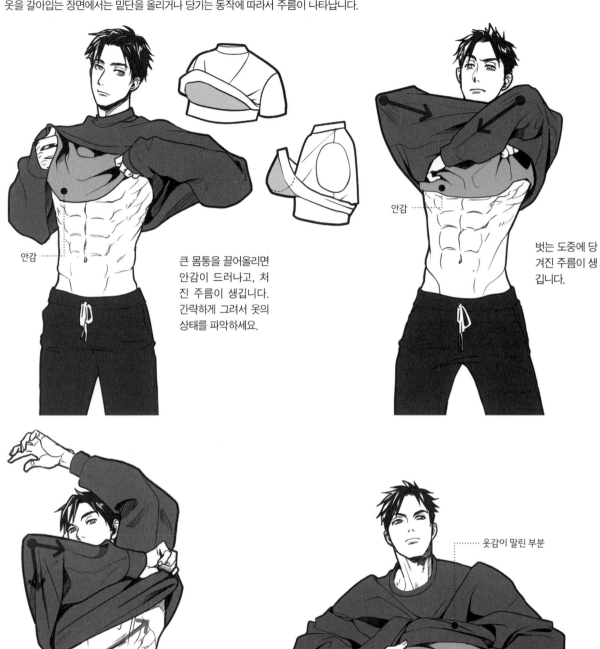

안감

큰 몸통을 끌어올리면 안감이 드러나고, 처진 주름이 생깁니다. 간략하게 그려서 옷의 상태를 파악하세요.

안감

벗는 도중에 당겨진 주름이 생깁니다.

이쪽도 주름의 기점은 팔꿈치입니다. 손으로 밑단을 끌어올린 부분에도 당겨진 주름이 생깁니다.

옷감이 말린 부분

밑단을 끌어올리면 말리는 부분이 생기고, 밑단으로 주름이 집중됩니다.

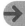

음영을 표현한다

─(기본 원리)─

옷에는 음영이 생기기 쉬운 부분이 있습니다. 주름의 홈, 우묵한 부분, 옷감이 겹치거나 둘러싸인 부분의 안쪽입니다. 일러스트에서는 회색으로 칠해서 음영을 표현합니다. 리얼한 음영의 원리는 더 복잡하지만, 이 3가지로 시작해보세요.

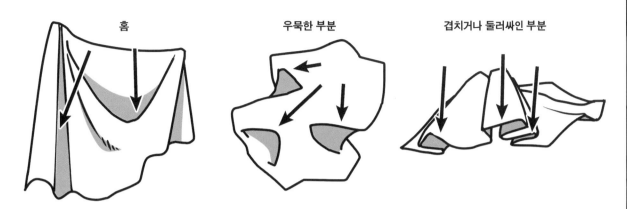

또한 선의 교차점을 회색이나 검은색으로 칠하면, 밋밋하지 않고 강약이 잘 살아있는 일러스트가 됩니다.

옷이 흰색이면 빛을 차단하는 부분을 회색이나 검은색으로 칠합니다.

음영을 칠한다

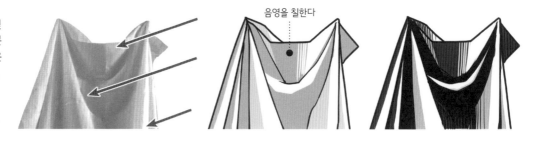

옷이 검은색이면 일단 전체를 까맣게 칠하고, 빛을 받는 부분만 흰색으로 칠하면 효과적인 음영 표현이 가능합니다. 특히 디지털 작화에서 유용한 테크닉입니다.

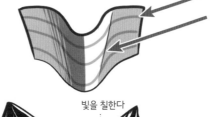

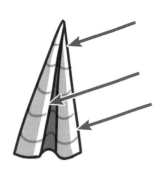

빛을 칠한다

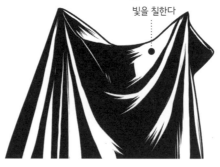

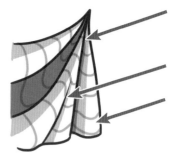

리얼한 터치의 일러스트는 섬세한 그러데이션으로 음영을 표현하지만, 만화 터치의 일러스트에서는 「흰색 바탕에 회색 음영」, 「검은색 바탕에 흰색 빛」이라는 방식이 잘 어울립니다.

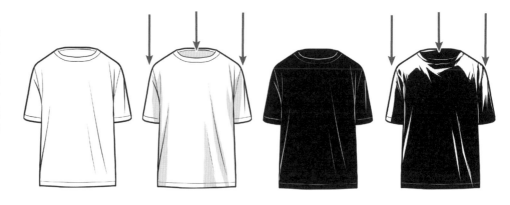

소매의 음영 표현

오버사이즈의 맨투맨 셔츠 소매는 옷감이 아래로 처지면서 큰 주름이 많이 생깁니다.
빛을 받는 부분, 빛을 차단하는 부분을 구분해서 음영 표현을 더해보세요.

선화

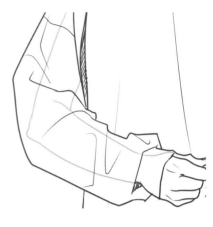

간단한 음영

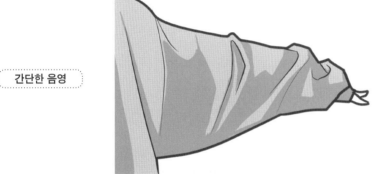
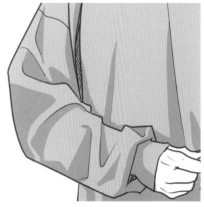

유화 채색

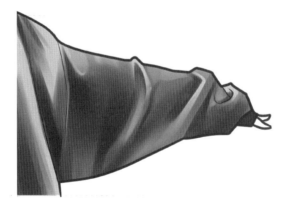
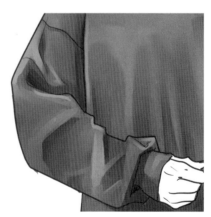

주름에 격자 모양의 보조선을 더해, 굴곡을 파악하기 쉬운 상태. 입고 있는 옷의 주름에 빛을 비추고 「어느 면이 빛을 받는지, 어디가 음영인지」 직접 관찰해보세요.

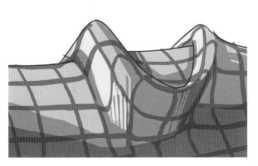
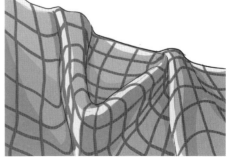

음영이 되는 부분을 새까맣게 칠한 음영 표현의 예. 대강 칠해도 보기 좋게 완성되는 장점이 있습니다. 그러나 최소한 옷의 입체감과 주름이 생기기 쉬운 부분은 파악할 필요가 있습니다.

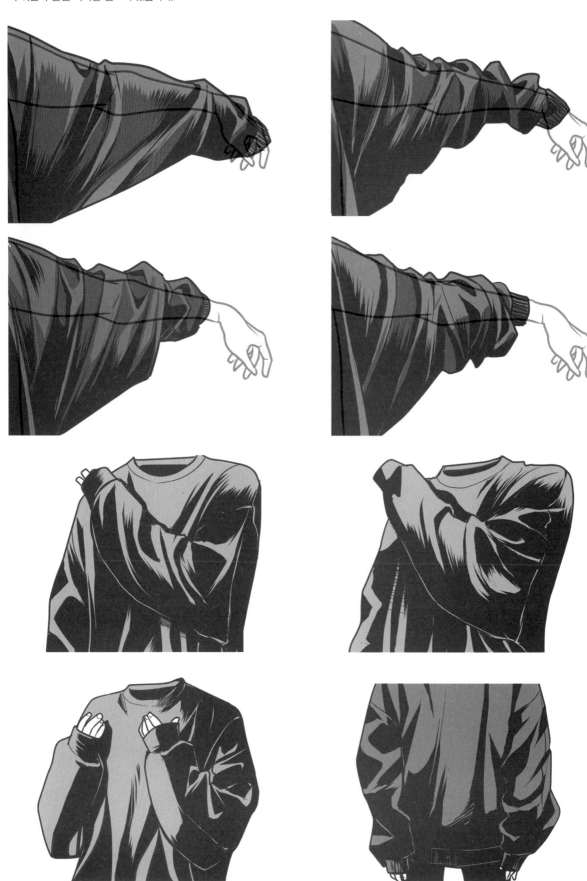

(밑바탕 표현의 종류)

같은 검은색 옷이라도 밑바탕
표현에 따라서 인상이 크게 달
라집니다. 대표적인 방식을 살
펴보겠습니다.

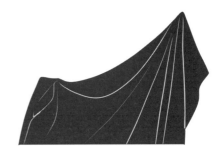

 검은색 밑칠
+
흰색 선화

전체를 검게 칠하고 형
태를 알 수 있을 정도로
흰색 선화를 더합니다.
작업이 번거롭지 않지만
무거운 인상이 되므로
흑백의 대비가 뚜렷한
작화에 추천합니다.

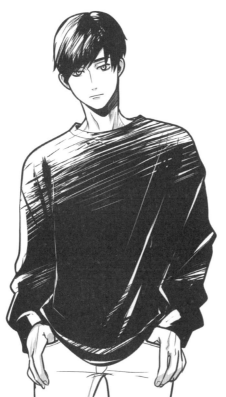

 검은색 밑칠
+
흰색 깎아내기

전체를 검게 칠한 뒤에
빛을 받는 부분을 디지
털 도구에서 긁어내는
느낌의 브러시 등으로
거칠게 지워서 표현. 정
돈된 선화보다도 거친
느낌의 작화에 잘 어울
립니다.

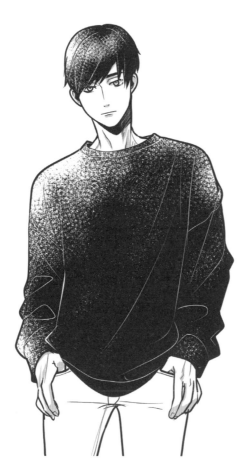

검은색 밑칠
+
그물 모양으로 지우기

검게 칠한 뒤에 빛을 받는 부분을 디지털 도구에서 그물 모양의 브러시로 부드럽게 지운 표현. 부드러운 인상이 되므로 소녀 만화 등에 잘 어울립니다.

검은색 밑칠
+
그러데이션

빛을 받는 부분에 디지털 도구에서 그러데이션으로 회색을 더한 표현. 작업이 번거롭지만 화려한 인상을 연출할 수 있습니다.

CHAPTER
03

아우터를 그린다

아우터를 그리는 법의 기본

방한복으로 옷 위에 겹쳐 입는 아우터.
익숙하지 않을 때는 단순한 도형으로 기본이 되는 형태를 잡는 것부터 시작해보세요.

→ 간략한 형태를 파악한다

—(기본 방법)—

아우터는 원기둥에서 시작하면 그리기 쉽습니다. 기장이 짧은 재킷도, 기장이 긴 코트도 기본은 같습니다.

[1] 원추의 윗부분을 잘라낸 형태를 그립니다.

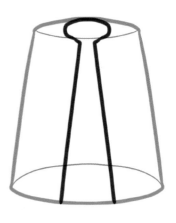

[2] 옷깃을 나타내는 원과 몸통의 빈 부분을 나타내는 선을 그립니다.

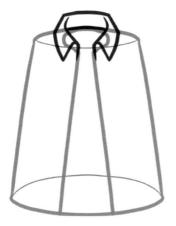

[3] 옷깃을 그려 넣습니다. 리본으로 감싸듯이 형태를 그립니다.

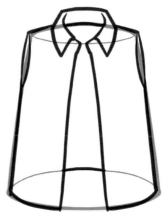

[4] 몸통의 앞과 뒤의 형태를 잡습니다.

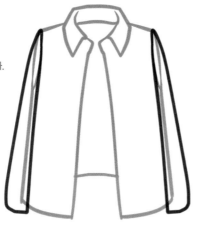

[5] 소매를 덧붙입니다.

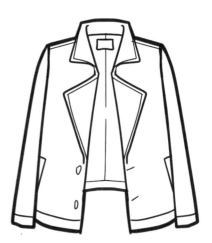

[6] 세부 디테일을 그려 넣으면 완성. 옷깃의 형태를 바꾸거나 변형해도 좋습니다.

간략한 형태를 바탕으로 코트를 그린다

만화나 일러스트에서 기장이 긴 아우터가 멋지게 펄럭이는 모습을 표현하고 싶을 때가 있습니다. 간략한 형태를 바탕으로 옷자락이 펄럭이는 모습을 그려보세요.

기본

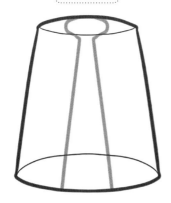

바람과 움직임의 영향을 받지 않은 상태. 중력의 작용으로 아래로 내려갑니다.

살짝 젖혀진다

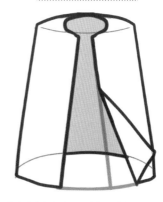

살짝 젖혀진 상태를 묘사하는 방법입니다.

드레이프 모양

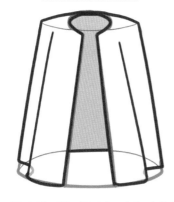

여유가 있는 얇은 아우터에 드레이프가 생기는 묘사입니다.

밑단이 공중에 뜬다

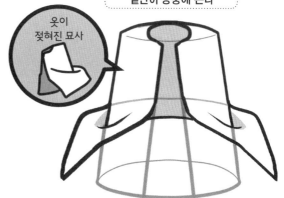

옷이 젖혀진 묘사

밑단 전체가 살짝 뜬 묘사. 뒷부분이 올라간 형태는 옆에서 본 그림으로 확인하세요.

바람에 펄럭인다

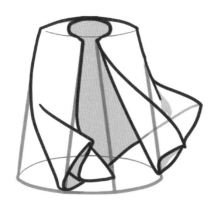

바람에 펄럭이는 묘사. 옷이 얇을수록 드레이프가 생기기 쉽고 아름다운 흐름이 나타납니다.

밑에서 솟구치는 바람을 맞는다

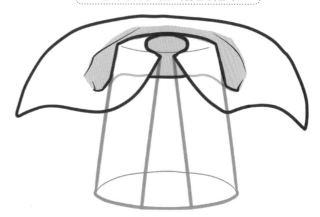

강한 바람이 솟구치는 묘사. 몇 가지 패턴을 알아두면 디테일을 더할 때 유용합니다.

단순한 도형으로 형태를 잡은 다음, 조금 더 리얼한 그림을 그려보세요.
긴 코트는 움직임에 따라서 어떻게 변하는지 몇 가지 예를 살펴보겠습니다.

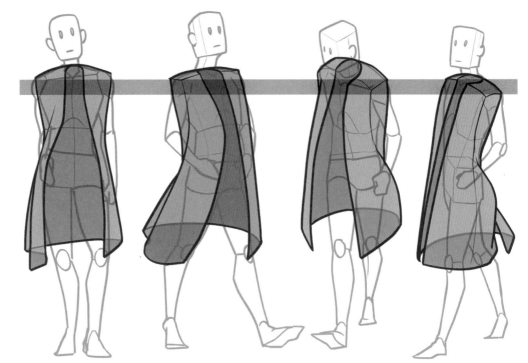

빨간색 선은 눈높이(보고 있는 사람의 눈높이)를 나타냅니다. 여기 그려진 것은 로우 앵글도, 하이앵글도 아닌 표준 시점에서 본 인물입니다.

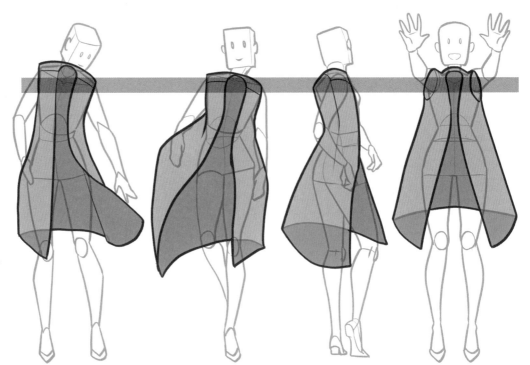

코트의 어깨는 몸에 밀착되므로 변화가 거의 없지만, 밑단은 움직임에 따라서 다양한 형태로 변합니다.

인물의 움직임에 알맞게
젖혀진 부분을 명확하게
그리면, 옷깃과 소매 등
의 디테일이 없어도 코트
처럼 보입니다.

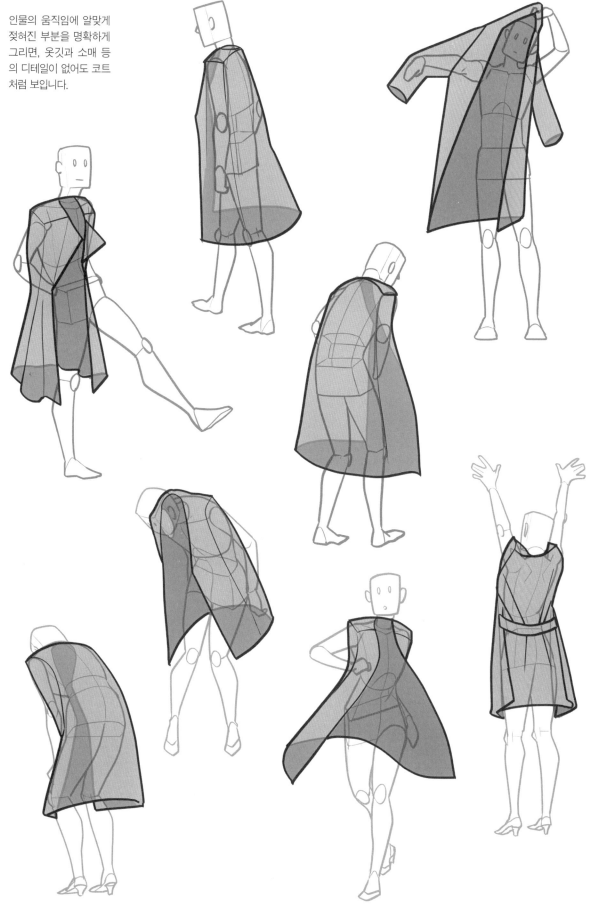

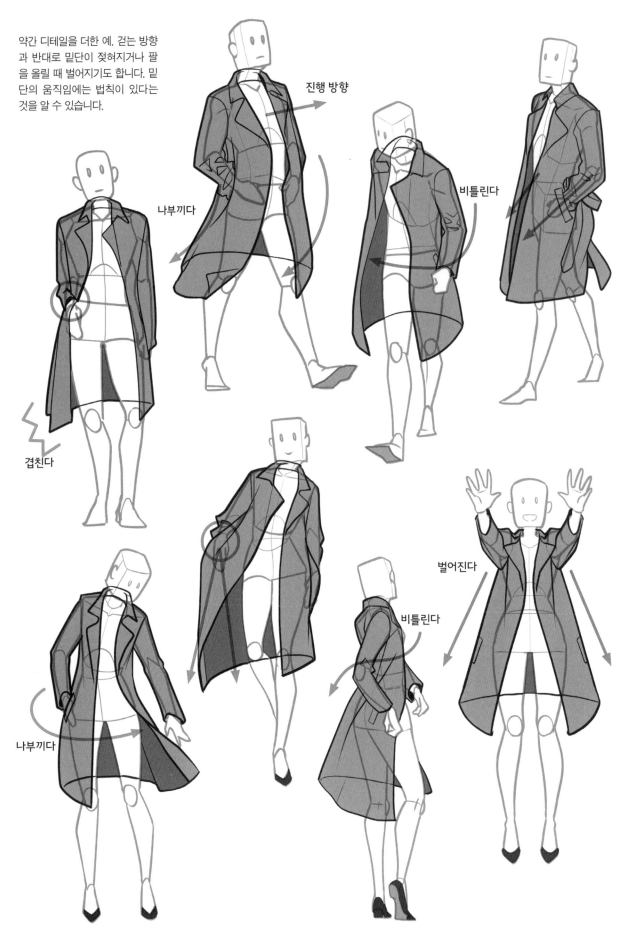

약간 디테일을 더한 예. 걷는 방향
과 반대로 밑단이 젖혀지거나 팔
을 올릴 때 벌어지기도 합니다. 밑
단의 움직임에는 법칙이 있다는
것을 알 수 있습니다.

진행 방향

나부끼다

비틀린다

겹친다

나부끼다

벌어진다

비틀린다

116

처음부터 세밀한 디테일을 그리려고 하면, 어렵게만 느껴집니다. 처음에는 단순한 도형으로 간략하게 전체를 파악하고 나서 세부를 묘사하는 방식으로 진행하면 그리기 쉽습니다.

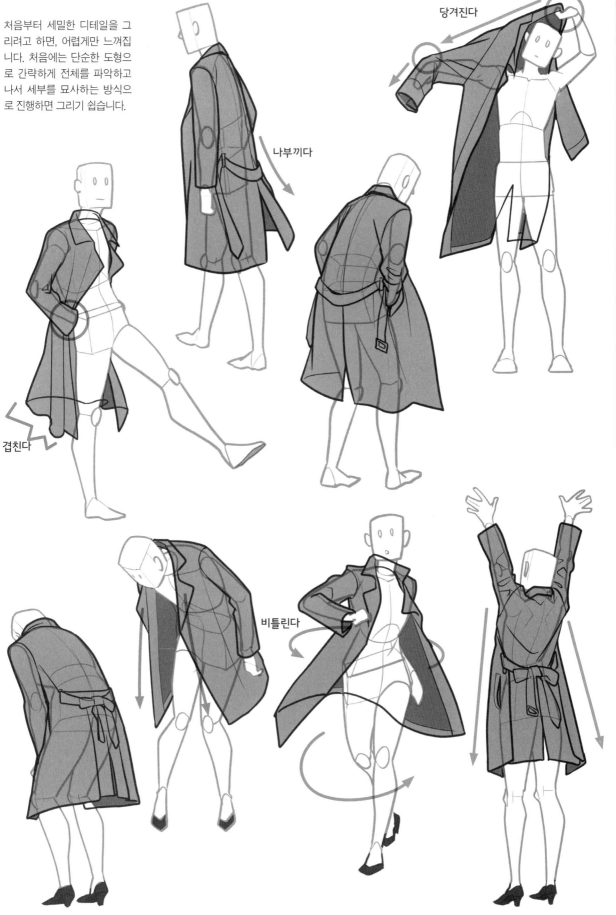

당겨진다

나부끼다

겹친다

비틀린다

아우터에는 시대의 흐름에 영향을 받지 않는 형태와 유행하는 형태가 있습니다.
일러스트로 그릴 때는 각각의 장점과 단점을 생각하고 선택하세요.

기본 형태

몸통의 어깨 폭이 체형에 알
맞은 사이즈의 아우터. 유행
에 좌우되지 않는 기본 아이템
입니다. 일러스트로 그릴 때는
요즘 분위기를 연출하기 힘든
단점이 있지만, 반대로 시대에
뒤처지는 느낌이 없는 것이 장
점입니다.

· 단정한 느낌
· 유행에 좌우되지 않는다
· 온 · 오프로 쓸 수 있다

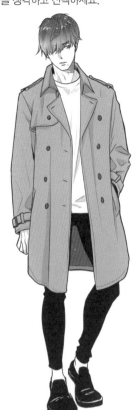
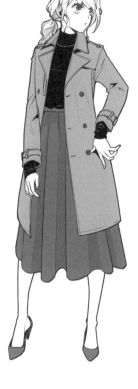

오버사이즈

몸통의 어깨 폭이 체형보다 크
고 전체적인 실루엣도 큰 오버
사이즈 아우터. 현재(2020년
전반)의 유행 아이템입니다. 지
금 시대의 멋을 표현할 수 있
지만, 유행에 기복이 크다는
것이 단점입니다.

· 지금 시대의 분위기를 표현할 수
 있다
· 유행에 기복이 크다
· 비즈니스 장면에 쓰기 어렵다

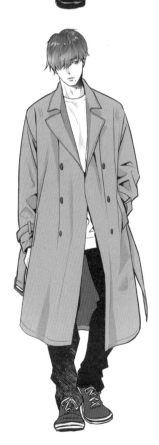

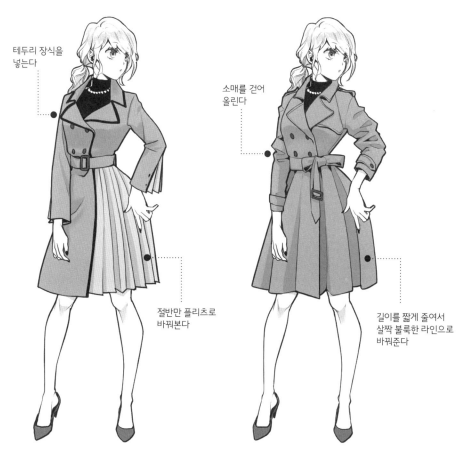

테두리 장식을
넣는다

소매를 걷어
올린다

절반만 플리츠로
바꿔본다

길이를 짧게 줄여서
살짝 불룩한 라인으로
바꿔준다

응용

만화나 일러스트에서 많이 쓰
이는 아이템에 특이한 요소를
적용해보는 것도 즐겁습니다.
기성복에서는 찾아보기 힘든
개성적인 디자인을 연구해보
세요.

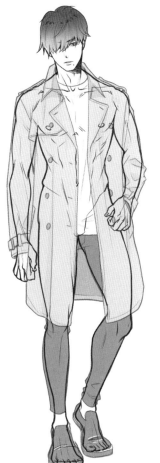

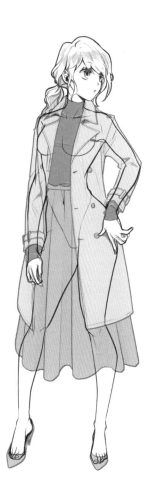

아우터 속에 있는 인체를 볼
수 있는 투시도. 아우터는 몸
의 라인을 가릴 수밖에 없는
아이템인데, 내부에 있는 몸의
형태를 제대로 파악하고 그리
는 것이 중요합니다.

방한 점퍼

울룩불룩한 형태가 특징인 겨울을 대표하는 아우터.
후드가 있는 것과 없는 것의 차이를 구분할 수 있으면 표현의 폭이 넓어집니다.

→ 후드가 달린 다운 점퍼

─ (기본 형태) ─

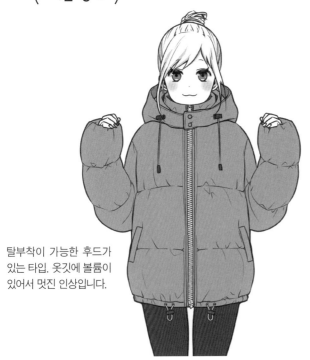

탈부착이 가능한 후드가
있는 타입. 옷깃에 볼륨이
있어서 멋진 인상입니다.

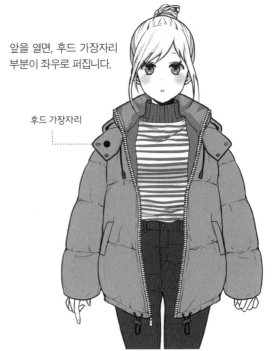

앞을 열면, 후드 가장자리
부분이 좌우로 퍼집니다.

후드 가장자리

울룩불룩한 두꺼운 옷이
므로, 허리의 굴곡은 드러
나지 않습니다. 전체적으
로 원형에 가깝게 그리면
귀여운 인상이 됩니다.

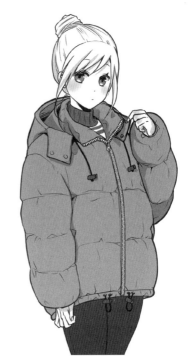

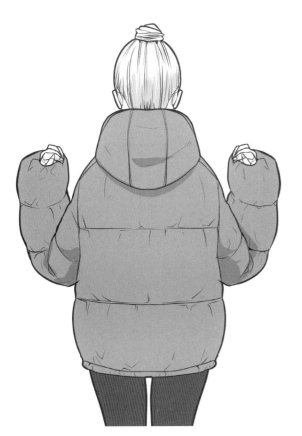

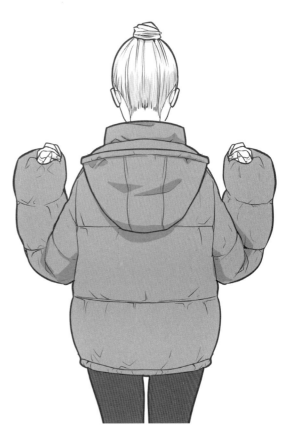

지퍼를 잠갔을 때의 뒷모습. 후드는 앞으로 당겨지므로, 쪼그라든 것처럼 보입니다.

앞을 잠그지 않았을 때의 뒷모습. 후드가 뒤로 내려오고 앞이 좌우로 벌어지므로, 폭이 넓어 보입니다.

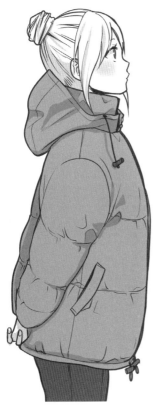

가슴을 앞으로 내밀고 서 있는 모습은 상의의 밑단은 앞은 내려가고, 뒤는 약간 올라갑니다.

대충 입은 모습. 이 앵글에서는 몸통과 구분되는 후드의 형태를 자세히 알 수 있습니다.

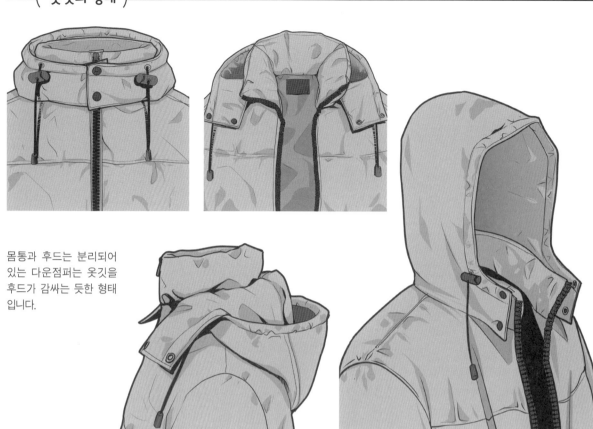

몸통과 후드는 분리되어
있는 다운점퍼는 옷깃을
후드가 감싸는 듯한 형태
입니다.

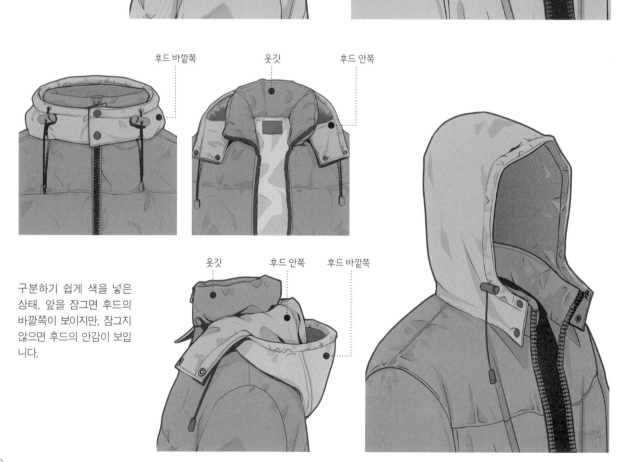

후드 바깥쪽　　옷깃　　후드 안쪽

옷깃　　후드 안쪽　　후드 바깥쪽

구분하기 쉽게 색을 넣은
상태. 앞을 잠그면 후드의
바깥쪽이 보이지만, 잠그지
않으면 후드의 안감이 보입
니다.

─(후드의 형태)─

후드의 앞을 잠근 상태와 잠그지 않은 상태의 비교. 단추로 잠갔을 때는 서 있는 부분이 잠그지 않으면 좌우로 벌어집니다.

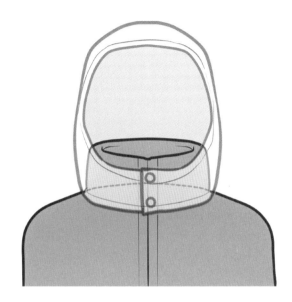

후드를 내린 상태. 왜 뒤에 산 같은 형태가 나타나는지 이상하게 느껴질 지도 모릅니다.

여기에 산이 생기는 이유는?

후드를 세운 상태에서는 산이 생기지 않지만, 조금씩 뒤로 눕 힐수록 접히면서 산이 생깁니 다. 이렇게 옷의 구조부터 살펴 보면 「왜 그런 형태가 나타나는 지」파악하기 쉽습니다.

여기에 서서히 산이 나타난다

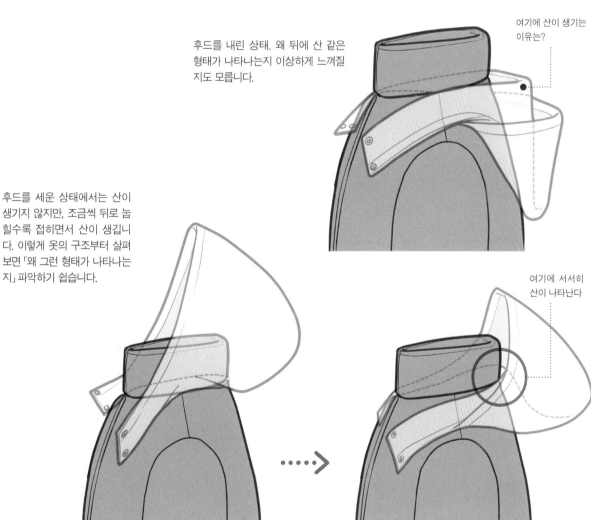

요즘 어깨를 드러내고 입
는 스타일이 유행입니다.
후드의 구조를 파악해두
면, 복잡한 형태도 쉽게 그
릴 수 있습니다.

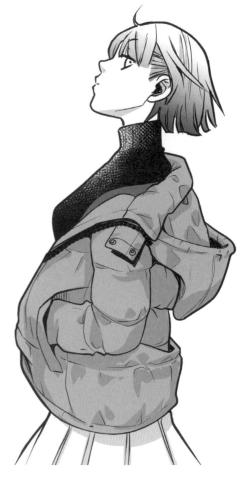

구조를 간략하게 나타낸
그림. 어깨를 드러내면 옷
깃이 벌어지고 안쪽이 드
러납니다. 후드는 더 내려
가고 안쪽이 보입니다.

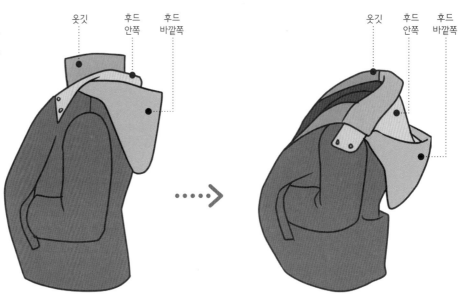

옷깃 　후드
안쪽 　후드
바깥쪽

옷깃 　후드
안쪽 　후드
바깥쪽

동일한 스타일의 남성을 다른 각도에서 본 그림. 어깨를 드러내는 형태로 입으면 옷깃이 좌우로 크게 벌어집니다.

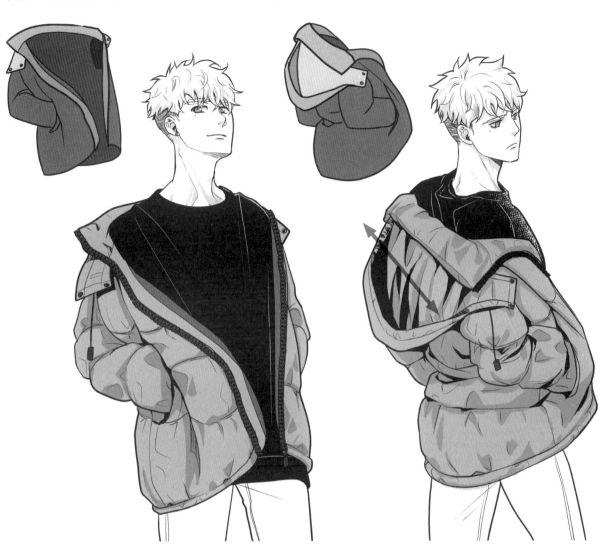

후드의 형태 차이

후드가 탈부착 가능한 타입의 다운점퍼를 소개했는데, 후드가 일체형인 것도 있습니다. 일체형은 옷깃 주위의 형태가 더 심플합니다.

일체형 후드

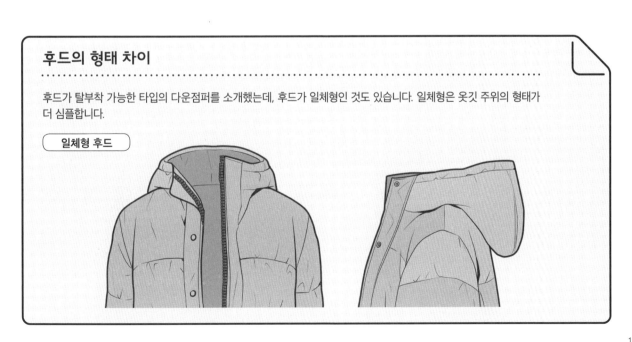

→ 후드가 없는 다운 점퍼

── (기본 형태) ──────────────────────

옷깃 주위가 깔끔
한 후드가 없는 타
입. 전체의 실루엣
이 둥그스름합니
다.

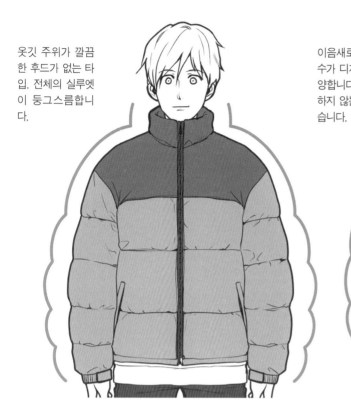

이음새로 나눠지는 단의
수가 디자인에 따라서 다
양합니다. 이음새로 구분
하지 않는 다운점퍼도 있
습니다.

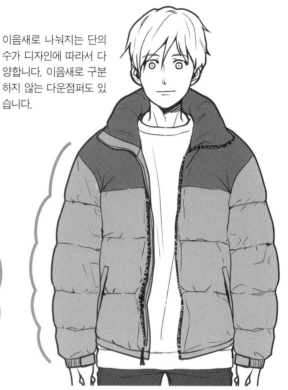

옆에서 본 모습. 앞을
잠갔으므로 옷깃이
서 있는 상태입니다.

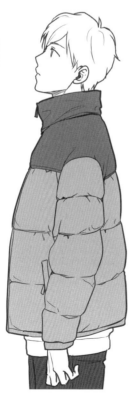

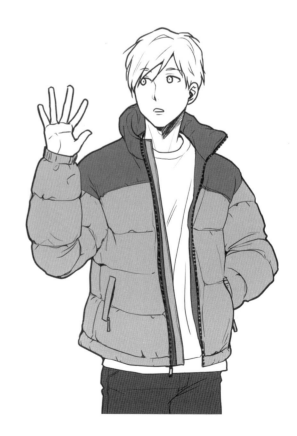

둥그스름한 전체의
형태를 잡고 나서 단
을 그려 넣으면 그리
기 쉽습니다.

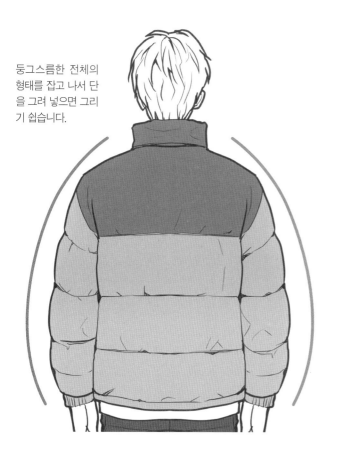

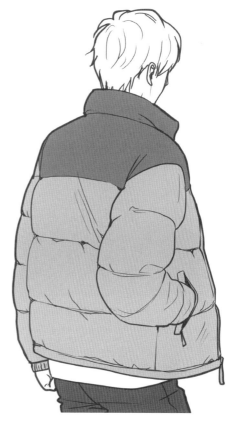

속에 깃털이 들어 있어서
불룩해진 옷감의 두께를
표현하면 다운점퍼처럼
보입니다.

두께를
표현한다

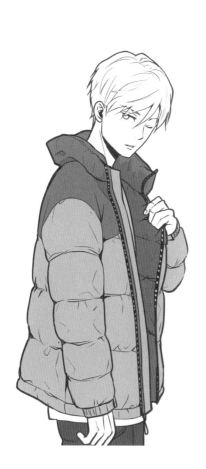

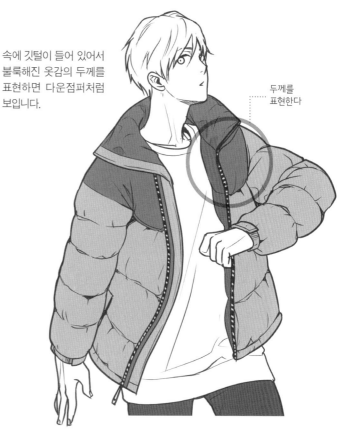

후드가 없으므로, 목에 리본을 감은 듯한 심플한 형태.
앞을 열면 쿠션처럼 두꺼운 것을 알 수 있습니다.

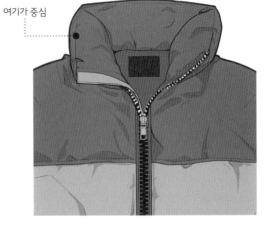

여기가 중심

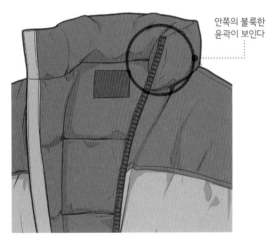

안쪽의 불룩한
윤곽이 보인다

보기 쉽도록 색으로
구분한 상태. 오른쪽
의 지퍼 안쪽에 테이
프 같은 옷감이 붙어
있는 점을 기억하세
요. 방한점퍼에서 흔
히 볼 수 있는 디테일
입니다.

테이프 같은
부분이 있다

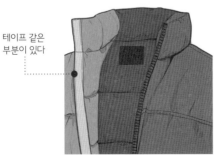

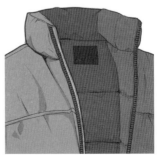

다운의 두께 묘사

점퍼를 대충 그리면 얇은 옷감으로 보입니다.
베개나 쿠션처럼 형태를 잡고 불룩한 모양을 표현해보세요.

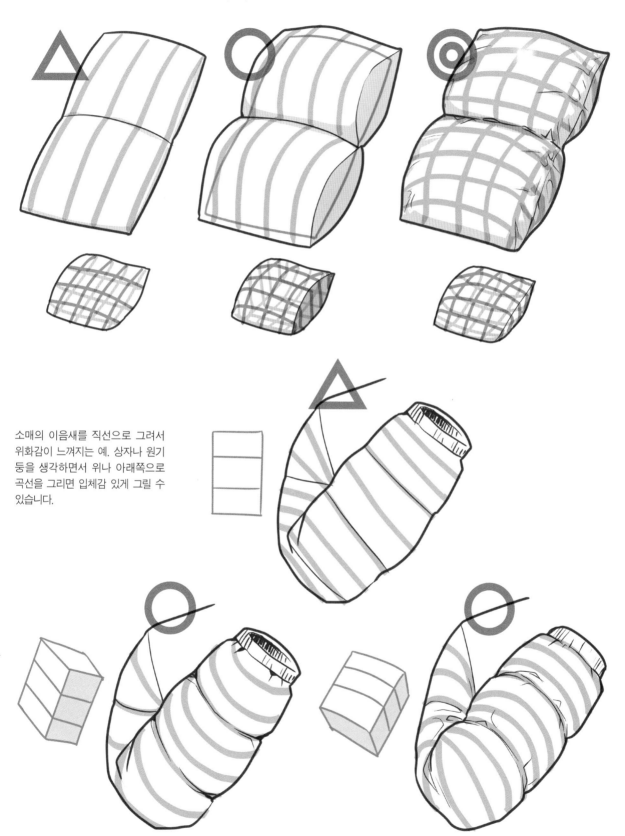

소매의 이음새를 직선으로 그려서
위화감이 느껴지는 예. 상자나 원기
둥을 생각하면서 위나 아래쪽으로
곡선을 그리면 입체감 있게 그릴 수
있습니다.

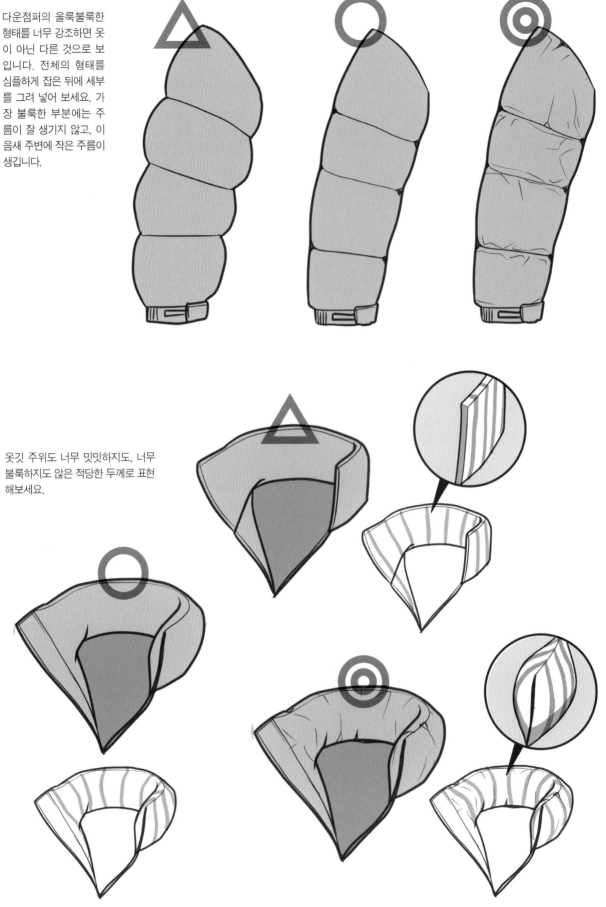

다운점퍼의 울룩불룩한
형태를 너무 강조하면 옷
이 아닌 다른 것으로 보
입니다. 전체의 형태를
심플하게 잡은 뒤에 세부
를 그려 넣어 보세요. 가
장 불룩한 부분에는 주
름이 잘 생기지 않고, 이
음새 주변에 작은 주름이
생깁니다.

옷깃 주위도 너무 밋밋하지도, 너무
불룩하지도 않은 적당한 두께로 표현
해보세요.

몸통의 두께는 이음새
부분에 굴곡이 있는 형태
를 떠올려보면 표현하기
쉽습니다.

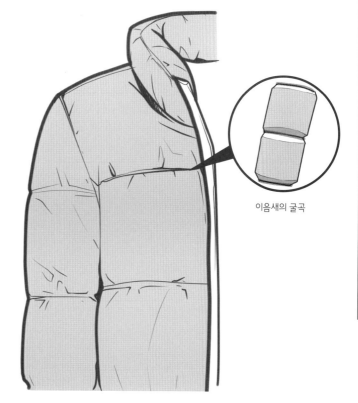

이음새의 굴곡

이음새에 생긴 주름은 몸통의 불
룩한 윤곽에 알맞게 그려 넣으면
더 입체적으로 보입니다.

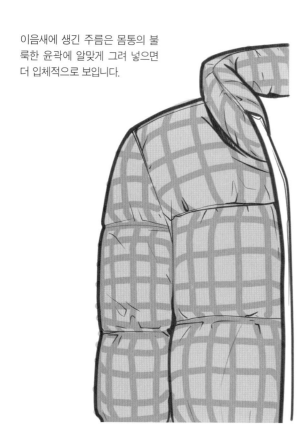

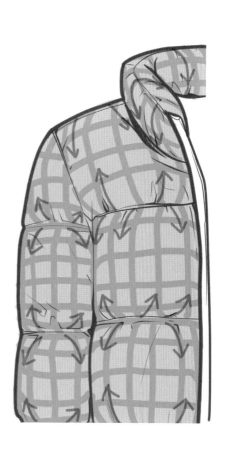

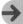

바람막이

(기본 형태)

나일론이나 폴리에스테르 등 바람이 통하지 않는 소재로 만든 방한용 점퍼입니다. 다운점퍼보다 얇고 실루엣이 슬림합니다.

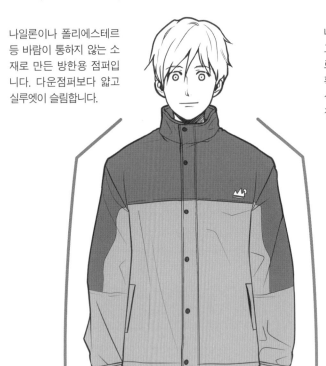

나일론 재질은 얇고 약간 질기므로, 모서리가 명확한 실루엣을 의식하면서 형태를 잡습니다.

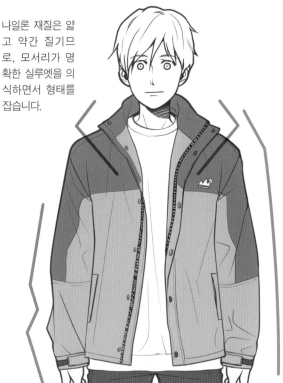

허리의 굴곡이 없고 그대로 떨어지는 디자인이 보통입니다.

어깨는 모서리를 약
간 강조해서 그리면
질감이 느껴집니다.
단, 여성은 어깨를
둥그스름하게 그리
세요.

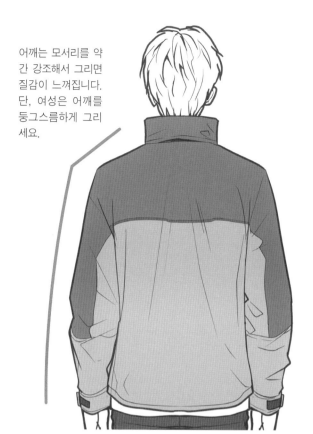

세로 방향의 주름
은 크게 휘어지지
않게 날카로운 선
으로 그리면 질긴
질감을 표현할 수
있습니다.

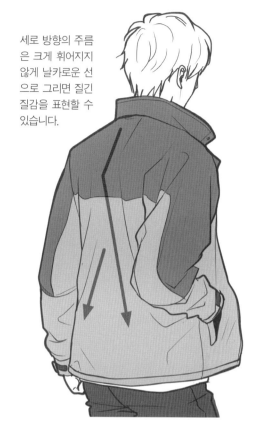

스포츠 타입은 안감
이 메쉬로 되어 있는
것이 많습니다.

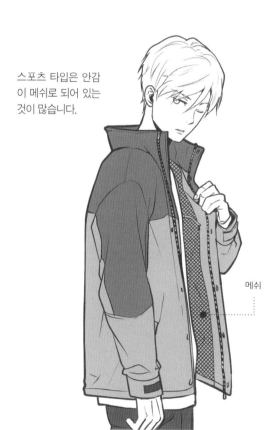

메쉬

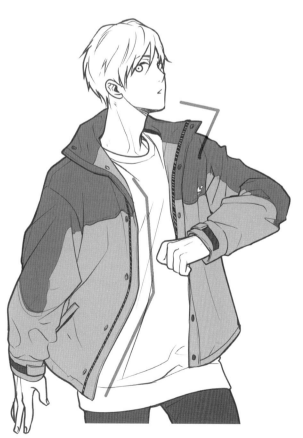

다운점퍼와 비교해보면 상당히 얇은 옷깃. 아래의 예도 앞을 잠그면 지퍼가 가려지는 타입입니다.

 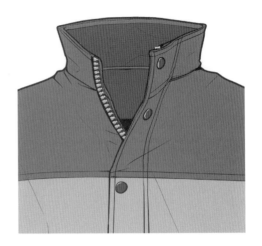

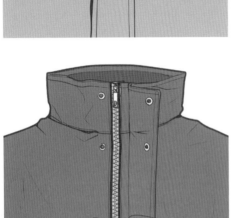 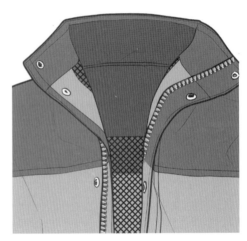

오른쪽 몸통 왼쪽 몸통

플래킷

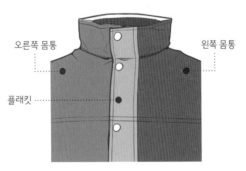 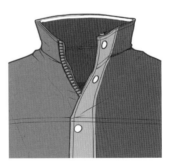

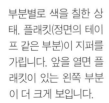

부분별로 색을 칠한 상
태. 플래킷(정면의 테이
프 같은 부분)이 지퍼를
가립니다. 앞을 열면 플
래킷이 있는 왼쪽 부분
이 더 크게 보입니다.

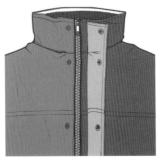 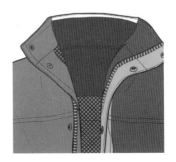

두께의 차이

다운점퍼와 바람막이를 같은 포즈로 비교. 실루엣과 주름의 차이를 잘 관찰하고 구분해서 그려보세요.

바람막이

다운점퍼

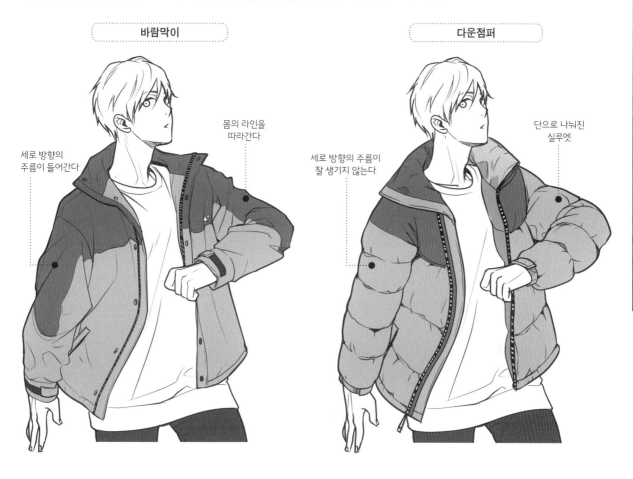

세로 방향의
주름이 들어간다

몸의 라인을
따라간다

세로 방향의 주름이
잘 생기지 않는다

단으로 나눠진
실루엣

점퍼 안쪽에 주목.
바람막이는 얇은 옷감이지만, 다운점퍼는 깃털이 들어 있으므로 안쪽도 불룩한 형태가 드러납니다.

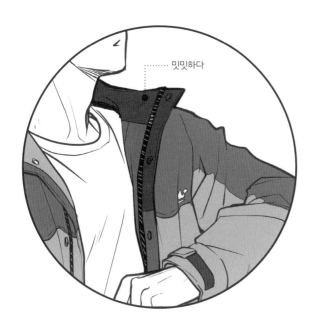

밋밋하다

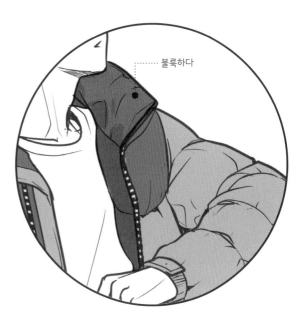

불룩하다

코트

방한용이면서 점퍼보다 기장이 긴 아우터.
다양한 디자인이 있는데, 대표적인 2가지 타입을 소개합니다.

→ 스텐 칼라 코트

(기본 형태)

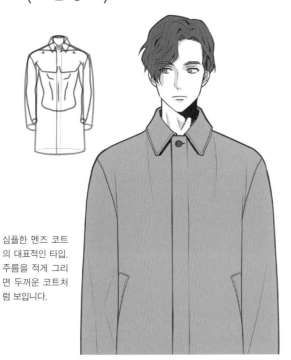

심플한 멘즈 코트의 대표적인 타입. 주름을 적게 그리면 두꺼운 코트처럼 보입니다.

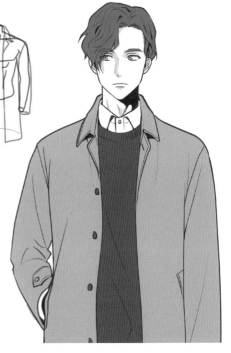

첫 번째 단추를 잠그면 차분한 인상이지만, 잠그지 않으면 옷깃 주위에 다양한 형태가 나타나면서 화려한 인상이 됩니다.

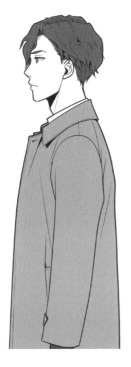
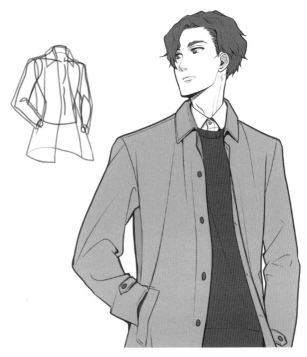

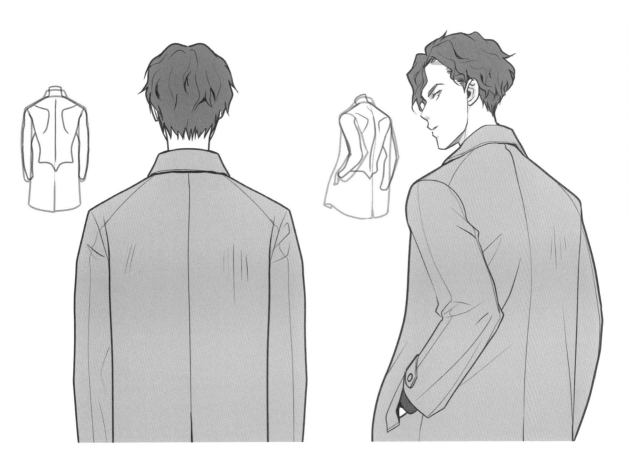

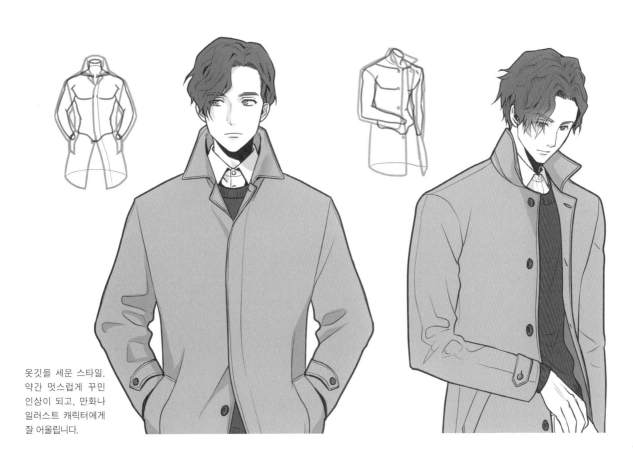

옷깃을 세운 스타일.
약간 멋스럽게 꾸민
인상이 되고, 만화나
일러스트 캐릭터에게
잘 어울립니다.

스텐 칼라는 목 뒤쪽에 「깃 받침」이라는 부분이 있고, 뒤가 약간 높습니다.

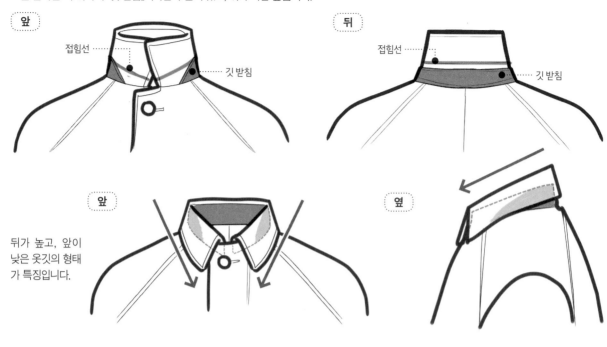

앞

접힘선 ……
…… 깃 받침

뒤

접힘선 ……
…… 깃 받침

앞

뒤가 높고, 앞이
낮은 옷깃의 형태
가 특징입니다.

옆

앞을 잠갔을 때에 단추가 보이는 일반적인 타입과 단추가 보이지 않는 타입이 있습니다.
보이지 않는 타입은 우아한 인상이며, 비즈니스 장면에도 적합합니다.

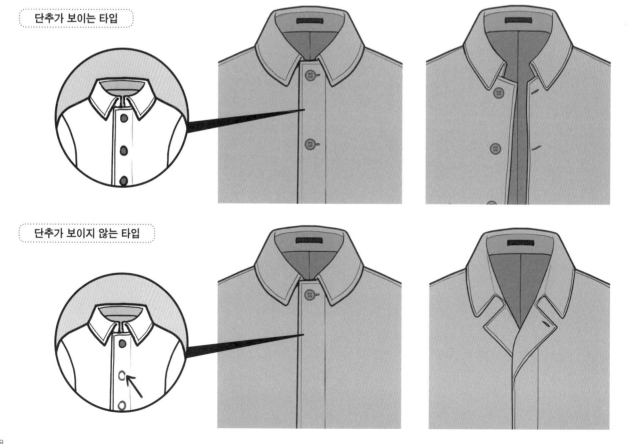

단추가 보이는 타입

단추가 보이지 않는 타입

스탠드 칼라의 차이

옷깃을 세워서 입을 수 있는 스텐 칼라와 처음부터 세운 상태인 스탠드 칼라를 비교해보세요.
옷깃의 디테일 차이가 큰 부분을 바로 확인할 수 있습니다.

스텐 칼라 스탠드 칼라

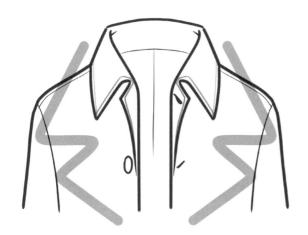
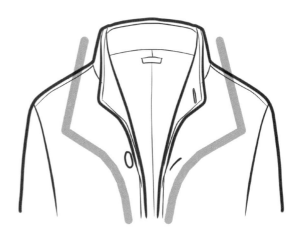

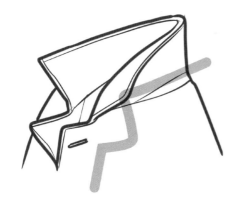
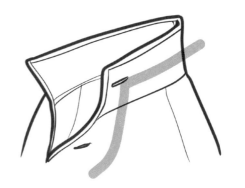

기장이 긴 코트는 움직임
에 따라서 나부끼게 그리
면 약동감이 강해집니다.
다양한 스타일로 그려보
세요.

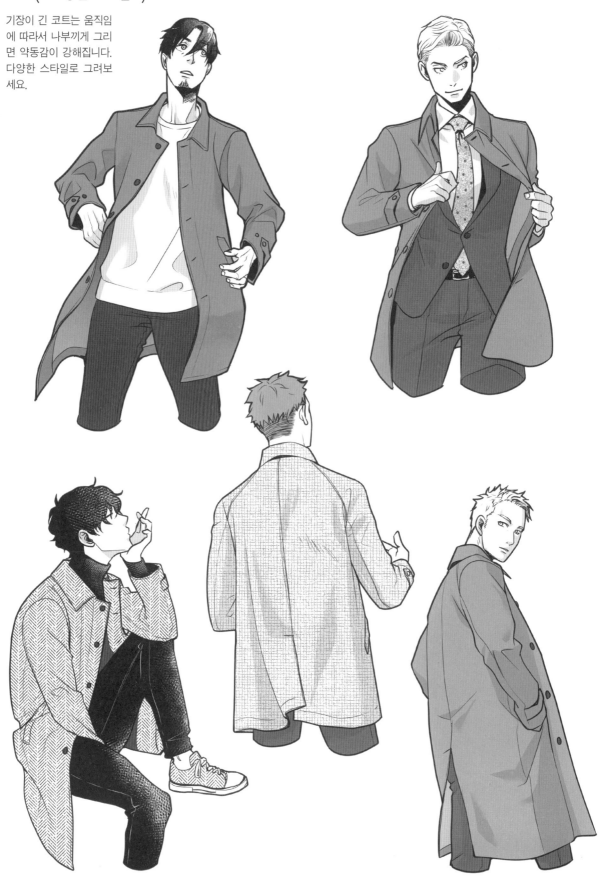

→ 트렌치 코트

───(기본 형태)───────────────────────────

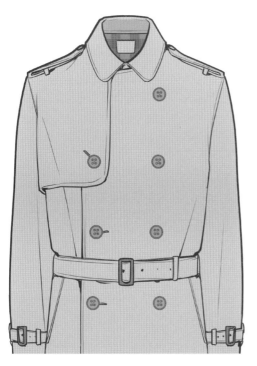

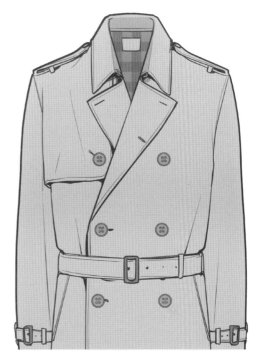

트렌치란 「참호」라는 의미. 본래 군용으로 만들어진 코트이므로, 군복에서 유래한 다양한 디테일이 있습니다.

방한을 목적으로 단추를 전부 잠그는 것도 나쁘지 않지만, 거리에서는 단추를 잠그지 않은 모습을 흔히 볼 수 있습니다.

(레이디스의 경우) 여성은 몸통의 왼쪽이 앞에 옵니다. 건 플랩도 몸의 왼쪽입니다.

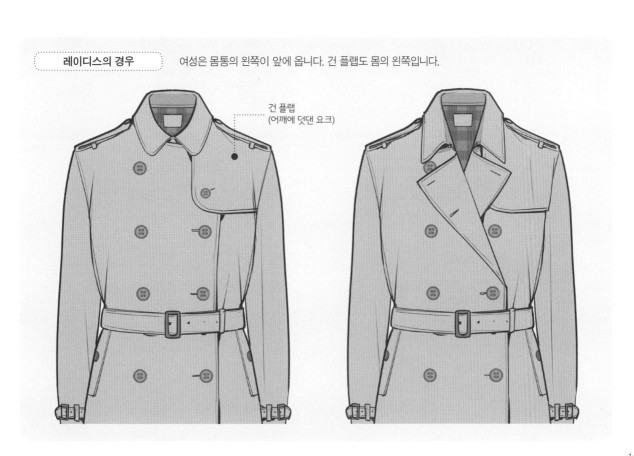

건 플랩
(어깨에 덧댄 요크)

왼쪽에서 보았을 때
와 오른쪽에서 보았
을 때의 모습에 차이
가 있다는 점에 주의
하세요. 오른쪽에서
보면, 옷감이 겹치는
부분이 보입니다.

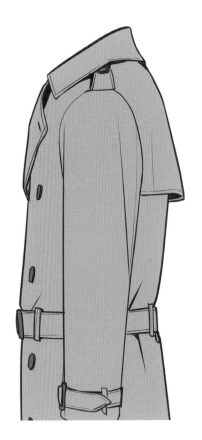

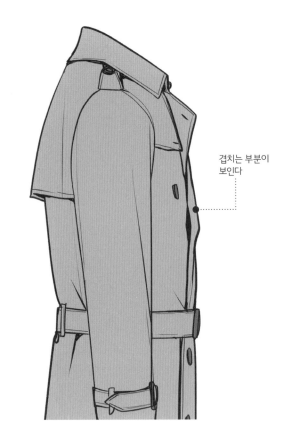

겹치는 부분이
보인다

벨트는 배꼽 부근이
나 약간 높은 위치에
서 잠그면 한층 멋지
게 보입니다.

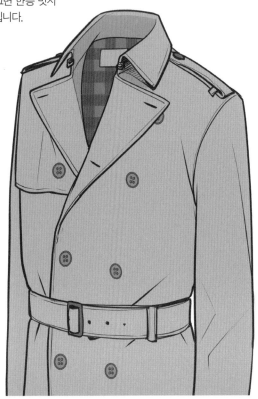

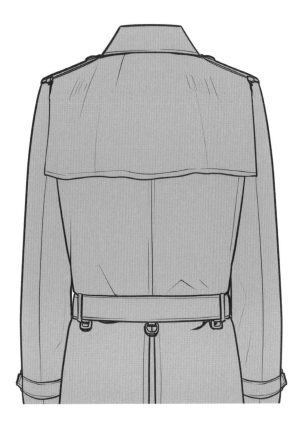

트렌치 코트의 디자인

트렌치 코트는 본래 군용으로 제작되었기 때문에 군장에서 유래한
디테일이 많다.

① 에폴레트
어깨에 있는 밴드 부분.
본래 군대의 계급장 등을 붙인 부분입니다.

② 건 플랩
소총을 쏠 때, 어깨에 받는 충격을 줄여주는 부분.
크기는 디자인에 따라서 다릅니다.

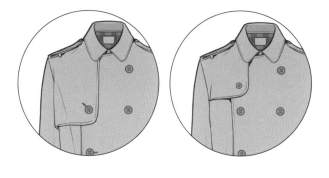

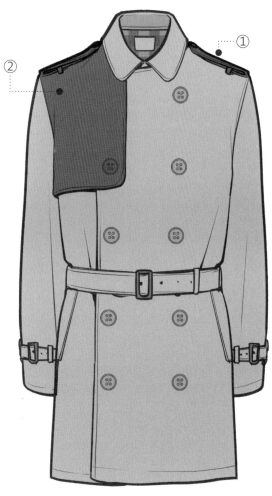

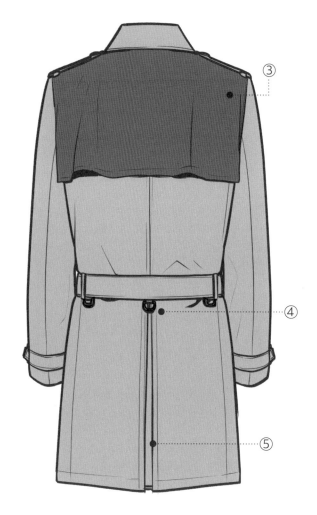

③ 엄브렐러 요크
비가 스며들지 않도록 천을 덧댄 부분.
스톰실드라고도 합니다.

④ D링
수류탄 등을 걸어두는 고리.

⑤ 인버트 플리츠
안쪽에 주름이 있는 플리츠.
움직이기 쉽도록 밑단이 벌어지게 만든 부분입니다.

인버트 플리츠의 형태를 더 자세히 살펴보겠습니다. 안쪽이 접히는 형태로 되어 있습니다. 단추로 잠가두면 주름이 벌어지지 않지만, 단추를 풀면 주름이 벌어지면서 움직이기 쉬워집니다.

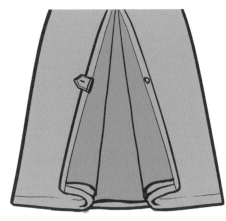

센터 벤트

그러면 정장의 밑단도 살펴보겠습니다. 정장의 밑단에서 흔히 볼 수 있는 센터 벤트라는 트임은 천이 겹치는 부분입니다.

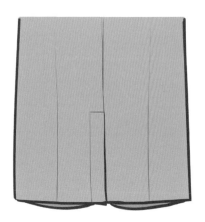
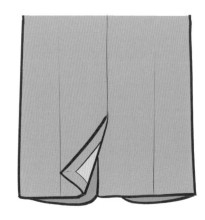
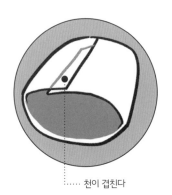

천이 겹친다

슬릿

여성의 스커트 등에서 흔히 볼 수 있는 슬릿은 천이 겹치지 않는 트임입니다.

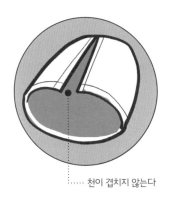

천이 겹치지 않는다

옷깃을 세운다

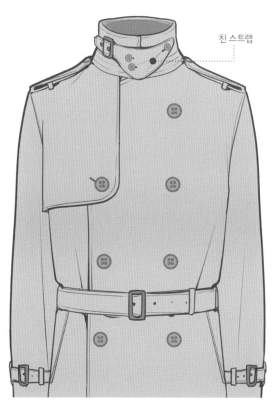

친 스트랩

정통파 트렌치 코트는 방한용으로 목을 완전히 잠글 수 있는 친 스트랩이 붙어 있습니다.

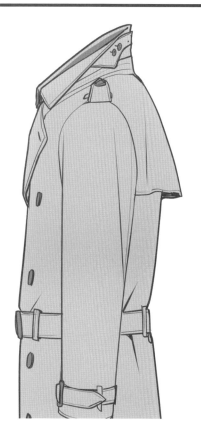

옷깃을 반쯤 세운 상태. 세련된 느낌이 있는 스타일입니다.

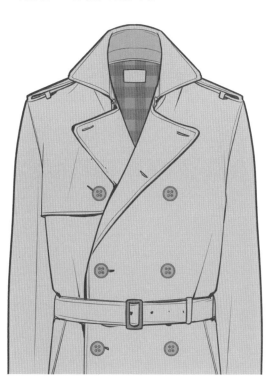

옷깃을 전부 세우는 것이 아니라 반쯤 세우면 앞면이 Y자 가 됩니다.

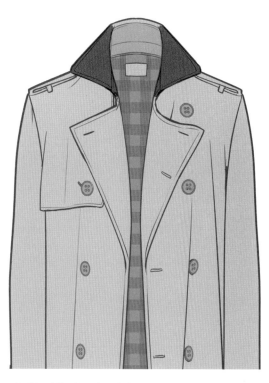

옷깃을 반쯤 세울 때는 삼각형 부분의 면적이 약간 작아 집니다.

옷깃을 반쯤 세운 스타일을 여러 각도에서 본 모습. 옷깃 주위의 입체감이 느껴지고 멋진 인상이 됩니다.

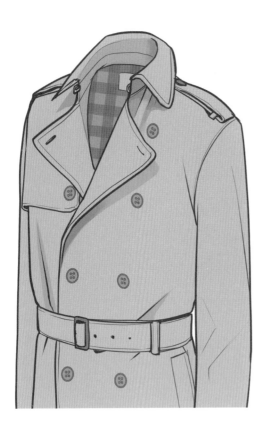
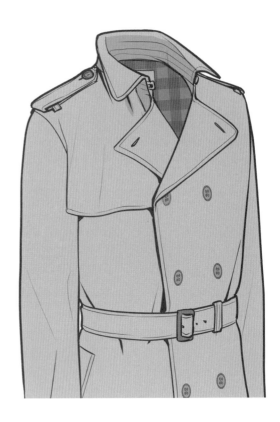
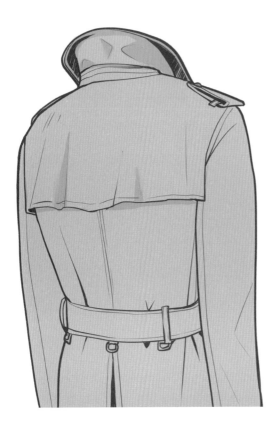
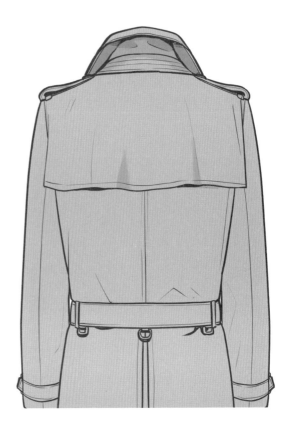

─(세운 옷깃의 디테일)─

옷깃을 반쯤 세운 상태는 완전히 눕힌 상태에 비해 그리기가 까다롭게 느껴집니다.
투시도로 보이지 않는 부분의 구조를 파악하면 어렵지 않습니다.

보통의 옷깃

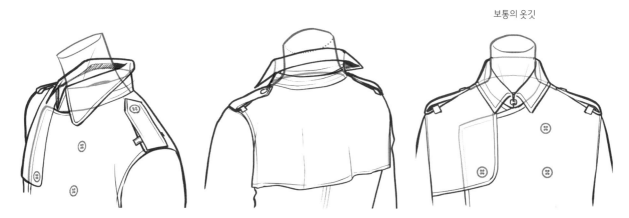

옷깃을 뒤로 반쯤 접어서 남은 부분을 세운 상태입니다. 서 있는 부분의 높이를 파악하고 그리는 것이 포인트입니다.

옷깃을 눕힌 상태와 완전히 세운 상
태. 본래 접히는 부분의 위치를 확인
하세요.

본래 접히는 부분

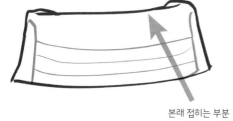

본래 접히는 부분

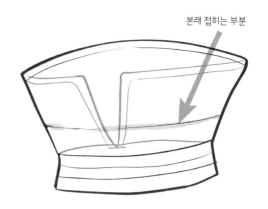

약간 접힌 상태

오른쪽만 접힌 상태

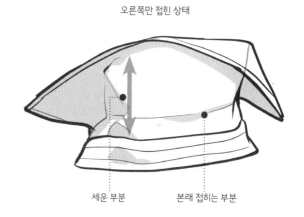

세운 부분 본래 접히는 부분

옷깃을 살짝 세웠을 때는 본래 접히는 위치보다 위가 접힙니다.
서 있는 부분의 높이만큼 정면에서 보이는 옷깃의 면적이 좁아집니다.

세부까지 세밀하게 묘사하면 매력적인 캐릭터를 완성할 수 있지만, 완성까지 걸리는 시간이 길어질 수밖에 없습니다. 그림체와 용도에 알맞게 최소한의 시간으로 멋진 화면을 만드는 방법을 모색해보세요.

작업 시간 길다

선의 강약을 조절하고 이음새까지 세밀하게 묘사. 작은 음영 묘사까지 그러데이션도 넣었습니다. 만화의 결정적인 장면이나 한 장의 일러스트에 적합한 작화입니다.

작업 시간 중간

선의 강약과 세밀한 묘사를 부분적으로 생략. 음영도 최소한으로 넣었습니다.

작업 시간 짧다

전체의 실루엣을 우선하며 세부 묘사를 생략. 음영 묘사도 대부분 밑칠과 화이트만으로 표현. 큰 컷에는 적합하지 않지만, 멀리서 본 장면에서는 유용합니다.

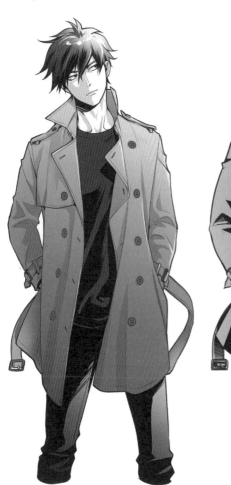
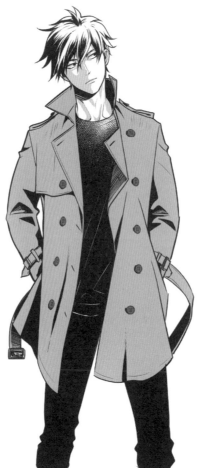
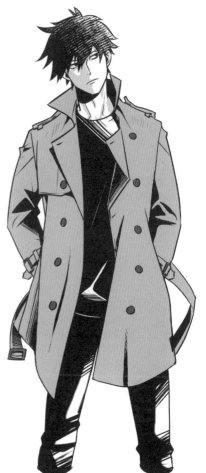

클로즈업으로 본 모습. 작업 시간이 긴 그림은 확대해도 문제없지만, 멀리서 본 장면에서는 인상이 흐려집니다. 장면에 따라서 구분할 필요가 있습니다.

CHAPTER

04

스쿨 스타일을 그린다

블레이저 스타일

요즘 학생복의 주류는 블레이저 스타일. 정장 재킷과 비슷하지만, 정장과 완전히 동일하게 그리면 학생다운 느낌이 약해집니다. 학생용 블레이저의 특징을 파악하고 그려보세요.

→ **남자 블레이저 : 기본 형태**

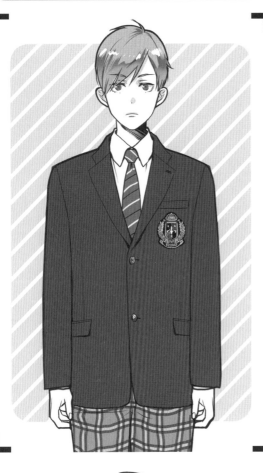

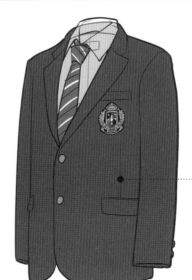

프론트 다트
허리를 조이는 프론트 다트는 들어간 것과 없는 것이 있습니다. 들어간 것도 허리의 조임은 강하지 않습니다.

센터 벤트
학생용 블레이저는 뒤에 센터 벤트라고 부르는 트임을 흔히 볼 수 있습니다. 반면 스탠드 칼라 타입의 교복은 트임이 없는 노 벤트가 주류입니다.

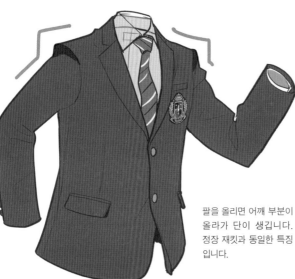

팔을 올리면 어깨 부분이 올라가 단이 생깁니다. 정장 재킷과 동일한 특징입니다.

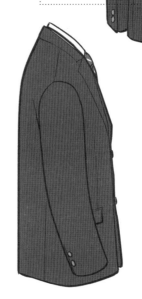

앞의 단추를 잠가도 등은 여유가 있어서 수직으로 떨어지는 라인입니다.

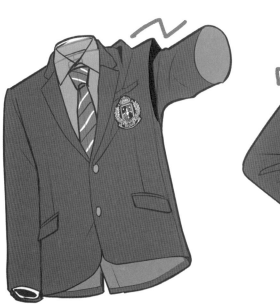

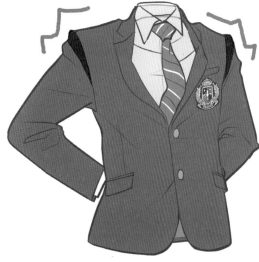

앞의 단추를 잠근 상태에서 크게 움직이면 가슴 쪽 V존의 형태가 달라집니다. 트임을 넣은 천이 벌어지면서 마름모가 되는 느낌입니다.

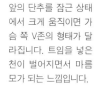

일반적인 투 버튼 정장은 아래쪽 버튼을 잠그지 않지만, 학생용 블레이저는 대부분 단추를 2개 모두 잠근 상태로 입습니다(학교의 방침에 따라서 차이가 있습니다).

익숙하지 않을 때는 몸통을 간략하게 그려보고 나서 형태를 잡으면 쉽습니다. 몸의 두께를 파악하기 쉽습니다.

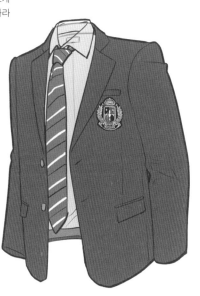

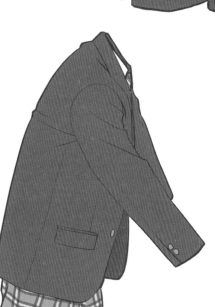

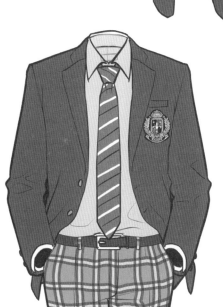

─(알기 쉬운 구분 포인트)─

요즘 정장은 허리를 조이는 형태가 대부분이지만, 학생용 블레이저는 조임이 적은 상자에 가까운 실루엣이 주류입니다. 바펜(휘장)을 붙이거나 재킷과 팬츠의 색과 무늬를 바꾸는 식으로 구분하면 효과적입니다.

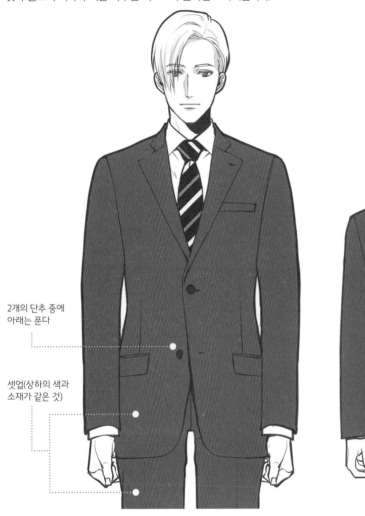
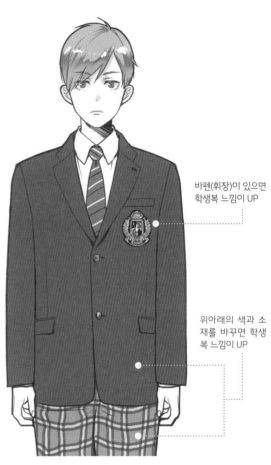

2개의 단추 중에 아래는 푼다

셋업(상하의 색과 소재가 같은 것)

바펜(휘장)이 있으면 학생복 느낌이 UP

위아래의 색과 소재를 바꾸면 학생복 느낌이 UP

─(바꿔 그려서 차이를 비교)─

어른에게 학생용 블레이저, 학생에게 정장을 입혀본 예. 여유가 있는 실루엣이 학생복의 포인트입니다.

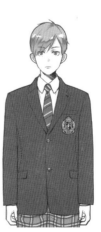
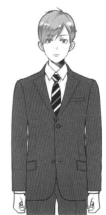

정장과 스탠드 칼라 교복의 비교

정장과 스탠드 칼라 교복의 형태를 비교해보세요.
스탠드 칼라에는 V존이 없지만, 전체 실루엣은 블레이저와 무척 흡사합니다.

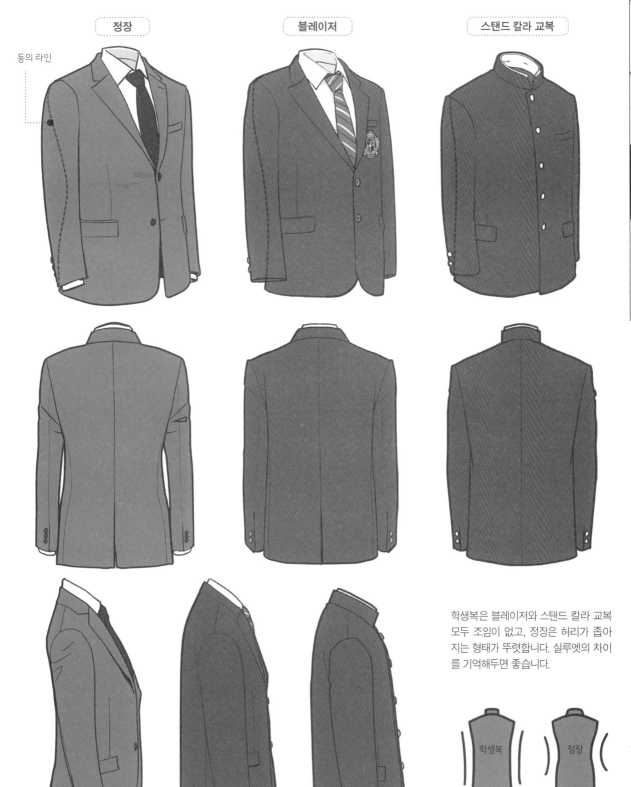

정장 | 블레이저 | 스탠드 칼라 교복

등의 라인

학생복은 블레이저와 스탠드 칼라 교복 모두 조임이 없고, 정장은 허리가 좁아 지는 형태가 뚜렷합니다. 실루엣의 차이 를 기억해두면 좋습니다.

학생복 정장

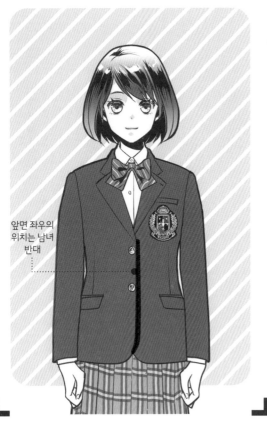

앞면 좌우의
위치는 남녀
반대

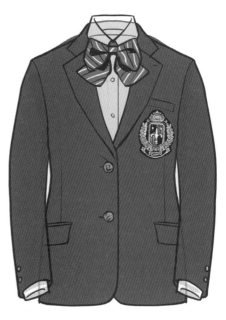

여자 블레이저도 허리의 조임이 두드러지지 않는 것이 주류.
만화 표현으로는 남자 블레이저보다 약간 조임을 표현하는
편이 여성스러운 실루엣이 됩니다.

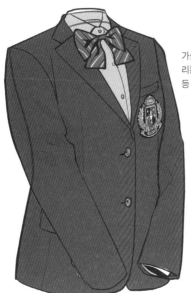

가슴의 장식은 학교에 따라서
리본타이나 넥타이, 끈 리본
등 다양합니다.

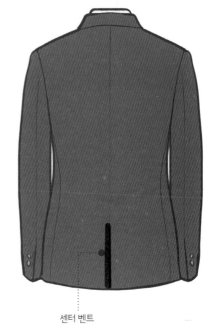

센터 벤트

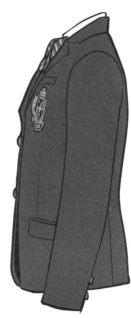

등의 라인은 밑단까지 수직으로 떨
어지지 않게 약간 굴곡을 더하는 편
이 여성스러운 인상이 됩니다.

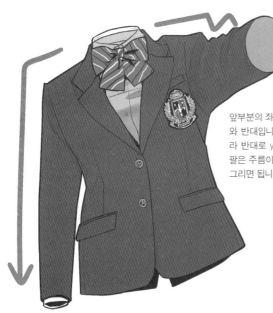

앞부분의 좌우 위치는 남자와 반대입니다. y자가 아니라 반대로 y자입니다. 내린 팔은 주름이 없이 깔끔하게 그리면 됩니다.

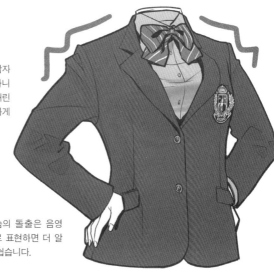

가슴의 돌출은 음영으로 표현하면 더 알기 쉽습니다.

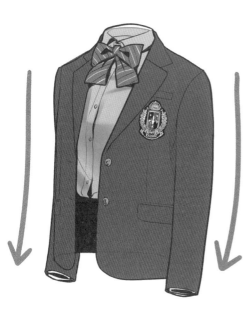

움직임이 적을 때는 주름을 줄여서 깔끔한 라인으로 그립니다.

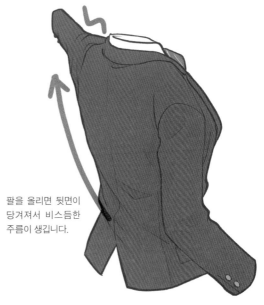

팔을 올리면 뒷면이 당겨져서 비스듬한 주름이 생깁니다.

팔을 구부리면 관절 부분에서 옷감이 뭉쳐서 지그재그 주름이 생깁니다.

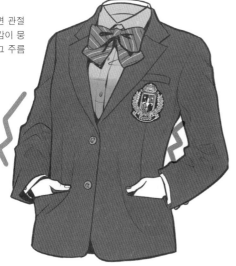

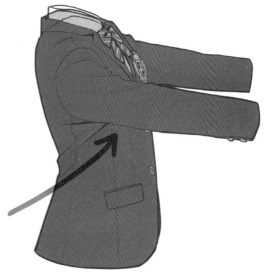

알기 쉬운 구분 포인트

남자 블레이저의 앞면은 y자, 여자 블레이저는 v자. 여자는 허리를 약간 조이면 여성스러운 인체 라인을 표현할 수 있습니다.

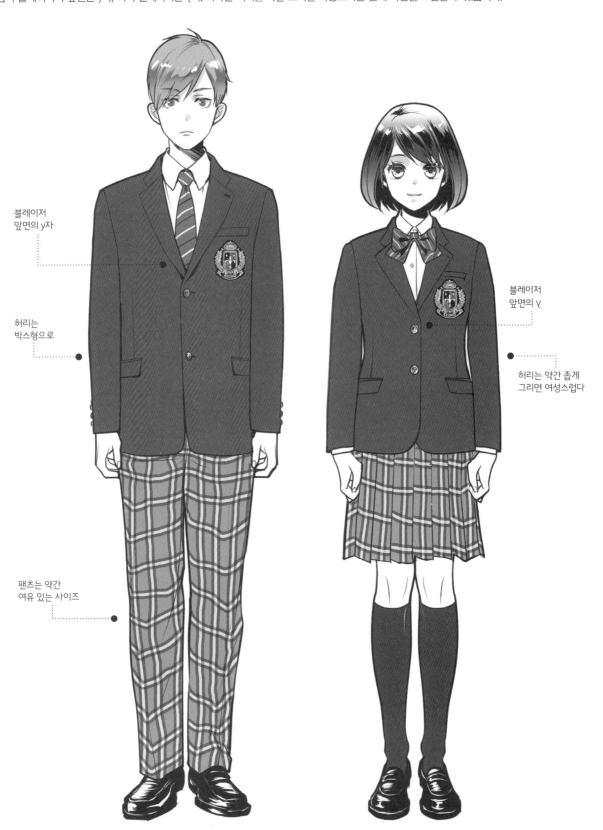

블레이저
앞면의 y자

허리는
박스형으로

팬츠는 약간
여유 있는 사이즈

블레이저
앞면의 V

허리는 약간 좁게
그리면 여성스럽다

가슴을 폈을 때의 차이

가슴을 펴면 앞면이 좌우로 당겨져, V존의 형태가 변합니다(P151 참조). 남자는 마름모로 변하지만, 여자는 어떻게 될까요.

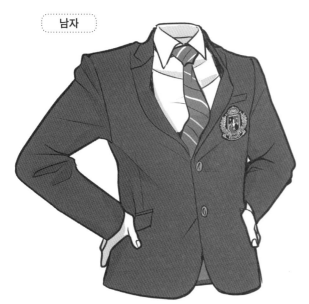

남자

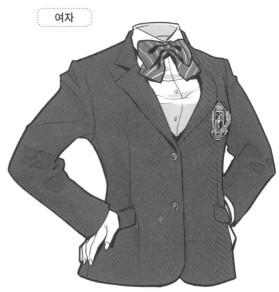

여자

남자의 가슴판은 평평하므로 옷이 좌우로 벌어지면서 마름모가 됩니다.
여자는 가슴이 돌출되므로 옷이 앞으로 나온 상태에서 좌우로 당겨집니다.

간략하게 표현한 그림입니다. 여자는 가슴의 돌출 때문에 평평한 마름모가 되기 어렵습니다. 가슴의 볼륨을 따라서 일단 앞으로 산처럼 그리면 쉽습니다.

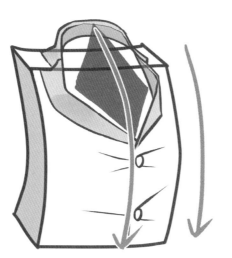
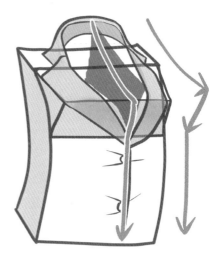

스쿨 셔츠 : 긴소매

블레이저 속에 입는 스쿨 셔츠는 직장인의 와이셔츠와 비슷한 형태입니다.

각도는 70도
~90도 정도

스쿨 셔츠의 옷깃은
끝단의 각도가 70~
90도 정도의 '레귤
러 칼라'를 많이 볼
수 있습니다.

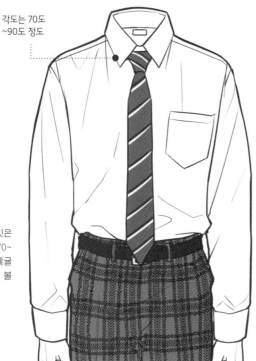

커프스(소매에서 다
른 천으로 되어 있는
부분)은 안쪽에서
바깥쪽으로 옷감이
겹칩니다.

매듭은 줄무늬의 방향
과 반대가 된다

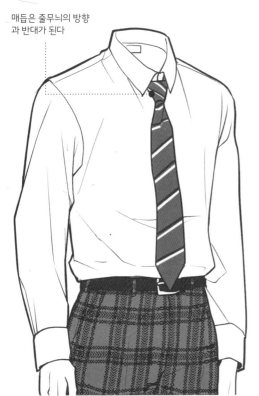

뒷모습. 어깨 부분이
「요크」라는 다른 천
을 사용한 것이 대
부분이고, 자연히
재봉선이 생깁니다.

요크

재봉선

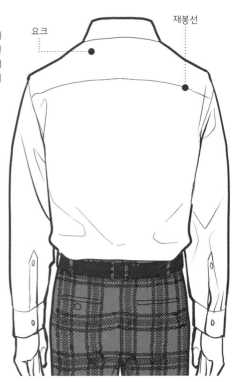

넥타이의 길이는
벨트에 살짝 걸치
는 정도가 기본.
줄무늬 넥타이는
매듭 부분에서
방향이 반대가 됩
니다.

─(베스트)─

셔츠 위에 겹쳐 입는 베스트. 몸에 딱 붙이는 것이 아니라 약간 여유가 있는 편이 베스트다운 느낌이 됩니다.

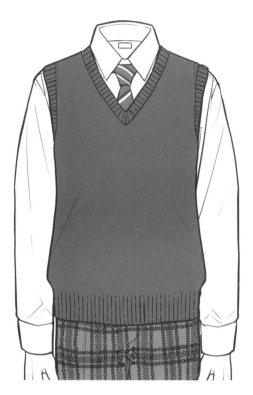

이쪽이 평평한 바닥에 둔 상태. 착용했을 때 겨드랑이의 돌출 부분은 거의 보이지 않는다는 것을 알 수 있습니다.

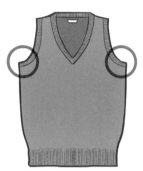

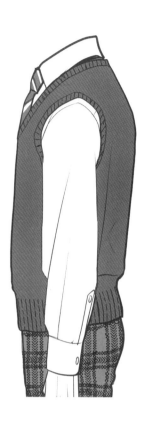

착용하면 베스트 양쪽 옆은 팔과 겨드랑이에 가려집니다. 바닥에 두었을 때와 형태가 달라지니 주의할 부분입니다.

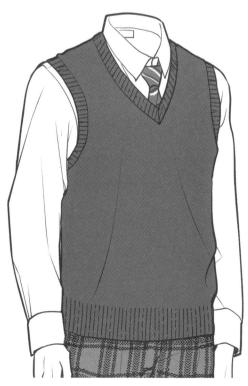

니트 재질이므로 작은 주름은 거의 생기지 않습니다. 신축성이 있는 옷감의 무게로 인해 세로 방향의 주름을 최소한으로 그려 넣으면 좋습니다.

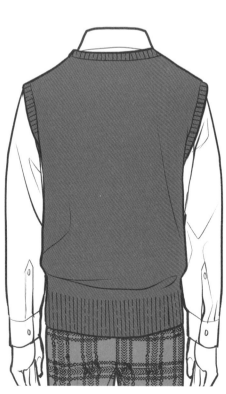

딱 맞는 사이즈의 베스트는 엉덩이를 절반쯤 가립니다.

베스트와 함께 셔츠 위에 겹쳐 입는 대표적인 아이템입니다. 단추가 없는 스쿨 스웨터도 있습니다.

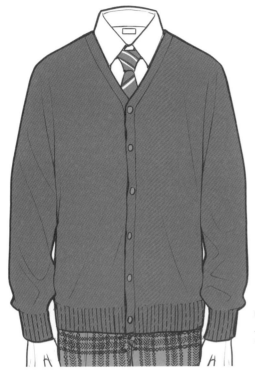

바닥에 둔 그림. 폭이 약간 넓고, 착용하면 옷의 여유가 주름이 되어서 나타납니다.

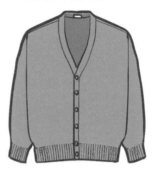

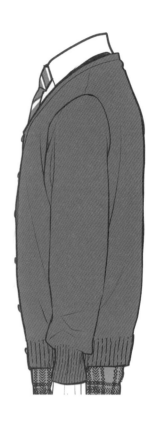

베스트보다 더 완만한 실루엣으로 그리면 카디건을 묘사할 수 있습니다.

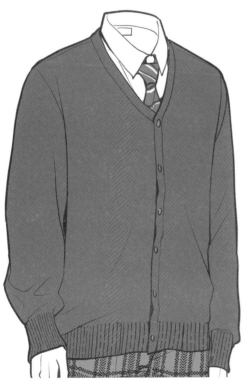

옷감의 여유가 무게로 인해 아래로 처지고, 밑단과 소맷부리에 물결형 실루엣을 만듭니다.

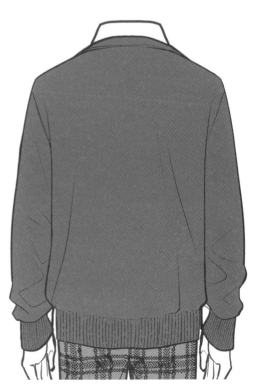

베스트보다 여유가 있어서 등에도 큰 주름이 나타나기 쉽습니다.

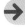 여자 셔츠 · 니트

(스쿨 셔츠 : 긴소매)

남자의 셔츠와 비슷하게 그리면 가슴이 밋밋해 보입니다.
가슴을 중심으로 나타나는 주름 등 여성스러운 느낌을 표현하는 포인트를 파악하세요.

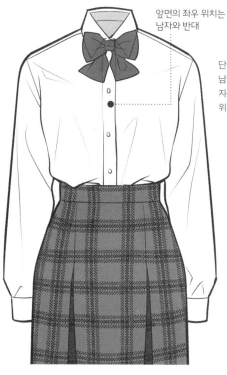

앞면의 좌우 위치는
남자와 반대

단추의 위치도
남자와 반대. 여
자는 오른쪽이
위로 옵니다.

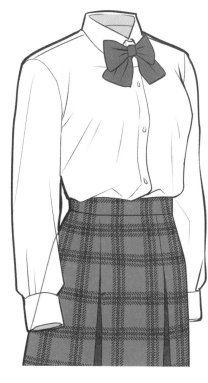

옷감이 가슴에 당겨
지므로, 가슴을 중
심으로 주름이 생깁
니다.

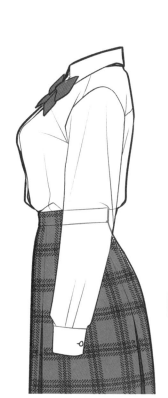

백 다트

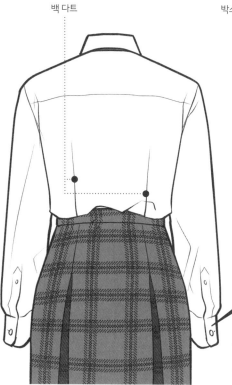

박스 플리츠

어깨를 움직이기 쉽도록 등에 박스 플
리츠라고 부르는 주름이 들어간 것도
있습니다.

소매의 커프스는 남
자와 마찬가지로 안
쪽에서 바깥쪽으로
겹칩니다.

셔츠에 따라서는 등에 백 다트라고 부르는 부분이 있습니
다. 허리가 좁아지도록 이어 붙인 부분이므로, 몸에 붙는
실루엣에 영향을 미칩니다.

베스트

니트 재질이므로 주름을 최소한으로 넣습니다. 베스트 부분의 윤곽선을 완만한 곡선으로 그립니다. 남자의 베스트와 구분하는 포인트입니다.

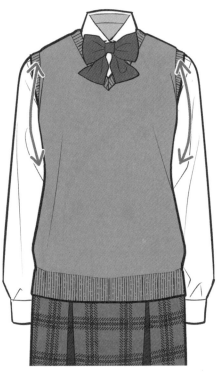

정면은 베스트의 두께를 표현하기 어렵지만, 셔츠 위에 베스트의 윤곽선이 곡선으로 겹치게 그리면 입체감이 느껴집니다.

바닥에 둔 베스트와 비교. 신축성이 있어서 착용하면 가슴에서 허리까지 이어지는 라인이 달라지는 점에 주목하세요.

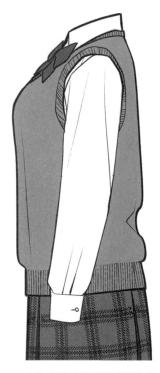

여자는 등의 라인에 약간 주름을 더하면 굴곡을 표현할 수 있습니다.

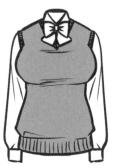

가슴이 큰 여자를 그릴 때는 윤곽선의 곡선을 강조하고 가슴 밑에 가로 방향의 주름을 그리면 됩니다.

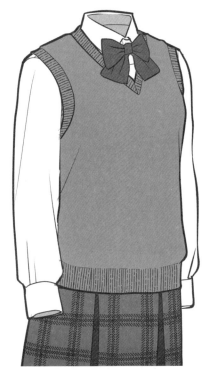

작은 주름을 너무 많이 넣으면 니트 느낌이 약해지기 때문에, 가슴을 기점으로 한 주름은 최소한으로 그립니다.

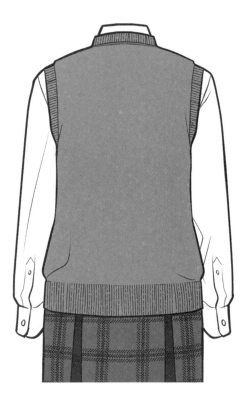

카디건

여자의 카디건은 셔츠와 마찬가지로 앞면 좌우의 방향이 반대로 y입니다.
단, 큰 사이즈의 멘즈 카디건을 선호하는 여학생도 있다고 합니다.

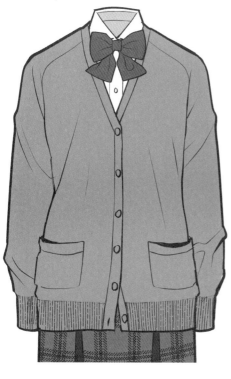

베스트보다 여유가 있어서
주름이 조금 많습니다. 옷
감의 무게 탓에 아래로 처
지고 소매에도 주름이 생
깁니다.

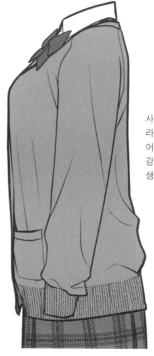

사이즈가 크면 등의
라인은 수직으로 떨
어지지 않고 남는 옷
감이 처져서 주름이
생깁니다.

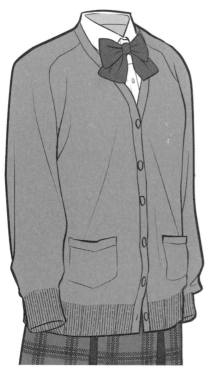

카디건의 단추를 잠그는
방법에는 원칙이 없지
만, 가장 아래는 잠그지
않는 편이 스마트한 인
상이 됩니다. 취향이나
유행에 따라서 가장 위
의 단추를 잠그지 않는
식으로 다양합니다.

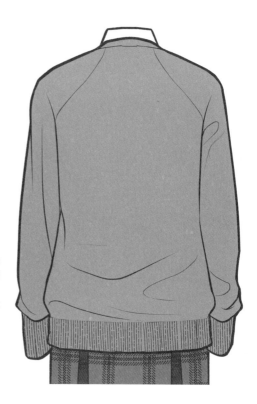

여기에 게재한 카디건
은 래글런 슬리브(P165
참조). 등의 윗부분에
있는 팔(八)자 모양의
선은 재봉선(몸통과 소
매를 잇는 선)입니다.

─(남녀의 구분 : 베스트)─

정면에서 본 그림에서는 남자와 여자를 구분하기 어려울 수도 있습니다.
몸 옆면의 라인으로 구분하면 쉽게 표현할 수 있습니다.

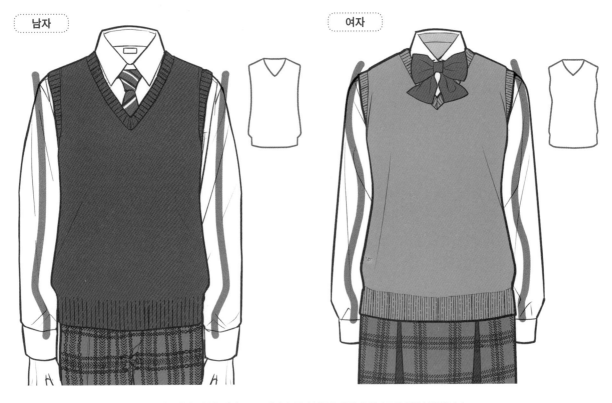

남자는 가슴판이 평탄하므로, 베스트의 겨드랑이 부분을 직선으로 그립니다. 밑단 부근은 옷감이 처지므로 약간 불룩합니다.
여자는 가슴의 크기를 고려해 호리병 모양으로 그리면 남자와 구분할 수 있습니다.

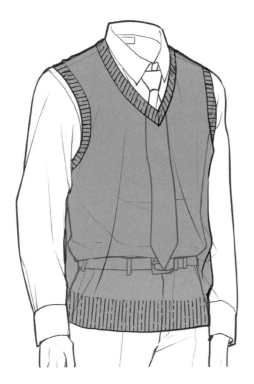
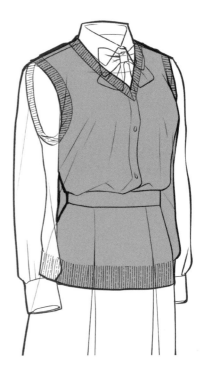

반측면에서 본 투시도.
남녀 모두 기장이 긴 베
스트의 옷감이 허리에서
엉덩이로 이어집니다. 베
스트의 밑단을 허리 높
이에 맞추면 길이가 짧아
서 위화감을 느낄 수 있
으니, 엉덩이에 걸치는 정
도의 길이로 그리는 편이
좋습니다.

(카디건의 종류)

학생용 카디건에는 일반적인 소매 외에도 「래글런 슬리브」라고 부르는 소매가 있습니다.
소매가 비스듬히 붙어 있어서, 어깨 폭이 좁아 보입니다. 이 책에 게재한 여자 카디건은 래글런 슬리브입니다.

일반 소매

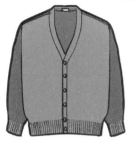 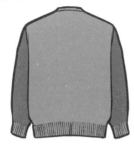

래글런 슬리브

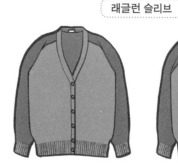

(남녀의 구분 : 카디건)

남자

여자

베스트와 마찬가지로 여자는 호리병처럼 그리면 구분할 수 있습니다. 주름을 줄이면 두꺼워 보이고, 많으면 얇아 보입니다.

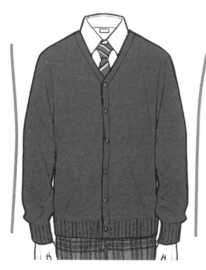 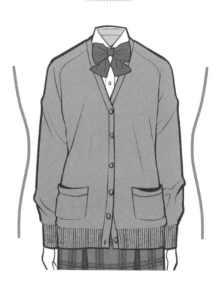

옆에서 본 모습. 여자 카디건의 옷감은 베스트의 정점에서 수직으로 떨어집니다.

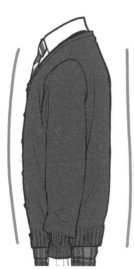 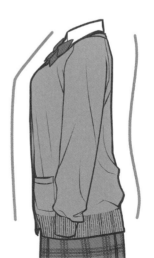

학생화 · 스쿨백

학생화는 보통 가죽으로 만든 심플한 로퍼입니다.
스쿨백은 보스톤백이 주류이며, 가죽이나 나일론 재질이 있습니다.

→ 로퍼

 (기본 형태)

끈을 묶지 않아도 신을 수 있는 슬립 온 타입의 구두.
가죽을 이어 붙인 재봉선이 있지만, 그림체에 따라서 생략해도 됩니다.

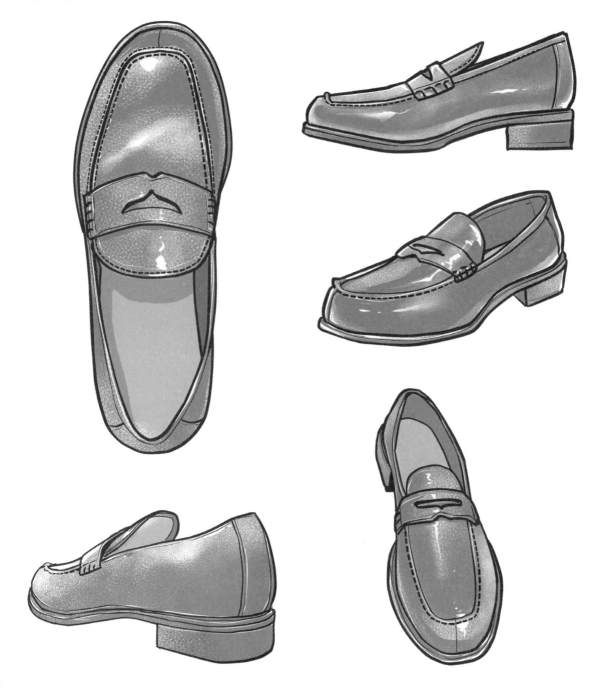

남자의 발

남학생은 팬츠 스타일이므로, 팬츠 밑단이 신발의 등에 걸칩니다.
의자에 앉아서 다리를 꼬면, 밑단이 올라가 신발 전체가 보입니다.

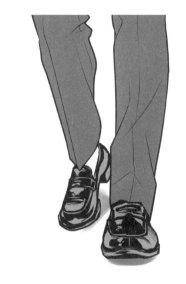
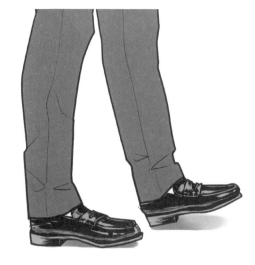
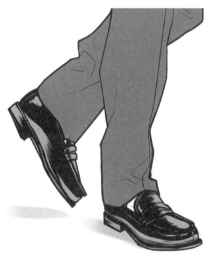
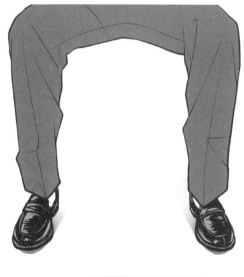
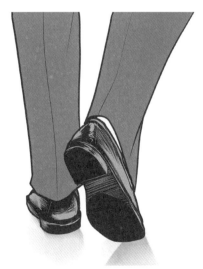
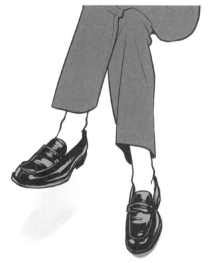

스쿨룩 여학생의 발등은 잘 보입니다. 광택을 회색이나 톤으로 표현하면 가죽 질감이 느껴집니다.

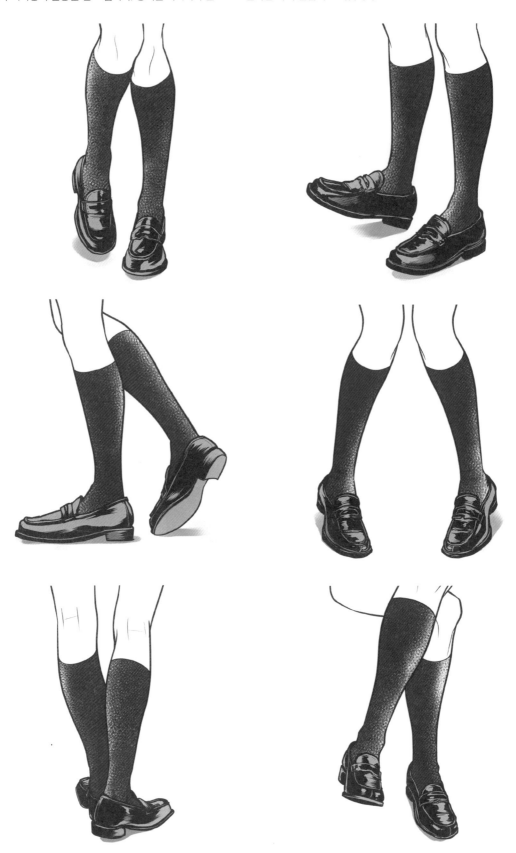

비즈니스
학생용 로퍼
빈 공간

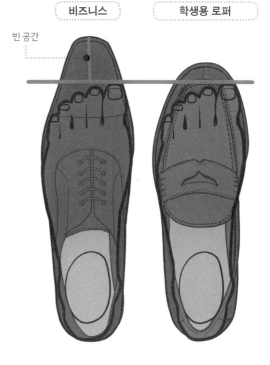

신발은 약간 안쪽으로 기울어진 형태인 발을 감싸는 실루엣입니다. 학생용 로퍼는 대부분 발끝이 둥그스름합니다.

비즈니스 슈즈와 비교. 날렵한 형태의 비즈니스 슈즈는 발가락이 들어가지 않는 「빈 공간」이 있으므로, 좁고 뾰족합니다. 학생용 로퍼를 그릴 때는 발끝을 너무 좁게 그리지 않는 편이 그럴 듯합니다.

로퍼의 바닥 그리는 법

안쪽으로 휘어지는 곡선을 축으로 타원을 이용해 형태를 잡으면 알맞게 그릴 수 있습니다.

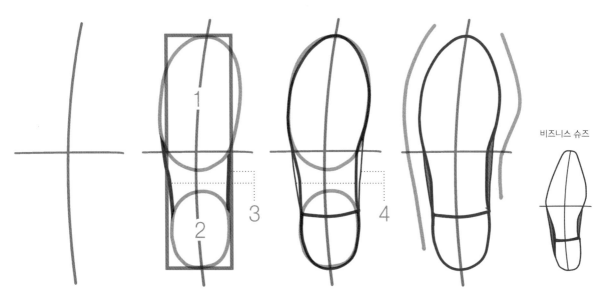

비즈니스 슈즈

[1] 세로선이 안쪽으로 완만하게 휘어진 십자선을 그립니다.

[2] 큰 타원1과 작은 타원2를 그리고, 선3으로 이어줍니다.

[3] 밑창 옆으로 약간 보이는 신발의 옆면 라인4를 추가합니다.

[4] 전체의 형태를 다듬습니다. 러프는 비즈니스 슈즈보다 뾰족하지 않다는 점을 생각하면서 둥그스름하게 완성합니다.

다양한 각도에서 본 신발은 마땅한 기준이 없어서 그리기 어렵게 느껴집니다.
우선 직사각형 상자를 그리고 큰 형태를 잡습니다.

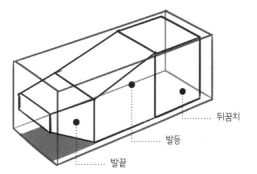

뒤꿈치

발등

발끝

[1] 그리고 싶은 각도의 상자를 그리고, 내부에 대강 신발
의 형태를 그려 넣습니다. 발끝, 발등, 뒤꿈치로 나누면
어렵지 않습니다.

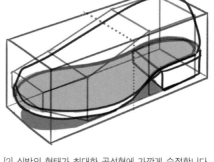

[2] 신발의 형태가 최대한 곡선형에 가깝게 수정합니다.
밑창을 그려 넣으면 형태를 정리하기 쉽습니다.

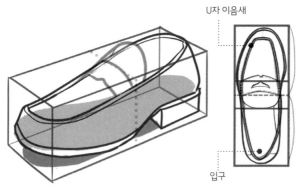

U자 이음새

입구

[3] 발등과 입구의 형태를 잡습니다. 로퍼의 발끝에는
U자 이음새가 있고, 입구와 이어지는 라인에 있습니다.

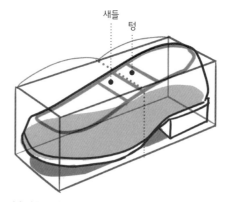

새들

텅

[4] 발등의 새들, 입구에 있는 텅의 디테일을 그려 넣습니다.

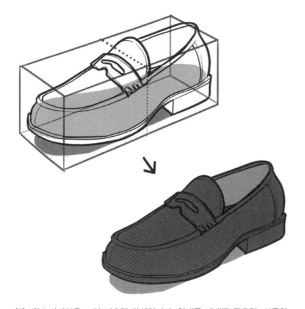

[5] 세부 디테일을 그려 넣으면 완성입니다. 형태를 제대로 잡으면, 심플한
밑칠만 해도 구두처럼 보입니다.

밑칠과 그물무늬

회색으로 마무리

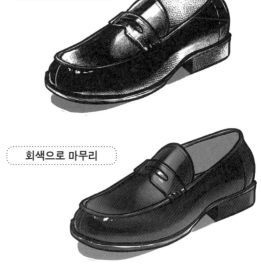

리얼한 음영을 더한 예. 어두운 밑칠에 회색이나 흰색 광택을 더하면
가죽의 질감을 표현할 수 있습니다.

슬립온 타입의 스니커입니다. 스니커나 비즈니스 슈즈도 상자나 세 부분으로 나눈 덩어리로 형태를 잡으면 그리기 쉽습니다. 상자를 기준으로 그리면 지면에 붙어 있는 발바닥을 제대로 표현할 수 있습니다.

뒤꿈치

발등

발끝

비즈니스 슈즈는 학생용 로퍼보다 발끝이 뾰족합니다. 발끝을 살짝만 띄우면 더 리얼한 인상이 됩니다.

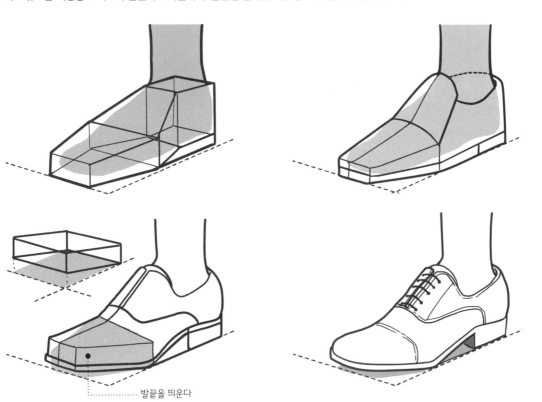

발끝을 띄운다

사진 등의 참고 자료를 관찰하고 그릴 때도 「간략하게 표현하면 어떤 상자인지」 떠올려보는 과정이 입체감 있게 그리는 데 중요한 역할을 합니다.

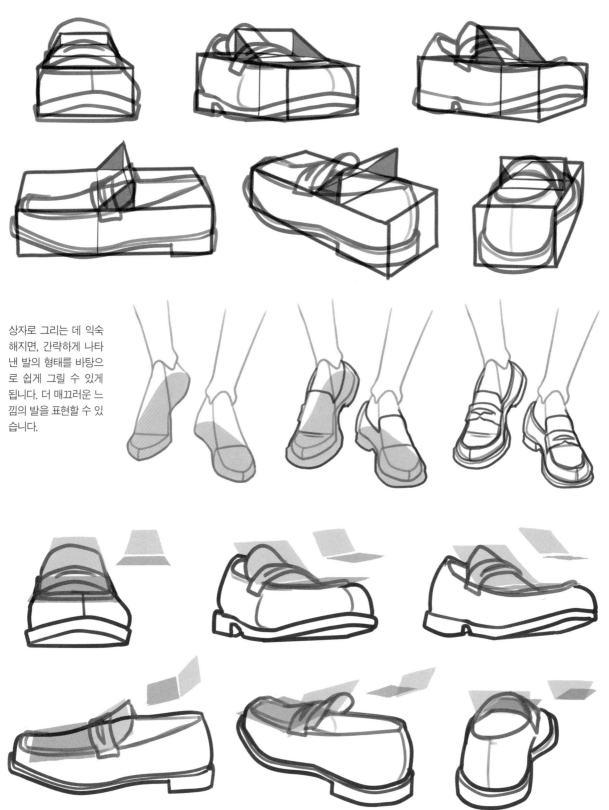

상자로 그리는 데 익숙해지면, 간략하게 나타낸 발의 형태를 바탕으로 쉽게 그릴 수 있게 됩니다. 더 매끄러운 느낌의 발을 표현할 수 있습니다.

텅 부분은 발등보다 약간 기울어진 형태로 붙어 있습니다. 발등과 텅의 위치 관계를 2장의 판으로 정리하면 이해하기 쉽습니다.

대강 그리는 순서

익숙해졌다면 상자를 그리지 않고 「대강 그리는 방법」에 도전해보세요.
밑창의 위치나 깊이를 파악한 뒤에 디테일을 그려 넣습니다.

형태

밑그림

펜선 작업

마무리

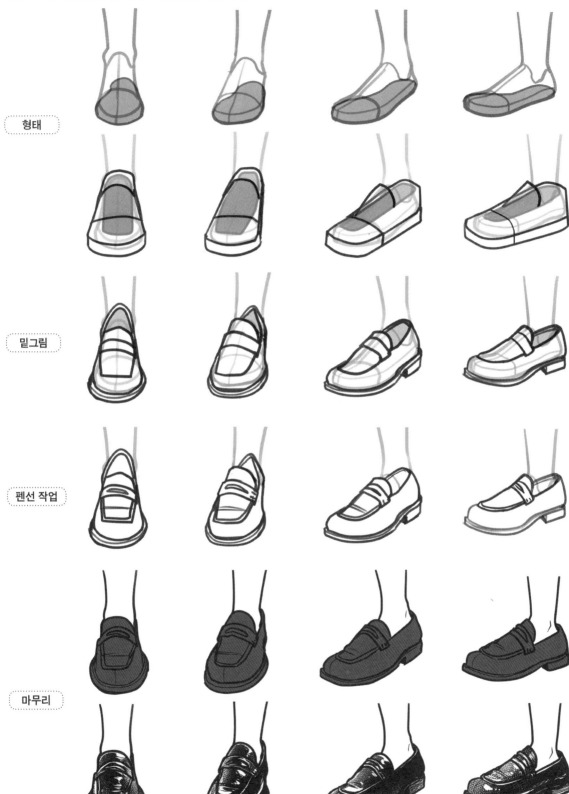

(가죽 재질)

가죽 혹은 합성 피혁으로 만든 스쿨백. 두꺼운 재질이므로, 작은 주름이 거의 생기지 않습니다. 얕고 큰 주름(홈)과 광택은 채색으로 음영을 표현하면 좋습니다

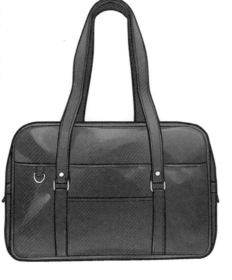

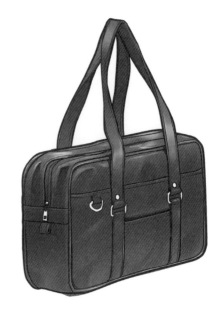

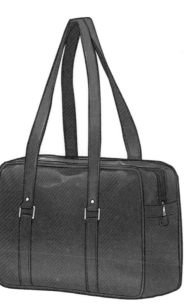

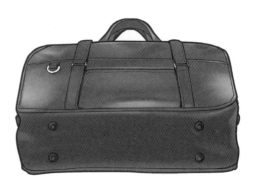

가죽 재질과 나일론 재질의 비교. 가죽 재질의 실루엣은 나일론 재질의 실루엣에 비해 약간 둥그스름한 인상입니다.

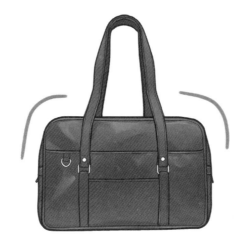

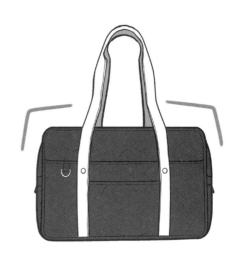

─(나일론 재질)

나일론 재질의 스쿨백. 가죽에 비해 약간 얇고 뻣뻣합니다.
표면에 나타나는 주름이나 홈을 그려 넣으면 리얼한 인상이 됩니다.

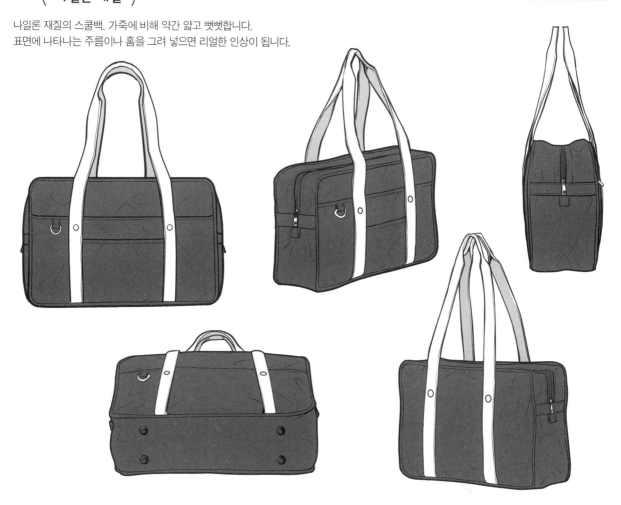

─(손잡이 표현)

손잡이의 형태와 디자인은
다양한데, 가죽 재질의 손잡
이는 평탄한 것이 많고, 나일
론 재질의 손잡이는 접힌 형
태가 많습니다.

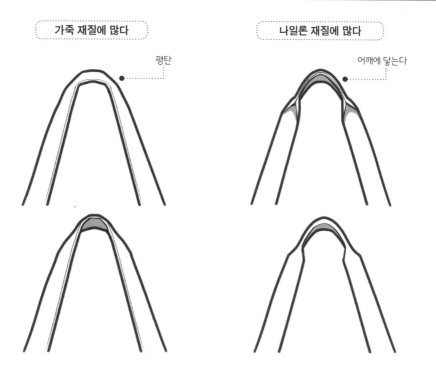

가죽 재질에 많다

평탄

나일론 재질에 많다

어깨에 닿는다

학생복의 코디네이트

지금까지 살펴본 아이템을 조합해 학생다운 스타일을 그려보세요. 후드 티셔츠 등과 조합하거나
일부러 흐트러진 모습으로 그리는 식으로 캐릭터에 따라서 패션 스타일은 다양합니다.

→ 남자 코디네이트

넥타이를 단정하게 매고 블레이저의 단추도 전부 잠근 기본 코디 외에도, 일부러 넥타이를 느슨하게 매거나 흐트러진 옷차림으로 캐릭터의 개성을 연출할 수 있습니다.

「이 포즈와 카메라 앵글에서는 블레이저의 밑단이 어떤 형태의 원을 그리는지」를 생각하면서 그려보세요. 몸의 입체감과 깊이를 쉽게 표현할 수 있습니다.

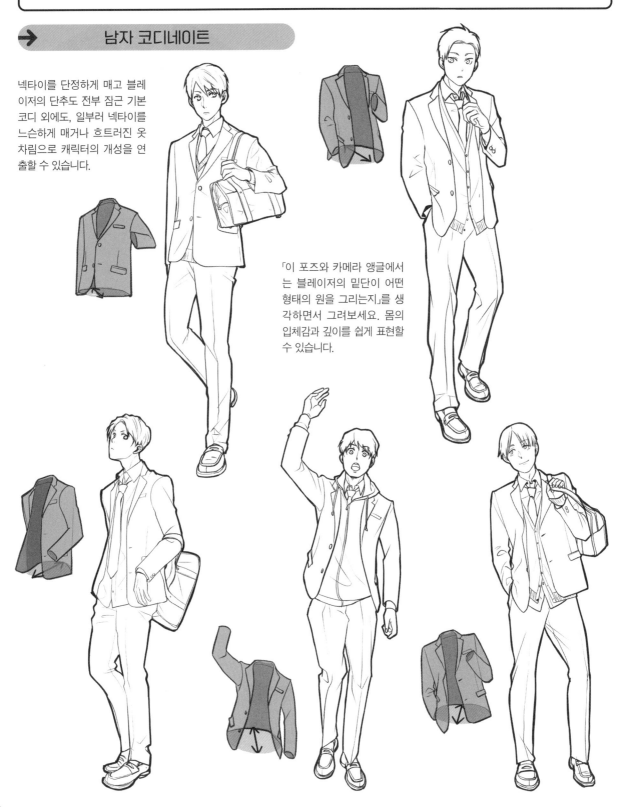

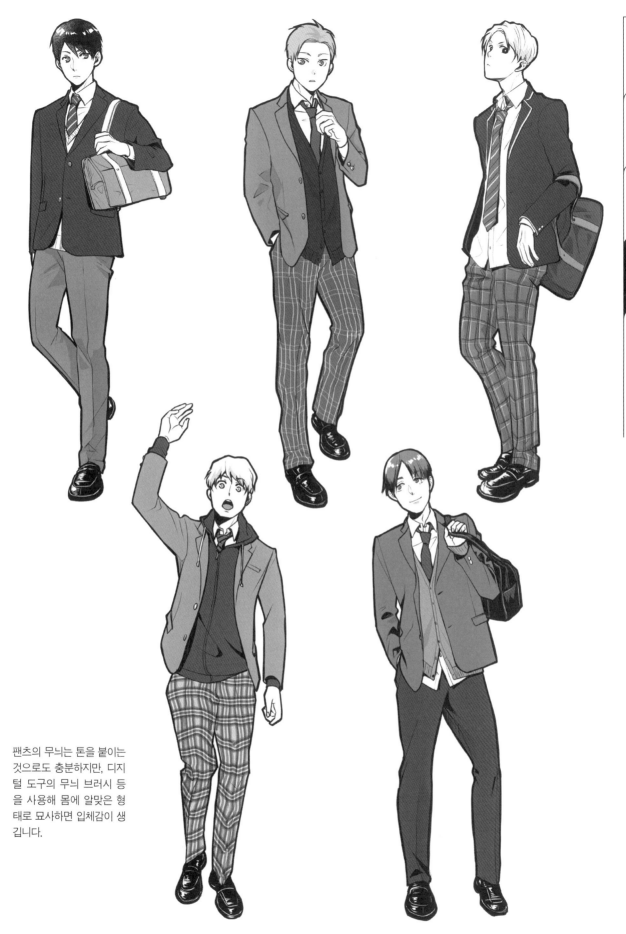

팬츠의 무늬는 톤을 붙이는
것으로도 충분하지만, 디지
털 도구의 무늬 브러시 등
을 사용해 몸에 알맞은 형
태로 묘사하면 입체감이 생
깁니다.

여자의 스쿨룩은 블레이
저와 스커트의 밑단이
「어떤 형태의 원인지」 생
각하고 그리면 입체감 있
는 묘사가 가능합니다.

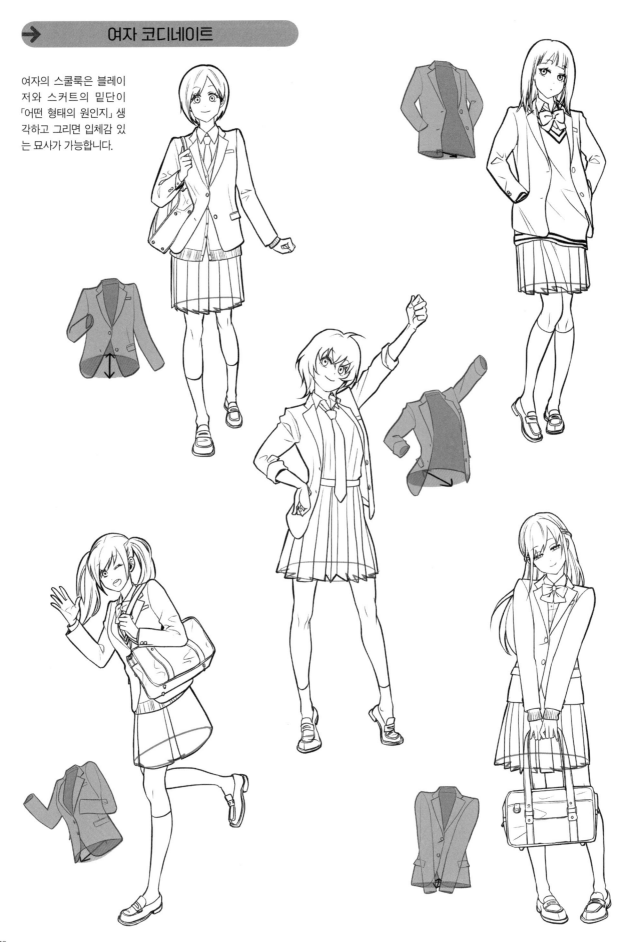

단정하게 착용한 교복이라도 포즈가 유연하면 여성스러운 매력이 느껴집니다.

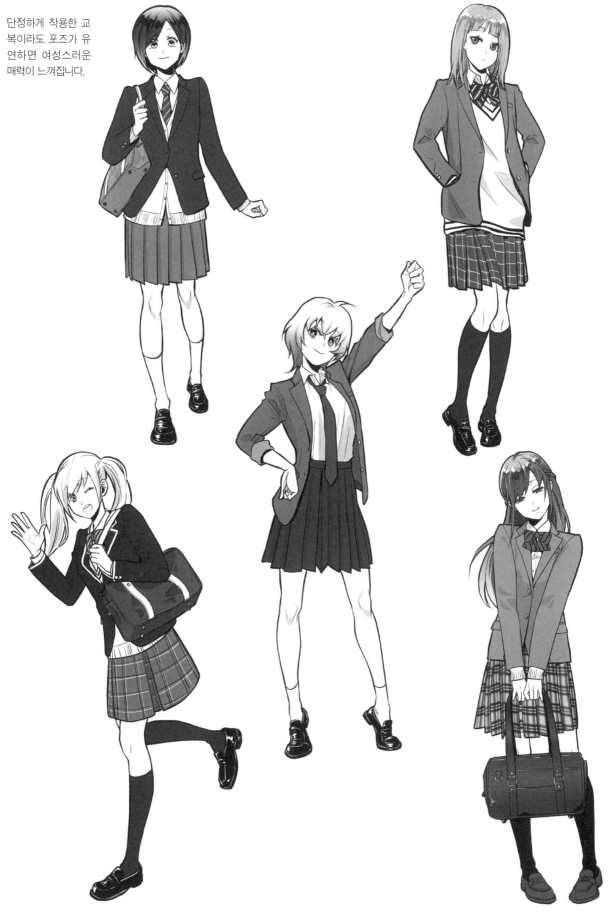

옷 내부에 인체가 있다는 사실을 제대로 의식하면서 그려보세요.
간단하게 형태를 잡고 그 위에 옷이나 가방을 그려 넣어도 됩니다.

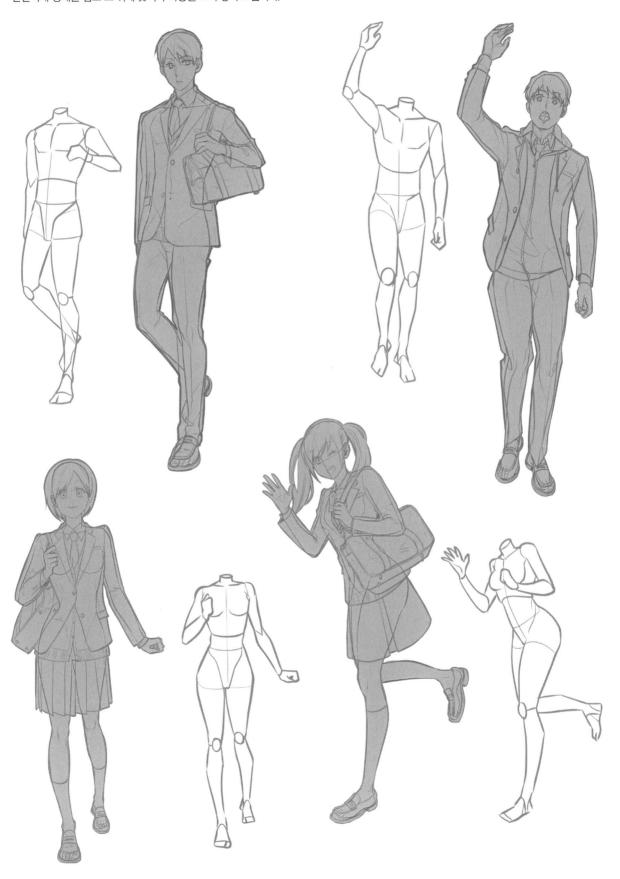

맺음말

「기억만으로 그림을 그리는 것은 무척 어렵다」

본 적이 없는 복장을 그리는 것은 프로 일러스트레이터에게도 어려운 일입니다. 익숙한 캐주얼웨어를 그리려고 해도 기억에만 의존해서 그리기는 무척 어렵습니다. 그릴 때는 자료를 수집하는 것이 기본이며, 자료에서 정보를 얻고 그림으로 표현하려면 「관찰력」이 중요하다고 생각합니다.

연습이라면 사진 모작도 좋은 방법이지만, 단순한 모작만으로는 내 그림에 활용할 수 없습니다. 자료를 그대로 옮기는 것이 아니라, 자료에서 필요한 정보만 추출하려면 어떻게 해야 좋을까 하는 고민에 도움이 될 수 있도록, 사진을 바탕으로 일러스트를 그리는 테크닉을 담았습니다. 전작인 『캐릭터 의상 다양하게 그리기 -동작과 주름 표현법-』에 이어서 캐주얼을 대표하는 의복 카탈로그도 실었습니다. 창작 캐릭터의 복장을 구상하는 데 도움이 되었으면 좋겠습니다.

제작을 하면서 모델 촬영에도 참여할 기회를 준 셀 컴퍼니, 스타일리스트와 모델 여러분, 마사모드 아카데미 오브 아트 학교장 운세츠 님께 진심으로 감사드립니다. 실제로 촬영 현장에 참여해 무척 귀중한 경험을 할 수 있었습니다. 전작에 이어서 표지와 본문을 멋지게 디자인해주신 히로타니 사노카 님, 편집부 여러분에게도 감사의 인사를 전합니다. 진심으로 감사합니다.

이 책이 일러스트와 만화를 그리는 여러분에게 도움이 되길 기원합니다.

저자 소개 라비마루

일러스트레이터로 활동하면서 WEB에서 옷 그리는 법 관련 TIP을 공개. 트위터에서 5만 리트윗을 기록하면서 인기를 끌고 있다. 저서로는 『캐릭터 의상 다양하게 그리기 -동작과 주름 표현법-』이 있다. 「pixiv FANBOX」에서 옷 그리는 법을 배울 수 있는 콘텐츠를 공개 중.

pixivID : 1525713 Twitter : @rabimaru_t

감수자 **운세츠** 메시지

　의복을 착용하고 움직이는 인물을 그릴 때. 포즈를 잡은 인물을 그릴 때……. 그리려는 대상이 어떤 사람인지 먼저 생각해보세요. 그 사람은 몇 살입니까? 어떤 직업을 가지고 있습니까? 사는 나라는? 인물의 성격과 생활 습관은? 사람에게는 반드시 각자의 인생, 각자의 이야기가 있습니다. 그 사람이 가진 배경, 이야기에 대해서 상상하면, 그리는 터치도 크게 달라질 것입니다.

　마찬가지로 패션에 대해서도 상상해보세요. 우리들이 일본의 거리에서 보게 되는 의상은 다양한 나라의 패션에 영향을 받고 있습니다. 평소 무심코 입었던 옷은 어느 나라에서 태어난 것인지. 어떤 배경이 있는지. 어떤 변천 과정을 거쳤는지. 의복의 배경에 대해서 알면 표현의 폭이 크게 넓어집니다.

　어떤 인물과 패션을 그리더라도 기초 트레이닝은 반드시 도움이 됩니다. 기초란 내가 돌아갈 장소입니다. 스포츠의 트레이닝과 마찬가지로 일러스트레이션의 기초 트레이닝도 잊지 말고 실천하세요. 개성 있는 작품 제작에 끈기 있게 계속 도전해보세요.

감수자 소개 **운세츠**　마사모드 아카데미 오브 아트 학교장　UNSETSU INTERNATIONAL 대표

뉴욕 패션계를 시작으로 독일의 쾰른, 중국 등에서 운세츠 콜렉션을 개최, 아시아를 기반으로 국제적으로 활동. 동서양이 절묘하게 융합된 UNSETSU COLLECTION을 시작, 사람에게 친숙한 ECO 패션을 계속 이어가고 있다.

스쿨 소개

 마사모드 아카데미 오브 아트　　　www.mm-art.com

오사카 타마쓰쿠리에 위치한 일러스트레이션 스쿨. 데생 능력과 복식 센스를 익힐 수 있는 모드 데생, 크로키, 색채와 구도 등 다양한 실기지도가 이뤄진다. 패션 일러스트레이터뿐 아니라 캐릭터 일러스트 등 아트 분야 전반의 차세대 창작자를 배출하고 있다.

촬영 감독 오구시 슈조 메시지

「표현하다」라는 단어에는 많은 의미가 담겨 있습니다.

우리 사진가는 뷰파인더 너머로 피사체를 보며, 다양한 표현을 시도하고 있습니다. 마음을 사로잡는 색채와 디테일, 시간의 변화. 피사체가 가진 의미, 피사체와의 관계성 등. 약 40년 동안 프로로 활동했지만, 아직도 나만의 표현을 찾아 시행착오를 거듭하고 있습니다.

그림을 그리는 여러분 또한 나만의 표현을 추구하며 매일 연습의 끈을 놓지 못하고 있을 것입니다. 그 길은 험난하며, 때로는 주춤하는 순간이 있을지도 모릅니다. 그러나 시행착오를 거치는 과정에는 괴로움도, 즐거움도 있을 것입니다.

이번에는 칸사이를 중심으로 활동하는 뛰어난 스타일리스트와 모델의 협력을 얻어, 옷을 입은 인물을 그리는 데 도움이 되는 사진을 촬영했습니다. 그림 실력 향상을 목표로 하는 여러분에게 도움이 되기만을 바랍니다.

촬영 감독 소개 **오구시 슈조** Albert(주식회사 셀 컴퍼니) 대표

사진가, 예술 감독.
1977년, 오사카시에 스튜디오를 설립하고 프로로 활동 시작. 정치가나 아티스트 등 각계 저명인의 취재 촬영을 거쳐, 사진집 출판과 뉴욕에서 사진전 개최 등 정력적으로 활동. 음악가와의 포토 세션 등 다채로운 표현을 모색하고 있다.

촬영 스튜디오 소개

 주식회사 셀 컴퍼니 www.cell-co.jp

광고, 인물, 홍보 촬영 등 다양한 작업이 가능한 오사카 키타호리에의 사진 스튜디오. 포토그래퍼를 목표로 하는 사람들을 대상으로 사진 교실도 개최하고 있다.

촬영 스태프

스타일링 & 모델
徳永山太

헤어메이크
山本愛海

모델
幡鉾賢人

모델
熊澤優夏

모델
西村真衣

스태프

기획 · 편집
川上聖子(하비재팬)

커버 디자인 · DTP
広谷紗野夏

캐릭터 의상 멋지게 그리기
캐주얼웨어에서 학생복까지

초판 1쇄 인쇄 2023년 11월 10일
초판 1쇄 발행 2023년 11월 15일

저자 : 라비마루
감수 : 운세츠(마사모드 아카데미 오브 아트)
번역 : 김재훈

펴낸이 : 이동섭
편집 : 이민규
디자인 : 조세연
영업 · 마케팅 : 송정환, 조정훈
e-BOOK : 홍인표, 최정수, 서찬웅, 김은혜, 정희철
관리 : 이윤미

㈜에이케이커뮤니케이션즈
등록 1996년 7월 9일(제302-1996-00026호)
주소 : 04002 서울 마포구 동교로 17안길 28, 2층
TEL : 02-702-7963~5 FAX : 02-702-7988
http://www.amusementkorea.co.kr

ISBN 979-11-274-6707-4 13650

Osharena Ifuku no Egakikata
Casual Wear kara Gakuseifuku made
©Rabimaru, UNSETSU / HOBBY JAPAN
Originally Published in Japan in 2023 by HOBBY JAPAN Co. Ltd.
Korea translation Copyright©2023 by AK Communications, Inc.

-Illustration Technique

일러스트 포즈 자료집